全国高等院校艺术设计规划教材

图案设计

易宇丹　张艺　主　编

陈　斌　张铭倩　副主编

马　琳　高　云　徐晓丽

清华大学出版社

北京

内 容 简 介

本书从图案设计的基础出发，关注图案设计的构成变化、视觉表现以及设计对象的相互关系，注重开拓图案的设计创意，以图案的视觉表现为思路。通过理论讲述、创意思维及技能操作三方面的综合训练，培养学生对图案设计的敏锐感觉，丰富其造型思维能力，以及多样化的表现制作能力，帮助其更好地掌握对象的体量、空间、肌理、色彩等艺术规律，从而创作出理想的图案作品。

本书在编写上力求新颖独特、图文并茂，选用了大量风格多样的图案作品。本书编者均为高校多年从事插画设计教学的教师，他们对图案设计教学有丰富的经验积累，并对图案设计做了较多有益的探索、研究，因此本书可以用作艺术设计院校及设计专业本科或专科的插画设计教材。

图书在版编目(CIP)数据

图案设计/易宇丹，张艺主编. --北京：清华大学出版社，2017 (2023.1重印)
全国高等院校艺术设计规划教材
ISBN 978-7-302-45929-3

Ⅰ.①图… Ⅱ.①易… ②张… Ⅲ.①图案设计—高等学校—教材 Ⅳ.①J51

中国版本图书馆CIP数据核字(2016)第307727号

责任编辑：秦　甲
封面设计：刘孝琼
责任校对：周剑云
责任印制：宋　林

出版发行：清华大学出版社
　　　　　网　　　址：http://www.tup.com.cn, http://www.wqbook.com
　　　　　地　　　址：北京清华大学学研大厦A座　　　邮　　编：100084
　　　　　社 总 机：010-83470000　　　　　邮　　购：010-62786544
　　　　　投稿与读者服务：010-62776969, c-service@tup.tsinghua.edu.cn
　　　　　质量反馈：010-62772015, zhiliang@tup.tsinghua.edu.cn
　　　　　课件下载：http://www.tup.com.cn, 010-62791865

印 装 者：涿州汇美亿浓印刷有限公司
经　　销：全国新华书店
开　　本：190mm×260mm　　印　　张：16　　字　　数：383千字
版　　次：2017年2月第1版　　印　　次：2023年1月第6次印刷
定　　价：68.00元

产品编号：069674-02

图案设计是艺术设计专业的一门重要的基础课，图案设计的应用范围广泛，是最古老、最直接、最具表现力的艺术形式之一，是人们生活中不可或缺的一种设计语言。它涉及书籍设计、广告设计、包装设计、服装设计、建筑设计、室内设计、展示设计等各个领域，同时又与纯艺术门类的国画、油画、版画、装饰及陶艺等密切相关。

通过本课程的学习，学生应掌握一定的图案专业理论知识，掌握图案的设计表现技法，培养学生装饰形象思维和对形式美的审美能力。图案设计是一门集系统性、理论性、实践性为一体的课程。在教学中，教师应根据学生的特点，处理好改革与继承、借鉴与创新的关系，让学生多做设计练习，以加深对理论的理解，更利于提高学生的图案设计水平。

本书共分为七章。第一章图案设计的概述，第二章中外图案的发展演变，第三章图案的构成与形式美法则，第四章图案色彩法则与表现，第五章图案的制作与表现手法，第六章图案设计在建筑空间中的运用，第七章图案在实用品与平面设计中的运用。以上章节分别由理论概述、图例、复习思考题等内容构成，在编写上立足内容全面、系统，富有条理，数百幅图例经典且具时尚感，从而将本书的要义作了形象化的阐述，在呈现给读者"理论、技巧"的同时，也引领读者享受审美的视觉之旅。

本书的编者均是多年从事高校图案设计教学的教师，对图案设计的教学有着较为深入的研究与思考。本书是编者在多年图案设计教学实践中的经验总结，其结构和内容主要来自编者的教案及教学笔记，在编写上力求内容全面、严谨丰富、新颖独特，选用了风格各异的优秀作品穿插其中，直观、形象、生动地阐述了插画设计的主旨，从而加深读者对图案设计的全面认识。

本书由易宇丹、张艺任主编，负责全书的总体规划；由陈斌、张铭倩、马琳、高云、徐晓丽任副主编。具体编写分工为：张铭倩编写第一章，马琳编写第二章，陈斌编写第三章，徐晓丽编写第四章，高云编写第五章，张艺编写第六章，易宇丹编写第七章。

书中难免有疏漏之处，恳请广大读者多提宝贵意见。

编　者

Contents
目 录

Contents

第一章

图案设计的概述

【学习要点及目标】

- 了解图案的概念。
- 了解图案产生的来源及发展。

学习指导

图案设计是一门设计基础课，是基础能力的体现。同时，图案是图形造型与色彩搭配的综合表现，图案设计与人们的衣、食、住、行分割不开，它强调对象的装饰性及在各个生活领域的应用性。完整的图案设计，要熟悉图案设计的种类、功能特性、审美特质、创新思维等。了解这些，才能对图案设计有所把握，在设计图案形式与形态的过程中，使造型与色彩之间的关系更加协调，使设计的表现力更加充分。

01

技能要点

1. 了解图案的概念及起源。
2. 了解图案的种类。

第一节　图案的概念及起源

一、图案的概念

我们通常理解的图案的概念有广义与狭义之分，广义的概念是指器物、衣物上的凡是带有图形的图样都称为图案，而狭义的概念则是指装饰意味的图样。以艺术加工的手法所描绘的图形都称为图案。对于图案的概念，1928年图案教育家陈之佛先生曾提出：图案是构想图，它不仅是平面的、立体的、创造性的计划，也是设计实现的阶段。而另一位图案教育家、理论家雷圭元先生则在1963年人民美术出版社出版的《图案基础》一书中，对图案的定义阐述为：“图案是实用美术、装饰美术、建筑美术方面，关于形式、色彩、结构的预先设计，在工艺材料、用途、经济、生产等条件制约下，制成图样、装饰纹样等方案的通称。”《辞海》艺术分册对“图案”这个条目有另外的解释：“广义的图案概念指对某种器物的造型结构、色彩、纹饰进行工艺处理而事先设计的施工方案，制成图样，通称图案。有的器物(如某些木器家具等)除了造型结构，别无装饰纹样，亦属图案范畴(或称立体图案)。狭义的图案定义则指器物上的装饰纹样和色彩。”

云南沧源岩画，勐来乡境内文化遗址，画面形象以轮廓剪影的方法，将写实形态转换为平面形态绘制在岩石上，记录场景的同时也形成了最早的装饰图案，如图1-1和图1-2所示。

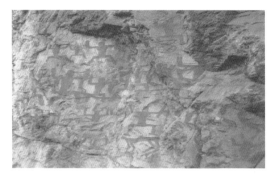

图1-1　云南沧源岩画(1)

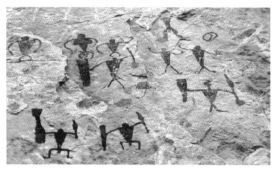

图1-2　云南沧源岩画(2)

点评：岩画是用矿粉与动物血调和后画在岩石上，保留时间长，内容多以人类群居生活、狩猎、祝祷舞蹈为主，属于广义的图案概念。

石窟造像与木雕也属于广义的图案概念，石窟与木雕都是通过造型结构表达创作的含义，因此色彩纹样极少，只是因为材质不同，多以结构表现为主，如图1-3至图1-6所示。

图1-3　石窟(巩义石窟寺造像　张铭倩摄)(1)

01

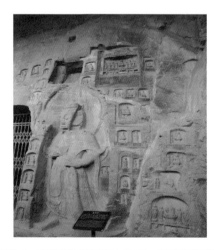

图1-4　石窟(巩义石窟寺造像　张铭倩摄)(2)　　　图1-5　石窟(巩义石窟寺造像　张铭倩摄)(3)

点评：造像的造型介于写实与写意之间，简化后的线条平面感更强，与旁边的规则造型更融合。

图1-6　木雕 (许昌　张铭倩摄)

点评：石窟造像与木雕的造型创作手法介于写实与写意之间，没有过多的颜色，简化后的线条平面感更强，与旁边的规则造型更融合，属于立体图案的范畴。

剪纸是中国特有的民俗文化，逢年过节将剪纸粘贴在门窗上，取吉祥的寓意，所以传统剪纸多以红色纸为主。因为剪纸的表现媒介是纸，所以平面化是剪纸的最大特征，但剪纸内容、形态却不受纸质的影响，形态多样，如图1-7和图1-8所示。

图1-7　中国传统剪纸(1)

图1-8　中国传统剪纸(2)

点评：传统剪纸的线条更偏向白描效果，内容多以民间传说和吉祥寓意的形态为主，但平面装饰感更强。

图案的概念虽有广义与狭义之分，但在生活的具体使用上并不会强硬地分配哪些东西用广义概念的图案，哪些东西用狭义概念的图案。在实际应用中，图案的出现更多的是通过形态、颜色的变化使我们触目可及，或使衣服、器物变得装饰感更强，更加赏心悦目，如图1-9至图1-20所示。

图1-9　京剧人物、服饰

图1-10　瓷器(1)　　　　　　　　　　　图1-11　瓷器(2)

点评：瓷器是中国特有的集使用性与观赏性于一体的器物，内容有人物、风景、文学故事等，瓷器上的图案会受到当时的文化审美影响。

图1-12　电视背景墙壁纸图案(1)　　　　图1-13　电视背景墙壁纸图案(2)

点评：壁纸图案多以单个图案重复组合的形式出现，艺术性薄弱，以色彩装饰为主。

图1-14　中国传统衣饰纹样(1)

图1-15　中国传统衣饰纹样(2)

图1-16　中国传统衣饰纹样(3)

图1-17　中国传统衣饰纹样(4)

图1-18　中国传统织绣龙纹样

　　点评：织绣图案的形式感以绣线的色彩转折搭配进行表达，绣线色块的形态变化具有鲜明的民族特色。

图1-19 火烈鸟胸针

图1-20 蝴蝶胸针

点评：胸针属于立体图案，由于是服装饰品，所以胸针的图案与色彩更复杂，更具装饰性。

二、图案的产生渊源

图案在成为一个系统概念被提出来之前，就已经存在了很长时间，它是伴随着人类生产实践与生活行为而形成的。在没有文字的原始社会时期，人们将场景、狩猎活动、意识等用工具刻画在岩壁及龟甲上用以记录或长期保存，这些留在岩壁或龟甲上的图形符号就是最早的图案。之后随着人类的进步，图形符号渐渐开始演化为文字或是具有祭祀意味的图案，进而形成了不同的发展方向。甲骨文、象形字从某个角度看也属于图案的一种，如图1-21至图1-25所示。

01

图1-21 壁画(1)

图1-22 壁画(2)

图1-23　壁画(3)

点评：早期壁画以记事为目的，表现形式更偏向写实风格。

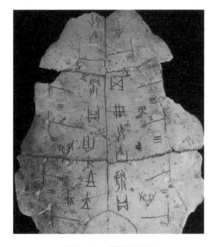

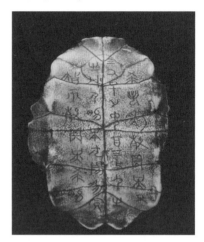

图1-24　甲骨文(1)　　　　　　　　　　图1-25　甲骨文(2)

点评：早期文字的画面形式强烈，记录多以动作或者事件反应为主，多环境因素。

图案是以"形"达"意"的视觉语言，在图案设计的发展过程中，图案的"形"由简单到复杂，由记述性到创造性，除了自身变化规律外，在变化发展过程中还会受到其他领域(比如说不同时期的绘画、雕塑、摄影、视觉设计等艺术形式语言，如图1-26至图1-28所示)的影响。

图1-26　东巴象形文字

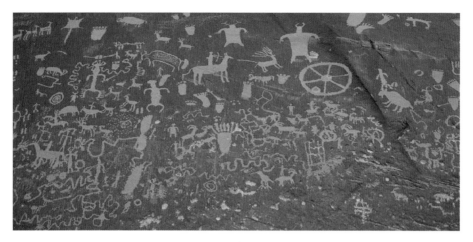

图1-27　象形文字

图1-28　埃及神庙象形文字

点评：文字发展过程中去繁留简，慢慢以简化图形为主，更方便记录。

第二节　图案的种类与特征

一、图案的种类

　　图案从产生、发展到今天，受到其他相关艺术领域的影响，同时也吸收了某些优秀的民族艺术独有元素，图样变化繁复瑰丽，色彩也更趋于系统化。从审美角度和应用性来说，图案大概可以分为应用、空间、时间、取材、组织形式五大区域，在这五种区域里图案又根据自身特点细分为更详细的类别。

　　(1) 从应用(使用目的)上看，图案可以分为日用品图案与陈设品图案。日用品范围广泛，

日常生活使用到的物品都可以称为日用品，如图1-29至图1-34所示。陈设品则是作为摆件摆放在固定的地方用以欣赏或是作为软装饰出现，如图1-35至图1-42所示。

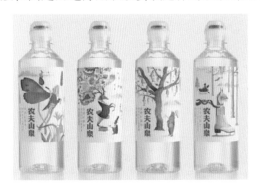

图1-29　农夫山泉新包装(1)

图1-30　农夫山泉新包装(2)

图1-31　T恤印花图案(1)

图1-32　T恤印花图案(2)

图1-33　手机外壳图案(1)

图1-34　手机外壳图案(2)

图1-35　瓷器(1)

图1-36　瓷器(2)

点评：日用品图案以平面化为主，使用对象为日常生活用品，图案形式简练。

图1-37　瓷器(3)

图1-38　屏风图案

图1-39　墙壁装饰图案

图1-40　木雕图案(1)

图1-41　木雕图案(2)　　　　　　　　　　图1-42　木雕图案(3)

01

点评：陈设品图案更注重观赏性。

(2) 从空间上看，图案可以分为平面图案与立体图案。

平面图案的定义很广，印刷海报、纺织品、动漫书籍等都属于平面图案类。平面图案只需要考虑平面效果就可以，创作类型可以是写实，也可以是写意，如图1-43至图1-46所示。

图1-43　Paulo Campos插画作品　　　　　图1-44　Keith Negley作品

图1-45　Christina Mrozik作品

图1-46　Emilia Dziubak作品

点评: 平面图案多用于服饰、印刷,所以色彩及造型多样,表现形式局限性小。

建筑装饰造型、玩具、家具、展示等则属于立体图案。立体图案要兼顾事物本身(长、宽、高、薄厚)的造型与图案之间的协调关系,要使两者形成平衡,如图1-47至图1-50所示。

图1-47　玩具图案(1)

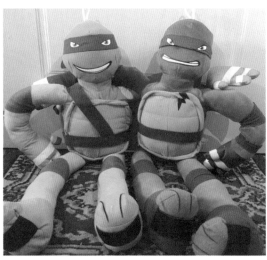

图1-48　玩具图案(2)

图1-49　缎带绣　格拉西莫娃　　　　　　　　　图1-50　舞美设计

点评：立体图案多用于器物外形装饰或展示空间，装饰性强。

(3) 从时间上看，图案可以分为古代图案和现代图案。

古代图案来自民间工艺或古代贵族的日常陈列，如图1-51至图1-59所示。

图1-51　古代图案(1)

图1-52　古代图案(2)

图1-53　古代图案(3)

图1-54　古代图案(4)

图1-55　古代图案(5)

01

图1-56　古代图案(6)

图1-57　古代图案(7)

图1-58　古代图案(8)

图1-59　古代图案(9)

　　点评：古代图案具有时间性，作为中国传统文化的一部分，间接反映了当时社会的审美与地域文化风俗。

　　现代图案因为经历了很长一段时间的发展，吸收和提炼了许多中外优秀作品的特点，所以无论是形式还是色彩都更具当代特色。

图1-60　现代图案(1)

图1-61　现代图案(2)

图1-62　现代图案(3)

01

点评：现代图案地域文化特征不明显，在表现方法上更加多样化。

(4) 从取材上看，图案则分为植物图案、动物图案、几何图案、风景图案、人物图案、综合图案等，如图1-63至图1-68所示。

图1-63　风景(1)

图1-64　风景(2)

01

图1-65　风景(3)

图1-66　风景(4)

图1-67　动物(1)

图1-68　动物(2)

点评：运用写实的手法，将自然形态规则化，使图案形象个体多样化。

(5) 从组织形式上看，图案可以分为单独图案、连续图案、综合图案、抽象图案、具象图案等，如图1-69至图1-79所示。

图1-69 单独图案(1)

图1-70 单独图案(2)

图1-71 单独图案(3)

图1-72 单独图案(4)

图1-73 连续图案(1)

图1-74　连续图案(2)

图1-75　连续图案(3)

图1-76　连续图案(4)

图1-77　连续图案(5)

图1-78 抽象图案(1)

图1-79 抽象图案(2)

点评：抽象图案多数是运用点、线、面的造型语言，使画面装饰感更强。

二、图案的功能特性

图案设计的功能性，或者说图案设计的基本特征包括平面性、实用性、寓意性、装饰性、工艺性等。这些特性不会在一个图案里同时出现，但是，每一个图案设计都一定会符合这些特性里的某一个或几个。

图案的实用性在于图案的设计主要是为了生活所需，美化生活用品，比如，衣服、食品外包装，使我们在使用物品的时候同时也能得到美的视觉享受。优秀的图案设计不仅能突出应用主体的特点，同时还可以提高销量，如图1-80至图1-85所示。

图1-80 手工水杯(1)

图1-81 手工水杯(2)

图1-82　手工水杯(3)

图1-83　手工水杯(4)

图1-84　手工水杯(5)

图1-85　手工水杯(6)

01

点评：手绘的质感更能突出器物的独特性和造型特点。

由于图案的平面特点，使得图案的装饰性、寓意性这两个视觉语言尤为突出。在进行设计的过程中，对画面主体的造型、色彩有意识地主观归纳、夸张、变形，将实物与想象结合在一起，形成秩序，寓意以图，如图1-86至图1-89所示。

图1-86　年画(1)

图1-87　年画(2)

图1-88　年画(3)

图1-89　年画(4)

点评：年画是中国传统文化的一部分，是将祝福的话隐含在图画中。

图案设计是设计与制作相结合的过程，根据设计的内容与造型，配以相应的材质将其制作出来，体现其观赏价值或经济价值。图案的工艺性，强调了不同材质与不同设计目的的融合过程，并在融合的过程中不断磨合，最终达到美观实用的结果，如图1-90和图1-91所示。

图1-90　Alsfeld装饰砧板

图1-91　Fort Point 啤酒包装

本章小结

图案设计是属于人类生产生活的文化产物，随着时间的推进、社会的变迁、地域文化及民族文化的融合，逐步与制造者、使用者脱离关系，形成独立的区域，并在发展过程中不断地丰富视觉元素与表现方式，将图案的应用延伸到更多的领域。随着信息传播途径的增多，

图案设计要表达的内容也会更加广泛，形式与画面感也会更加丰富。

复习思考题

1. 图案以应用为目的可划分为几类？各自的特点是什么？
2. 图案的平面视觉元素都有哪些？
3. 古代传统图案的地域民族特点在画面中的表现形式是什么？
4. 图案的功能性有哪几类？其中的视觉元素特点是什么？

实训课堂

1. 以点、线、面这三个平面元素为表现手法绘制一张8K大小的传统图案。
2. 拍摄一张风景照片，以照片里的景物为主体，将风景表现为抽象图案。
3. 分别用剪纸图案与立体图案设计两个不同大小的手机保护壳。

01

第二章

中外图案的发展演变

【学习要点及目标】

- 了解古今中外各种图案形成的历史与发展。
- 理解图案在实际运用中的意义与价值。
- 开阔学生的创新思路和创作模式。

 "知古鉴今、古为今用"，历史承载的传统中蕴含着丰富的文化内涵，了解中外图案的发展与演变，是本课程设置中的重要一环。虽然这些璀璨的文化已经逝去，但保留下来的艺术瑰宝，对我们今天的传承与再创造依旧具有重要的意义。本章主要分为两部分：中国历代经典图案和外国不同地域图案。通过研究在不同的历史与社会背景下，不同的地域与文化中，装饰图案的起源、诞生及背景，造型、特征与分类，归类阐述图案对现代设计的启示和影响。

1. 了解中国历代文化发展中图案的主要传承形式与分类。
2. 了解国外有代表性的地域及时期图案的发展与应用。
3. 了解图案创作与不同材质、器型相结合的艺术规律和形式法则。

第一节 中国历代经典图案

一、新石器的彩陶图案与商周的青铜器图案

1. 新石器的彩陶图案

 彩陶是我国新石器时期文化发展的重要体现，是新石器时期艺术存在的主要形式。自古以来，陶瓷的纹饰图案与器型都是密不可分的整体，它与器物造型和谐统一，形成独特风格的艺术形式。我国新石器时期的彩陶是以黏土制坯、打磨，用天然的矿物质颜料进行描绘纹样再经火烧制成器皿，其装饰图案造型淳厚朴实，线条优美流畅。它是先人情感与智慧的完美结合，是我国辉煌文化艺术的起始点，具有不可忽视的艺术价值。

 我国新石器时期的彩陶按艺术成就而言，主要分为两大系统：一是距今七千年左右，分布于黄河中上游地区的仰韶文化，是我国新石器时期彩陶最丰盛繁华的时期，其装饰图案多

以勾叶、圆点、弧线三角纹以及鱼、鹿、蛙等大量的动物纹饰为典型，其中以半坡、庙底沟彩陶最具代表性；二是距今五千七百多年的新石器晚期，分布于黄河上游甘青地区的马家窑文化，主要有马家窑、半山、马厂等类型。随着中原地区仰韶文化的衰落，马家窑文化的彩陶又延续发展数百年，将彩陶文化推向前所未有的高度，其器型丰富多姿，图案极富于变化并绚丽多彩，是世界彩陶发展史上无与伦比的奇观，是人类远古先民创造的最灿烂的文化，是彩陶艺术发展的巅峰。

从最初器物边缘一条单纯的线条到动物、人物等写实纹样的出现，彩陶图案历经从单一到多样、从简单到复杂的演变过程。其形式内容常见于花卉纹样、几何形纹样、动物纹样和人物纹样，也可以看到许多抽象的符号，它们的确切意义现在已经很难说清，但是有一点是肯定的：这不只是简单的美化装饰，在当时可能具有某些神奇的力量。

图2-1所示为彩陶花瓣纹盆，高12厘米，口径20.3厘米。1956年河南陕县庙底沟出土，现收藏于中国国家博物馆。其泥质红陶，器表磨光，绘黑彩，纹饰以圆点和弧边三角相连缀，形成花瓣式彩绘的二方连续纹带，纹理优美，线条简洁流畅，装饰效果强烈。

图2-2所示为彩陶种子纹束腰盂，高15厘米，直径18厘米。1989年在甘肃甘谷出土。其泥质橙黄陶，口沿绘三角纹，颈部饰以叶纹和种子纹，腹部饰以分散开的种子纹。

图2-3所示为彩陶花瓣纹壶，所绘图案形成二方连续纹带，描边线条流畅，花瓣分明、突出。

02

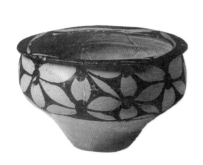 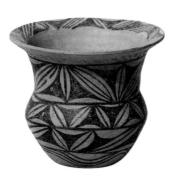 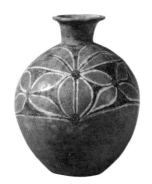

图2-1　彩陶花瓣纹盆　　　　图2-2　彩陶种子纹束腰盂　　　　图2-3　彩陶花瓣纹壶

点评：图2-1至图2-3都属于古代彩陶中的植物纹样，其常见的纹样有枝叶、花瓣，麦穗、稻谷等图案。

图2-4所示为人头形器口彩陶瓶，仰韶文化庙底沟类型彩陶。1973年出土于甘肃秦安邵店大地湾。其细泥红陶，高31.8厘米，口径4.5厘米，底径6.8厘米。器型口做成圆雕人头像，头顶圆孔做器口，腹以上施浅淡红色陶衣；黑彩画弧线三角纹和斜线组成的二方连续图案三组；造型以抽象的线条与人头像相结合，颇具特色。装饰以雕塑与彩饰构成一体，极其自然，是一件既具实用性又具有艺术性的古代艺术品。

图2-5所示为旋纹尖底彩陶瓶，出土于陇西县吕家坪，典型的马家窑文化马家窑类型。器型高26.8厘米，口径7.1厘米，施黑彩，颈部绘平行条纹，肩、腹部绘四方连续旋涡纹。

图2-6所示为圆圈网格纹鸟形彩陶壶，该藏品高22.9厘米，口径8.8厘米，底径8.4厘米，现收藏于甘肃省博物馆。壶口偏于一侧，圆肩圆腹，下腹内收，平底，双腹耳，腹部绘四圆圈，内填网格纹。

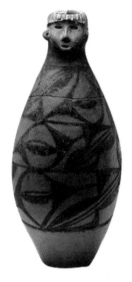
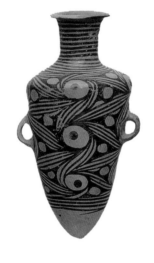

图2-4　人头形器口彩陶瓶　　　图2-5　旋纹尖底彩陶瓶　　　图2-6　圆圈网格纹鸟形彩陶壶

点评：图2-4至图2-6都属于古代彩陶中的几何形纹样，常见的有弦纹、网纹、锯齿纹、三角纹、方格纹、垂幛纹、旋涡纹、圆圈纹、波折纹、宽带纹，以及日月星辰等纹样。从简单到烦琐，从具象到抽象是一个漫长的过程。

图2-7所示为变形蛙纹彩陶壶(约公元前3190—公元前1715年)，高33厘米，口径9.3厘米，底径10.5厘米，现藏故宫博物院。其橙红色陶衣上绘黑彩变形蛙纹，彩绘线条流畅，富于变化，与造型协调一致。变形蛙纹作为马家窑文化彩陶上常见的装饰纹样之一，体现了远古人们对于繁衍生息的渴望。青蛙产下许多卵，孵出许多蝌蚪，正是繁衍旺盛的象征。

图2-8所示为绘鸟纹彩陶钵，新石器时期的陶质彩绘画。器高12厘米，口径32厘米，出土于陕西华县柳子镇泉护村，属仰韶文化庙底沟类型。鸟纹绘于陶钵外壁，鸟作侧身伫立状，又若振翅欲飞；左右有带形纹，与鸟形相呼应。该图用笔简括生动，极富装饰意味。

图2-9所示为鹳鱼石斧图彩陶缸，高47厘米，口径32.7厘米，底径20.1厘米。1978年出土于河南省临汝县阎村，是新石器时期前期仰韶文化的代表。器腹外壁绘有鹳鱼石斧图，画面真实生动、色彩和谐、古朴优美，极富意境，是迄今中国发现最早、面积最大的一幅陶画。现收藏于中国国家博物馆，属馆藏精品。石斧和鱼的外形则采用"勾线"画法，用简练、流畅的粗线勾勒出轮廓；斧、鱼身中填充色彩，犹如后代中国画的"填色"画法。由于这幅画具备了中国画的一些基本画法，有的学者认为它是中国画的雏形。

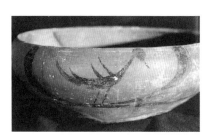

图2-7　变形蛙纹彩陶壶　　　图2-8　绘鸟纹彩陶钵　　　图2-9　鹳鱼石斧图彩陶缸

　　点评：图2-7至图2-9所示都属于古代彩陶中的动植物纹样，常见的有鹿纹、鱼纹、鸟纹、蛙纹及兽纹。这些或站或跑的动物形象，反映出当时原始社会以渔猎为主的生活状态。

　　图2-10所示为人面鱼纹彩陶盆，高16.5厘米，口径39.8厘米。1955年出土于陕西省西安市半坡，是中国国家博物馆馆藏精品，被公认为仰韶文化的重要代表。此彩陶盆呈红色，内壁以黑彩绘出两组对称的人面鱼纹。人面呈圆形，头顶有似发髻的尖状物和鱼鳍形装饰。整个画面构图自由，极富动感，图案简洁并充满奇幻色彩。这是古代半坡人以农业生产为主，兼营采集和渔猎的生活写照。也有人认为人面与鱼纹共存构成人鱼合体，寓意鱼已经被充分神化，可能是作为图腾来加以崇拜。

　　图2-11所示为舞蹈纹彩陶盆，高14.1厘米，口径28厘米。1973年出土于青海省大通县，系马家窑文化珍宝，现收藏于中国国家博物馆。陶盆用细泥红陶制成，口沿及外壁以简单的黑线条作为装饰；内壁饰上下均饰弦纹的舞蹈图，以平行竖线和叶纹做间隔。舞者手拉着手，似在翩翩起舞。人物的头上和身下的饰物分别向左右两边飘起，增添了舞蹈的动感。每一组中最外侧两人的外侧手臂均画出两根线条，好像是为了表现臂膀在不断频繁地摆动的样子。舞蹈者形象以单色平涂手法绘成，造型简练明快，再现了先民们在重大活动时群舞的热烈场面。

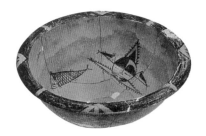
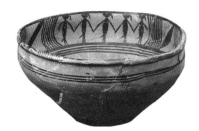

图2-10　人面鱼纹彩陶盆　　　　　图2-11　舞蹈纹彩陶盆

　　点评：图2-10和图2-11所示都属于古代彩陶中的人物纹样，其图形作为先人的原始信仰，是图腾崇拜的表现。

2. 商周的青铜器图案

中国的青铜器艺术，自夏朝开始经历了千余年的发展，形成了独具特色的青铜文化。商周青铜器是中国古代青铜器的重要组成部分。源于对自然和生活的认知，制作者将动物的身体分割后拼成平面，再通过重复、组合、夸张等手法形成各种复杂、畸形怪诞的纹样。不难设想，青铜彝器怪异的纹饰把人置于恐惧与威严之下，在祭祀的烟火缭绕之中，巨睛凝视、阔口怒张、瞬间即可咆哮的动物纹饰，有助于营造严肃静穆、诡秘阴森的气氛，产生震撼人心的威慑力，充分体现统治者的意志、力量。

商代和周初青铜器是以祭祀为主的酒器，其动物纹样与祭祀祖先也有密切的关系。纹饰题材丰富，多有几何纹、动物纹等。到商代中期和西周中晚期，这段时间的动物纹是人们通过对自然界一些动物的认识和主观的加工，产生的一种以幻想为主的动物纹饰。其中饕餮纹、龙纹、凤纹等占据主要的地位。动物纹主要是以动物为原型而进行的动物图案装饰，大致可以分为两类，一类为写实动物型，以尊最多，如象尊、羊尊、牛尊等，它的一个很重要的特点就是真实、生动；另一类为想象动物型，多有鸟首兽尊、鸟兽纹四足光觥等，这类动物多是人们把一些动物典型的特征加以组合创造出来的，多以恐怖、怪诞、神秘为主。人与动物关系的变化对商周青铜器纹饰演变的影响表现了对自然的无奈、恐惧与敬畏。在青铜器上用更为狞厉怪异的纹饰"辟邪免灾"，增强自身的安全感。

商周青铜器常见的图案有：①动物图案包括饕餮纹、龙纹、鸟纹、鱼纹、龟纹、蟠虺纹、蟠螭纹、夔纹、蚕纹、蝉纹等；②几何形图案包括云雷纹、弦纹、乳钉纹、勾连雷纹、涡纹、四瓣花纹、绳纹等；③社会活动图案，即以宴乐、舞蹈、狩猎、攻战、采桑，以及走兽、禽鸟等图案为题材，描绘当时人们的社会生活场景和各种动物活动场景。

图2-12所示为杜岭方鼎，是商代早期祭祀的容器，是目前人类所能认知的年代最早、体量最大、铸造最为完美、保存最为完整的青铜重器，1974年于河南省郑州杜岭街出土，共两件。一件高100厘米，重86.4千克，现藏于中国历史博物馆；另一件较小，高87厘米，重64.25千克，藏于河南省博物院，是河南博物院"九大镇院之宝"。器型呈方形，深腹，双耳四足，腹上部饰兽面纹，两侧及下部饰乳丁纹，足上部各饰兽面纹，造型浑厚庄重。

图2-13所示为"妇好"鸮尊，商代晚期盛酒器，1976年河南安阳殷墟妇好墓出土，通高45.9厘米，口长16.4厘米。此尊以鸮作生活原型，宽喙高冠，圆眼竖耳，头部略扬，挺胸直立，双翅敛羽，两足粗壮有力，同垂地的宽尾构成一个平面，给人沉稳之感。后颈有口，上有盖，内壁铸"妇好"二字铭文。背有兽首弓形鋬(即把手)。鸮首后部有一呈半圆形的盖子，其上饰以立鸟及龙形钮。器身满布纹饰，造型典雅凝重，为商器之精品。

图2-14所示为四羊方尊，商朝晚期青铜祭祀礼器，1938年出土于湖南宁乡县，收藏于中国国家博物馆。四羊方尊每边边长为52.4厘米，高58.3厘米，重34.5千克。长颈，高圈足，颈部高耸，整器花纹精美，线条光洁刚劲。通体以细密云雷纹为底，颈部饰由夔龙纹组成的蕉叶纹与带状饕餮纹，肩上饰四条高浮雕式盘龙，羊前身饰长冠鸟纹，圈足饰夔龙纹。此器

采用了圆雕与浮雕相结合的装饰手法，将器用与动物造型有机地结合成一体，并擅于把握平面纹饰与立体雕塑之间的处理，达到了技术与艺术的完美结合。

图2-15所示为大克鼎，西周晚期祭器。1890年出土于陕西扶风，收藏于上海博物馆。鼎高93.1厘米，重201.5千克，口径75.6厘米。造型宏伟古朴，鼎口之上竖立双耳，底部三足已开始向西周晚期的兽蹄形演化，显得沉稳坚实。纹饰是三组对称的变体夔纹和线条宽阔流畅的波曲纹。

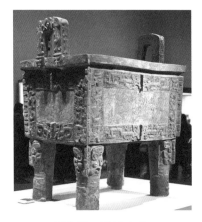

图2-12 杜岭方鼎

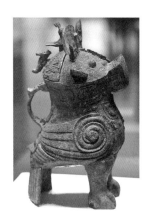

图2-13 "妇好"鸮尊

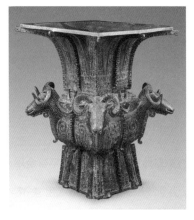

图2-14 四羊方尊

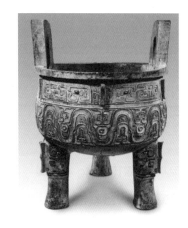

图2-15 大克鼎

点评：图2-12至图2-15所示是我国现存商周时期青铜器的重要代表。纹饰与王权、神权的结合是商周青铜器的突出特点，神秘、独特、璀璨的艺术特征对后来的中国文化及艺术产生了深远的影响。

二、春秋战国的漆器染织图案与秦汉时期的瓦当砖石图案

1．春秋战国的漆器、染织图案

春秋战国时期，随着奴隶制度的瓦解和封建制度的逐步建立，手工业者的生产积极性得到大幅度的提高。春秋战国是"诸子峰起，百家争鸣"的时期，在工艺美术上也呈现出百花齐放的繁荣景象，如青铜器、玉器、木雕、染织、陶器、琉璃等工艺领域都有长足的发展。

随之传统的装饰图案也走向繁荣,在夏商周的基础上,此时装饰图案的特点表现为:①图案更加程式化和抽象化;②纹样的功能由祭器和礼器转向实用,转向以表达现实生活为主题;③改变了商周时期的中心对称和反复连续,变成了单独适合纹样及带状的二方连续的图案;④摒弃了狰狞的怪兽纹,以蟠螭纹、蟠虺纹、凤纹、云纹为主要的装饰纹样。

春秋战国是中国漆器发展的重要阶段,数量品种之多、工艺之巧、纹饰之精美远胜前代,对后世漆艺的影响巨大。其中楚国漆器尤为突出,其装饰于表面的纹饰,丰富多彩,呈现出强烈的时代特征。此时期漆器广泛用于日常生活,纹饰普及而丰富。纹饰主要类型包括:动物纹、植物纹、自然景象纹、几何纹、社会生活纹五大类。漆器的底色与装饰纹样的用色搭配和谐、讲究对比色的应用。绝大多数漆器都以黑色为底,以红色描绘花纹。

图2-16所示为曾侯乙彩绘乐舞图鸳鸯形漆盒,长20.1厘米,宽12.5厘米,高16.5厘米。1978年在湖北随州市曾侯乙墓出土,国宝重器,现收藏于湖北省博物馆。此漆盒形如一只鸳鸯,全身以黑漆为底,施以艳丽的鳞纹、锯齿纹、菱格纹等图案。器物的腹部两侧分别绘有撞钟与击鼓舞蹈图案,是反映中国古代音乐舞蹈及绘画艺术的罕见材料。右侧击鼓图:以兽为鼓座,上立建鼓,一旁绘一兽拿两个鼓槌正击鼓,另一旁绘一高大佩剑武士,正随着鼓声翩翩起舞。左侧撞钟图:以两鸟为立柱,立柱分上下两层,上挂两钟,下悬二磬,旁有一似人似鸟的乐师,拿着撞钟棒正在撞钟。此图为研究曾侯乙墓出土的乐器的演奏方法提供了形象的资料。这件鸳鸯漆盒距今已有2400多年,其图案精美、造型别致、颇富情趣,堪称战国漆器的代表作。

图2-17所示为彩漆木雕龙凤纹盖豆,高24.3厘米、长20.8厘米、宽18厘米,战国食器。1978年于湖北随县曾侯乙墓出土,现收藏于湖北省博物馆。此豆由盖和身两部分组成,盖、盘、耳、柄、座均为雕刻而成。盖顶中心为相互盘绕的龙纹装饰浮雕,两耳则为龙形兽面浮雕,纹饰刻画细致入微。在彩绘云纹和变形凤纹的共同映衬下,盖顶盘错的龙身宛如游走于云鸟之间,形象若隐若现、呼之欲出,堪称战国早期的漆工艺佳作。

图2-16 彩绘乐舞图鸳鸯形漆盒

图2-17 彩漆木雕龙凤纹盖豆

点评:图2-16和图2-17所示都是战国漆器精品。此时期图案内容多以表达现实生活的纹样为主,图案风格更加程式化和抽象化。单独适合纹样及带状二方连续纹样被广泛使用。

自春秋战国起，我国古代丝织品种逐渐增多，不仅有素织的绢、纱、缟、纨等，也有带花纹的绮和锦。其图案以动物纹更为突出，龙游凤舞，猛虎瑞兽，中间夹以各种变形植物纹，图案表现得生动活泼、自由奔放，充斥着神奇浪漫的色彩。最有代表性的是楚国丝绸织品中的凤鸟纹样，凤鸟作为楚艺术的母题，被演绎得精彩绝伦、生机盎然，折射出古代楚人的精神文化世界以及对生命力的理解和表达。还有，战国时期兴起的帛画，因画在帛(一种质地为白色的丝织品)上而得名。帛画是用笔墨和色彩描绘人物、走兽、飞鸟及神灵、异兽等形象的图画。

图2-18所示为蟠龙飞凤纹绣浅黄绢面衾，1982年出土于湖北荆州马山一号，距今2300多年的战国晚期楚墓，现收藏于荆州博物馆。衾是古人睡觉时盖的被子，它的长、宽均为190厘米。衾花纹由两部分组成：中间部分是一只展翅、长尾舞凤，下部则是两条追逐的龙，前一条无尾，后一条有长尾。左右部分中的凤鸟相互倒置，花纹总长58厘米，宽22.5厘米。整幅画面构图简练、线条流畅、造型生动、针法娴熟，是绣品中的上品。

图2-19所示为龙凤仕女图，1949年出土于湖南长沙战国楚墓，距今约2300年。长31.2厘米，宽23.2厘米。在画面的下方是一位双手合十，侧身而立，做祈祷状的仕女。仕女的头顶正上方首先是一只正欲展翅高飞的凤鸟，占半幅画面。凤鸟鸟头朝左上扬，两翼展开，其身后还拖着两条长长的翎毛，向前弯曲至凤鸟的头上，使得整个主体造型成为一个环状，十分具有美感。凤鸟的左方正对着一条蜿蜒曲折的夔龙，占四分之一画面。龙身上装饰着一道道环状的纹路，龙头向上，宛如向上盘旋腾飞，其特征已不再似商周时期那种让人敬畏神气十足的样子，也反映出人们对它的蔑视。龙凤与仕女一动一静，形成鲜明对比。其描绘的是天象、神祇、图腾和人物，以表现茫茫天国中神人共处的神话世界。整个画面的构思把幻想与现实巧妙地交织在一起，表现了战国的时代精神。

点评：图2-18和图2-19分别反映了春秋战国时期图案纹样抽象化的特征，以及对龙凤图案处理手法的多样性。

图2-18 蟠龙飞凤纹绣浅黄绢面衾局部　　图2-19 龙凤仕女图

2. 秦汉时期的瓦当砖石图案

秦汉王朝是中国封建社会的强盛时期，秦砖汉瓦作为这一历史阶段鲜明的文化符号，是秦汉文化的重要组成部分。瓦当是建筑物上的一种泥土烧制品，源于商代，兴于秦汉。瓦当作为我国古代建筑物中特有的房屋上筒瓦出檐一端的圆形或半圆形装饰物，是典型的建筑装饰工艺品，它融实用与装饰效果于一身。

秦汉时期工艺者利用自己的智慧，建造了栋栋靓丽无比的庭院楼阁，研究开发了图案瓦当，在图案瓦当的基础上又创出了图文合一的瓦当，使瓦当的发展达到一个高峰。瓦当纹饰以卷云、动物、四神和文字为主，多含吉祥意味，大体可分为图案和文字(包括文字和图案结合者)两大类。

图案类常见的有：动植物图案，云纹、葵纹以及动、植物变形图案等。汉代动物纹瓦当，以西汉中晚期的"青龙、白虎、朱雀、玄武"四神造型最为完美；其余如麟、凤、兔、天禄、辟邪、饕餮等，造型各异，品种繁多。植物纹瓦当，八瓣"莲花"纹和旋转的"葵纹"图案最为典型，其他多为变形或零星花瓣、茎叶与云纹、葵纹相组合。云纹瓦当始见于战国中期，盛行于秦汉。秦和西汉初的云纹变化多端，有对称外卷、对称内卷、S形反卷及旋转排列的单卷云纹。瓦当中心或呈泡状或做各式图案，如方格、菱形格、井字曲尺以及葵变涡纹、瓣叶之类。

汉代继承了秦朝瓦当的特点，并把祈福语言钳在瓦当上，使建筑美和艺术美有机结合在一起，形成了一种完美的建筑艺术品。汉人擅长将表意的汉字变成庄重典雅的装饰艺术品，因此在陕西栎阳、周至等县曾出土"汉并天下""长乐未央"等西汉文字瓦当；在长安汉城遗址，还发现以"延年益寿，与天相持，日月同光"为内容的12字瓦当。内蒙古包头市出土的东汉时期"单于和亲"瓦当，内容极具鲜明的时代与地方特色。

图2-20所示为"四神"(青龙、白虎、朱雀、玄武)瓦当。汉代尊崇这四种动物和当时避邪求福有关，这"四神"主要代表着季节与方位。汉代人深信"四神"与天地万物、阴阳五德关系密切，有护佑四方的神力，祈望以此驱邪镇宅，保佑宗庙乃至社稷江山永固。

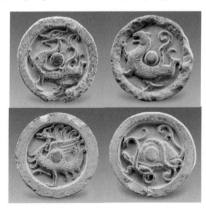

点评："四神"瓦当主要用于礼制建筑，形象矫健活泼，瓦当中央的半球形显著。

图2-20 "四神"瓦当

图2-21所示为战国时期秦国的葵纹瓦当，直径18厘米。葵纹细部极富文化，通常中心，有凸起的乳丁纹，外侧有阳弦纹，以乳丁为中心，呈顺时针方向伸出卷曲的弧纹，数目八至九条不等，极富有韵律美感。

图2-21 旋转的"葵纹"瓦当

图2-22所示为战国时期汉代的莲花纹瓦当。佛教于东汉传入我国并得到迅速的传播，莲花在佛教中代表由烦恼而至清净，象征着无染、光明、自在。因此，莲花纹瓦当的出现和普遍运用，反映出佛教思想和艺术的流行，同时也成为我国古建砖瓦构件发展过程中阶段性特征之一。

图2-22 八瓣"莲花"纹瓦当

图2-23所示为"万岁"瓦当和"延年"瓦当。文字瓦当曾在汉代都城宫殿建筑上大量出现。"万岁"瓦当是南越国都城宫殿建筑中特有的瓦当，寓意王权思想。"延年"瓦当代表着祈福。

图2-23 "万岁"瓦当和"延年"瓦当

三、魏晋南北朝的佛教图案与唐代的实用图案

1. 魏晋南北朝的佛教图案

魏晋南北朝是佛教传入中国并迅速得到发展的重要时期。中国画史中有关中国佛教艺术的记载始自魏晋。这一历史时期佛教绘画的主要部分则是寺庙壁画和石窟壁画，宣传苦行的佛本生故事，以智慧超常的维摩诘居士为主体的维摩诘经变等。魏晋南北朝的洞窟壁画从形象到艺术风格都对后世做出了伟大的贡献，也为唐朝壁画艺术的繁荣和昌盛打下了坚实的基础。

魏晋南北朝时期的佛画有几个特点：一是外来性与民族性的融合。虽然是西域天竺传来的范本，但佛画造型逐渐开始摆脱印度化、希腊化造型的痕迹，带有中国民族造型的特征。二是绘画表现技法的进步。域外佛画的裸袒或薄衣式造型、明暗晕染技法和突显主体的构图方式，影响了中国画家。三是现实生活因素的融入。六朝壁画情节复杂、场面壮观、气势宏大，图画中常见现实生活片断的描绘，人物造型动作、环境背景的描绘都显示出写实性的表现水平。四是绘画主体的变化。绘制壁画是僧侣、宫廷画师、民间画工和文人画家的共同参与，他们的审美趣味和艺术追求也相互影响。这一时期的传统纹样受佛教文化的影响，纹样的题材大都与佛经有关。有代表性的纹样有：狮子纹、忍冬纹、八宝纹、莲花纹、玉鸟纹、鹿纹、飞天纹及禽兽、经络、树纹等。

图2-24至图2-27所示为新疆克孜尔千佛洞佛教壁画，现有石窟236个，壁画1万多平方米。魏晋南北朝时期，窟内瑰丽多彩的壁画题材多表现佛本生故事，如大光明王本生、月光王本生、虚空净王本生、萨埵那太子本生等，各种形象大部分都取材于现实生活。壁画构图简洁明快，粗线勾勒人物轮廓，人物多为半裸，肌肤部分的渲染富有质感和体积感，画面色彩丰富，多以蓝、白、绿、赭、灰等为主色，图中配以散花装饰。其中一些人物形象如菩萨、供养人等，画成裸体，比较丰满，多用曲线，人物造型比较优美，有舞蹈化倾向，比例准确，动态鲜明，生动精彩。

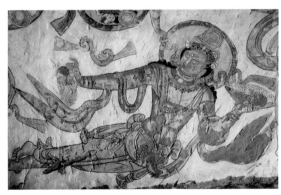

图2-24　西域飞天

图2-25　本生故事

图2-26　佛度善爱乐神　　　　　　　　　图2-27　菱形格图案

点评：克孜尔千佛洞壁画多表现佛本生故事，用粗犷有力的线条勾画出雄健壮实的骨骼，用赭的色彩烘染出丰富圆润的肌肤。图2-24所示的西域飞天，借助一条飘曳的长带，表现出凌空飞舞自由翱翔的意境，使人一看到那些"飞天"，便有"天衣飞扬，满壁风动"之感。

02

图2-28至2-30所示为魏晋南北朝时期敦煌莫高窟壁画。此时社会动荡，人民处于深重的灾难之中而寻求解脱，佛教正好满足了人们的这种心理。壁画多以佛教故事为主要表现内容，常见的有宣扬自我牺牲、拯救生灵以修成正果的佛教思想。壁画色彩绚烂，场面富丽。这些鸿篇巨作，既有中原汉文化的影响，也有外来文化艺术的巧妙结合，更是先人非凡智慧的结晶。

图2-28　敦煌249窟　西王母

图2-29　敦煌249窟　阿罗修

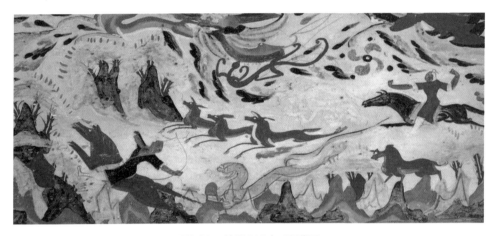

图2-30　敦煌249窟　狩猎图

点评：敦煌249窟壁画显示了西魏、南北朝时期的壁画成就。洞穴两壁绘千佛，中间绘有说法图，顶部绘中国传统神话和佛教题材。画面天空有白虎、玄武、雷神、十一首蛇身怪兽等，还有帝释天妃乘坐龙凤驾的云车。用笔不多，却生动感人，场面宏大，气势磅礴，是中西文化相结合的体现。

2．唐代的实用图案

随着国家的统一，社会的稳定和经济、文化的高度繁荣，唐代图案也有了长足的发展。唐代图案是当代的金银器、铜镜、玉器、瓷器、织锦等工艺品上的装饰，多属"适合纹样"，与器物的造型、质地、光泽十分和谐地结合在一起，增添了器物的装饰美。图案题材广泛、手法多变，大多来源于当代的现实生活，反映了人们对美好生活的向往和生机勃勃的自然景物。唐代图案以独具匠心的巧妙构思、鬼斧神工的精湛技艺、富丽华贵的韵致风貌、生机盎然的感染力量著称于世，它是我国古代图案宝库中光彩夺目的珍宝。

唐代实用图案，其整体造型丰满圆润、奔放流畅，以生活类居多，并且花卉纹样取代了动物纹样的主流地位。流行的图案纹样有联珠纹、缠枝纹、宝相花纹、团巢纹、几何纹等。在金银器方面，其装饰纹样有几何纹、植物纹、人物纹和动物纹，并且以多种纹样融合的形

式出现。在染织和丝织方面，花鸟、联珠团花和缠枝纹样的创造，极大地丰富了两汉以来的装饰传统。多以羊、马及龙、凤为题的纹饰设计，新颖别致，富有生气，色彩斑斓，别具一格。在佛教植物装饰纹样方面，包括卷草纹和宝相纹两种。卷草纹又称蔓草纹，它吸收了宝相花和缠枝花的特点，因其卷曲状的花草纹样而得名，是传统装饰纹样之一。宝相花纹为佛教中的一种代表性装饰纹样，佛教中用"宝相庄严"一词称谓佛相，因此得名宝相花。

　　唐代铜镜造型丰富、构图自由、题材纷繁、铸造考究，是我国古代人日常生活中梳妆整容的实用品。

　　图2-31所示为海兽葡萄镜，1980年出土于汉中市，直径21.3厘米。画面由数只海兽、飞鸟及葡萄枝蔓构成，海兽丰满灵动，雀鸟翎羽飘逸，充满生命力的葡萄枝蔓显示出优雅秀巧之美，契合了盛世时期的审美风格。

　　图2-32所示仙人骑龙骑狮纹菱花镜，1972年出土于西安市，直径25.5厘米。半球形圆钮，镜背以云纹和花枝纹衬底，饰浮雕四仙人骑在青龙与狮子背上，两两相对，飞腾于空中，外区饰凤及仙人纹。

　　图2-33所示为四鸾菱花镜，出土于咸阳市，属于唐代花鸟纹铜镜。半球形圆钮，镜背以鸟雀花枝缠绕的图案构成。

02

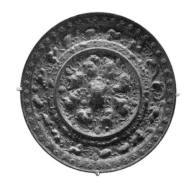 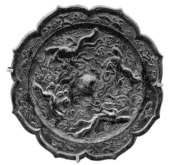

图2-31　海兽葡萄镜　　　图2-32　仙人骑龙骑狮纹菱花镜　　　图2-33　四鸾菱花镜

　　点评：唐代铜镜在造型上突破了汉式镜的局限，创造出各种花镜，如葵花镜、菱花镜、方亚形镜等。图案除了传统的瑞兽、鸟兽、画像、铭文等纹饰外，还增加了西方题材的海兽葡萄纹。构图多为环绕式和对称式的表现手法，布局清新明朗，流畅华丽，自由活泼，特别是高浮雕技法，柔美自然。

　　图2-34所示为鎏金鹦鹉纹提梁银罐，为唐朝的文物，1970年出土于陕西西安。高24.2厘

米，口径14.4厘米，现收藏于陕西历史博物馆。以鱼子纹为底，腹部正、背面各以鹦鹉为中心，四周绕以折枝花，组成团形图案；左、右两侧以鸳鸯为中心，饰折枝花；颈部与圈足饰海棠形四出花瓣；盖顶中心为宝相团花，周围饰葡萄、石榴和忍冬卷草纹；提梁上饰菱形图案。通体装饰，繁复华丽，是唐代金银器中的精品。

图2-35所示为鎏金飞狮纹银盒，盖面刻一飞狮，外区为6朵宝相花结成的串枝花。盖面边沿有柳叶状几何纹饰；盒底分别由6瓣团花一朵、6个石榴花结组成的六出石榴花结和宝相花6朵构成；盒上沿与底沿分别錾飞禽和莲叶等卷草组成的二方连续图案。鎏金飞狮纹银盒融合了波斯"徽章式纹样"的艺术形式，是中国同中、西亚交流的实物见证。

图2-36所示为鎏金莲瓣形银茶盒，高7.5厘米，腹径9.5厘米。银茶盒为莲瓣形，顶部为一对衔草鹦鹉，相间缠枝莲花，底部鱼子纹衬底，盖底装饰缠枝菊花连续纹样。

图2-34　鎏金鹦鹉纹提梁银罐　　　图2-35　鎏金飞狮纹银盒　　　　　图2-36　鎏金莲瓣形银茶盒

点评：唐代金银器以多种纹样相融合的形式通体装饰器身，图案丰富、华丽，构思巧妙。

图2-37所示为《簪花仕女图》，是唐代画家周昉创作的一幅作品。该图描述的是贵族妇女的生活写照。作者画四嫔妃和两侍女，作逗犬、执扇、持花、弄蝶之状。画中的犬、鹤和辛表花表明人物活动在春意盎然的宫苑、极富生活性。

图2-37　唐代《簪花仕女图》

图2-38所示为唐代绣品—凤衔花枝图案。出自莫高窟139窟晚唐壁画人物服饰中的图案，具有明显的写实风格，表现出这一时期服饰图案的主要趋势。

图2-39所示为唐代绣品局部—卷草纹图案。该绣品出土于甘肃省敦煌，现收藏于大英博物馆。

图2-38　唐代绣品—凤衔花枝图案　　　　图2-39　唐代绣品局部—卷草纹图案

点评：唐代的纺织品多以花鸟、联珠花、卷草纹、羊马龙凤等纹样装饰，新颖别致，富有生气，色彩斑斓，别具一格。

四、宋元明清的陶瓷与织锦图案

1. 宋元明清的陶瓷图案

宋代陶瓷是我国古代陶瓷的鼎盛时期。宋瓷最具代表的是定、汝、官、哥、钧五大官窑。陶瓷装饰纹样最具特色的是磁州铁绣花纹样。磁州窑创造性地结合当时流行的中国写意画的技法，因而瓷器上的纹样更显自然洒脱、清新质朴，寥寥几笔就勾勒出神韵。铁绣花中包含有牡丹花、莲花、缠枝花，以及虫鱼、婴戏、历史故事和民间故事等。

元代陶瓷继承了宋代绘画陶瓷的技艺，并得以发扬光大。著名的元青花以及青花釉里红，推动了陶瓷装饰纹样的发展。元青花大改传统瓷器含蓄内敛风格，以鲜明的视觉效果，给人以简明的快感。从缠枝牡丹、龙凤麒麟到"昭君出塞"等，元青花可谓无所不画。陶瓷装饰纹样主要有缠枝花、折枝花、松竹梅、鱼藻、鸳鸯、荷花、山石、海水、云纹、龙凤、麒麟等。元代陶瓷以其大气豪迈气概和艺术原创精神，将青花绘画艺术推向顶峰。

明代陶瓷纹饰多为写意，画面豪放生动。画龙多凶猛，俗称"猪咀龙"，怒发前冲，爪部团成圆形，有三爪、四爪、五爪之分，晚期龙纹有衰老之态。凤纹与元代相似，颈部无发毛。龙狮及兽身上多带有火焰纹。嘉靖以后盛行的婴戏图，儿童头部很大，额角及后脑勺凸出。文字装饰有回纹、百寿字、福字等。

清代陶瓷是在明代取得卓越成就的基础上进一步发展起来的，制瓷技术达到了辉煌的境界。康熙时的素三彩、五彩，雍正、乾隆时的粉彩、珐琅彩都是闻名中外的精品。深受同期绘画和民窑的影响，此时装饰风格写意与写实并存。御用官窑瓷器，图案趋向规范化，用笔细致入微，构图拘泥繁缛。例如，清早期纹饰中的山水、树木多采用斧劈皴，并加皴点；古装仕女高髻秀丽、柔细的花绘采用没骨画法，清晚期纹饰中的人物面部无神，鼻部隆大，龙纹形态既有方头大额、正肃苍劲的，也有纤柔细身的，一般为狮子头型，发须浓密，龙脚凸

出，立体感强，龙身体粗笨，一般画为四爪和五爪，如同鸡爪。同时，瓷器工艺受到了西方绘画艺术的影响，出现了具有西方绘画风格特点的花纹图案。例如，在珐琅彩瓷器和部分出口瓷器上，时常可以看到一些绘有西洋人物、楼房、船和狗之类的花纹图案。

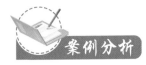

宋元明清的陶瓷图案如图2-40至图2-55所示。

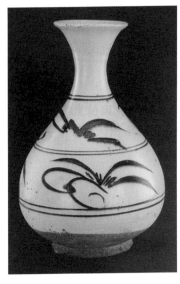

图2-40　铁绣花玉壶春瓶

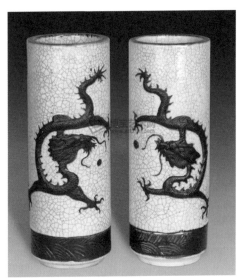

图2-41　哥釉铁绣花龙纹帽筒

点评：图2-40和图2-41所示为是宋代磁州铁绣花陶瓷，其图案结合了当时流行的中国写意画的技法，因而瓷器上的纹样更显自然洒脱、质朴清新。

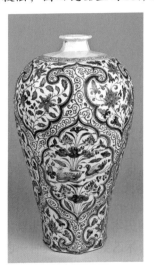

图2-42　青花莲池鸳鸯八方梅瓶

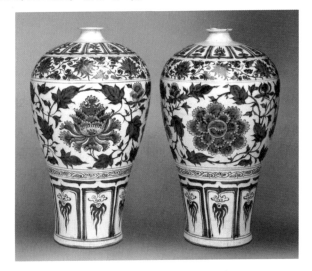

图2-43　牡丹纹花梅瓶(一对)

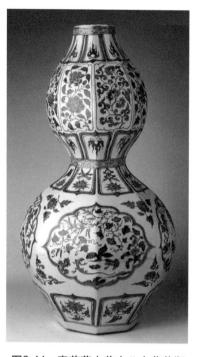

图2-44 青花草虫花卉八方葫芦瓶

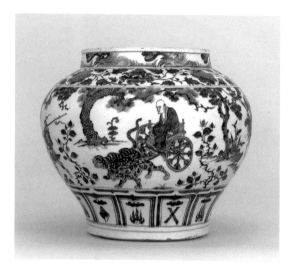

图2-45 元青花鬼谷下山大罐

02

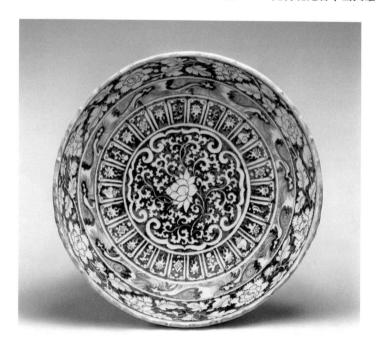

图2-46 花口莲纹大碗

　　点评：图2-42至图2-46都是我国元青花瓷中的珍宝。元青花的绘画笔法挥洒自如，构图方法可分为饱满和疏朗两类。尤其是人物，运笔急速，但求神似，沉着劲健。图2-45将著名历史人物故事移植到瓷器上，是元青花装饰中最为后人称道的装饰题材，呈现一种新的艺术

境界。

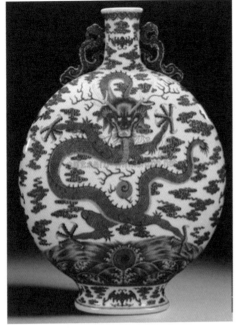

图2-47　明宣德青花穿枝龙纹梅扁瓶

图2-48　明通化鸡缸杯

点评：图2-47所示为明宣德青花穿枝龙纹梅扁瓶。图2-48所示为明通化鸡缸杯，为御用茶杯，其特点是画面丰富生动，反映了当时人们的生活情趣。

图2-49　画珐琅梅花水盛

图2-50　画珐琅花卉五楞式盒

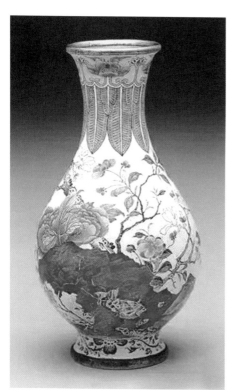

图2-51　画珐琅玉堂富贵瓶

图2-52　画珐琅菊花方壶

02

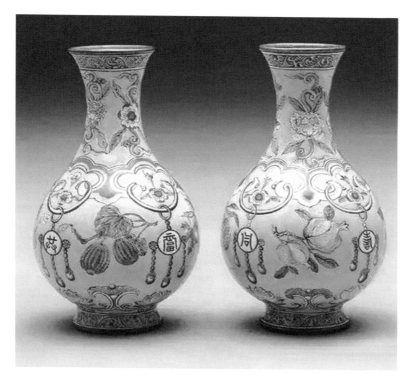

图2-53　画珐琅寿同山岳、福共海天观音尊一对

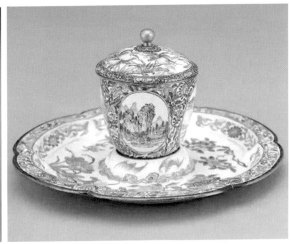

图2-54　画珐琅莲花盖碗　　　　　　图2-55　画珐琅山水花卉杯盘

点评：图2-49至图2-55都是清代珐琅彩瓷器，其画工特别讲究，多为工笔画，细腻传神。珐琅彩色彩丰富艳丽，图案多为缠枝牡丹、折枝花卉、风景山水等，题材丰富，风格写实和写意共存。

2．宋元明清的织锦图案

织锦是中国技术水平最高的丝织物，是用彩色的金缕线织成各种花纹的织品，因而得名。北宋宫廷曾在汴京等地建立规模庞大的织造工场，生产各种绫锦。元代是中国历史上大量生产织锦的时代，宫廷设立织染局、织染提举司，机构庞大，集中了大批优秀工匠。明清两代织锦生产集中在江苏南京、苏州，除了官府的织锦局外，民间作坊也蓬勃兴起，形成江南织锦生产的繁荣时期。我国的织锦工艺在明清两代达到繁盛时期。因民族和地域的不同，我国织锦呈现了多种多样的风格，其中南京云锦、苏州宋锦、成都蜀锦被称为中国的三大名锦。不同风格的织锦在装饰图案上，各有特色，大相径庭。

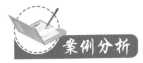

成都蜀锦是织锦种类中历史久远的一种，它兴于秦汉，盛于唐宋，繁于明清。宋元时期，发展了纬起花的纬锦，其纹样图案有庆丰年锦、灯花锦、盘球、翠池狮子、云雀，以及瑞草云鹤、百花孔雀、如意牡丹等。明代蜀锦继承了唐宋盛行的纹样图案，如卷草、缠枝、散花、折枝花卉等，到了清代此时的纹样图案有梅、竹、牡丹、葡萄、石榴等。寓合纹样(又称吉祥图案)，常常含有吉祥、如意、顺利、喜庆、颂祝、长寿、多福、富贵、昌盛等美好吉利的寓意。红底八大云锦是宋代较有代表性的蜀锦，底是红色，花纹由红、黄、绿等组成，以几何形为主，是一种名贵的彩锦，如图2-56至图2-67所示。

图2-56 明代 黄地大云龙织金妆花缎　　图2-57 团龙纹　　图2-58 清代 文官仙鹤补服

02

图2-59 明万历 织金寿字龙云肩通袖龙栏妆花缎衬褶袍　　图2-60 清代 石青缎织八团寿字双蝠夹卦服

　　点评：图2-56至图2-60是南京云锦的代表。因其色泽光丽灿烂，美如天上云霞而得名。元、明、清三朝均为皇家御用贡品，其用料考究，织造精细、图案精美、锦纹绚丽多姿、格调高雅，位列中国四大名锦之首。云锦纹样造型简练概括，多为大型饱满花纹做四方连续排列，亦有彻幅通匹为一单独、适合纹样的大型妆花织物(如明、清时龙袍、炕褥毯垫等)。

图2-61 清代 横幅百子图锦

图2-62　宋代　四达晕福寿全宝锦　　　　图2-63　清代　太子绵羊锦

点评：图2-61至图2-63是成都蜀锦的代表。成都蜀锦独创了许多著名的锦样，如"太子绵羊"锦、"百子图"锦等。

百子图横幅锦，是红色为地缂织庭院婴戏图，众多小童或手捧花卉、或燃点爆竹、或举花灯，身着各色彩衣，神态各异，嬉戏于庭院之中，整体构图巧妙，小桥流水，楼阁栏杆，洞石花草，将画面分隔的错落有致。小童中有一位神似太子之人，头戴金色发冠，骑坐于麒麟之上，主题突出。整体色彩丰富，缂织精细，具有晚清时期作品的特点。

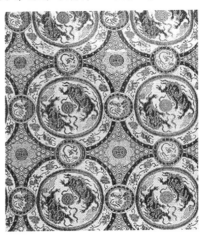

图2-64　明代　橘黄底盘绦四季花卉纹宋锦　　图2-65　明代　粉红底双狮球路纹宋锦

图2-66　清代　杏黄底四合如意纹天华锦　　图2-67　清代　湖色底方格朵花纹宋锦

点评：图2-64至图2-67是苏州宋锦的代表。宋锦于北宋得名，用于宫殿、堂室内的陈设。宋锦色泽华丽，图案精致，质地坚柔，被赋予中国"锦绣之冠"。在装饰风格上，以变化几何形为骨架，内填自然花卉、吉祥如意纹等，配以和谐、对比的色彩，使之艳而不俗，古朴高雅。

五、民间图案

民间艺术是我国艺术领域中的重要一项，它们以天然材料为主，就地取材，以传统的手工方式制作，带有浓郁的地方特色和民族风格。一年中的四时八节等岁时节令、从出生到死亡的人生礼仪、衣食住行的日常生活中都有民间艺术的陪伴，具有很强的实用性和装饰性，是中华文化的瑰宝。

1. 剪纸与年画

中国剪纸是一种用剪刀或刻刀在纸上剪刻花纹，用于装点生活或配合其他民俗活动的民间艺术。剪纸传承的视觉形象和造型格式，蕴含了丰富的历史文化信息，表达了广大民众的社会认知、道德观念、实践经验、生活理想和审美情趣。广泛用于春节窗花、结婚的喜花、丧葬中大量的装饰、社火表演中的道具、庙宇中宗教气氛的营造等。

中国年画起源于"门神"，俗称"喜画"，是我国古老的民间艺术之一，其作为民间美术的重要艺术门类，从早期的自然崇拜逐渐发展为驱邪纳祥、欢乐喜庆的节日风俗，表达了民众向往美好生活的愿望。因年画需要一年一更换，张贴后可供整年欣赏，因此被称为"年画"。年画的题材内容包罗万象，有节庆画、吉祥画；有故事、戏曲、小说内容的装饰画；也有保佑出行和牲畜用的神像等。可以说年画是反映民俗生活和观念的百科全书，而且年画色彩鲜艳、构图饱满、造型生动，是独特的艺术形式。

剪纸与年画，如图2-68至2-74所示。

图2-68　鹿鹤同春　　　　图2-69　福字剪纸　　　　图2-70　剪纸 库淑兰

点评：图2-68和图2-69为鹿鹤同春及福字剪纸，都用于表达福禄长寿、对生命的渴望和祝福之意。

图2-70所示的剪纸是民间剪纸艺人库淑兰的作品，她的剪纸创作不拘泥于传统，借助民间美术的造型和符号，形与色自由随意，结合独到，形成了丰满鲜丽，明快浪漫的风格。

图2-71　开封朱仙镇木版年画—秦琼敬德

图2-72　开封朱仙镇木版年画—福禄寿

点评：图2-71和图2-72为朱仙镇年画，是我国最古老的年画，影响了整个北方木版年画的艺术风格，构图古朴、夸张、粗犷、色彩鲜明，以橙、绿、桃红三色为主，其简洁、鲜艳、明快的手法都极具北方乡土气息。

图2-73　苏州桃花坞年画—老鼠嫁女

图2-74　苏州桃花坞年画—大阿福

点评：桃花坞木版年画，色调艳丽，装饰性强，构图丰富，富有浓郁的生活气息。人物塑造具有朴实稚拙、简练丰富的民间美术特色。多表现吉祥喜庆、民俗生活、戏文故事等民间传统，如图2-73和图2-74所示。

2. 风筝与皮影

风筝在全国各地随处可见，以北京、天津、山东潍坊、江苏南通等地的风筝较为知名。风筝样式繁多，由于各地风俗民情及人们审美观念不尽相同，各地的风筝在造型、扎制、装饰及放飞技巧上，都具有各自的地方特色。

皮影是剪纸的姊妹艺术，其基本形式上与剪纸相类似。它是利用牛皮、羊皮或纸张等材料并采用阴阳及色彩的蓄势对比造型，以雕镂、刻画、着色、涂油等方法制成的平面图像。皮影关节灵活，在表演者的操纵下演绎舞刀挥剑、驾雾腾云、打斗驰马等多种传奇故事，塑造了生、旦、净、丑、神、佛、灵、怪、兽等形象，成为驭物为灵的艺术。

风筝与皮影，如图2-75至图2-81所示。

图2-75　凤鸟风筝纹案

图2-76　京燕儿风筝　　　　　　　　　图2-77　孙悟空图案风筝

点评：传统风筝图案的主题就是吉祥，如表现福、禄、寿、禧、财五福等。色彩也是为主题服务的，要求艳丽、夸张、喜庆等，如"福寿双全""龙凤呈祥"等，赋予求吉呈祥、消灾免难之意，寄托人们祈盼幸福、长寿、喜庆愿望。风筝构思巧妙，趣味盎然，富有独特的格调和浓烈的民族色彩，如图2-75至图2-77所示。

图2-78　山西皮影人物场景　　　　　　　图2-79　山西皮影

图2-80　山西皮影—含嫣梳妆　　　　　　图2-81　山西皮影—拾玉镯

点评：皮影人物造型俊俏大方，外轮廓挺拔；镌刻精细流畅，重视图案的装饰效果；着色对比强烈，活泼明快；影人肢体部分之间的组合、分解合理，因而表演十分灵活，充分体现了粗中有细、豪放有致的艺术风格，如图2-78至图2-81所示。

3．刺绣与印染

刺绣作为民间传统手工艺在中国有悠久历史，俗称"绣花"，因多为妇女所作，又称"女红"。民间刺绣是与日常生活相融合的艺术，以不同的图案装饰大放异彩。

民间印染是与民间服饰和日常居室装饰密切相关的工艺品，主要有蜡染、扎染、蓝印花布、彩印画布等，装饰图案淳厚质朴、民族性强、独具时代特色。

刺绣与印染，如图2-82至图2-87所示。

图2-82　山西晋南刺绣—围嘴

点评：图2-82所示为山西民间刺绣，其有着自己独特的艺术风格，图案纯朴、色彩艳丽、构图简洁、造型丰富。

图2-83　藏族刺绣—唐卡图案

图2-84　苗族刺绣——话《兄妹开荒》

点评：图2-83所示为藏族刺绣，多以佛经故事为主题。图2-84所示为苗族刺绣，色彩大胆鲜艳，构图饱满，极富少数民族的地方特色。

图2-85　蓝印花布图案

点评：图2-85所示蓝印花布主要用来制作日常的衣服、被面、蚊帐、枕套、包袱布等。蓝印花布图案大多由吉祥纹案构成，朴素优美、吉祥如意，多取材于飞禽走兽、花草树木与神话传说。

图2-86　傣族人物蜡染

图2-87　自贡扎染青龙

点评：图2-86所示的傣族蜡染，是经过悠久历史而形成的独特的民族艺术风格，多以人物和风景为主题。图2-87所做的自贡扎染，工艺性极强，以针代笔，无一雷同，色彩斑斓，图案设计富于情趣、特色浓郁。

4．玩具与雕刻

中国的民间玩具指民间专供儿童玩耍游戏的器具，如花灯、风筝、面人、瓦狗、空竹等，品种繁多。它以朴素自然的风格、浓厚的民族艺术传统和独特的地方风格而经久不衰。其图案造型的稚拙可爱、色彩的鲜明亮丽和内涵的丰富多彩，成为我国民间美术资源中最独特和最有趣的类别之一。

民间雕刻是指在竹木、玉石、金属等介质上面进行的传统刻画方式。中国雕刻艺术源远流长，品类繁多，主要有石雕、木雕、砖雕、竹雕等。这些雕刻艺术伴随着人们的物质生活和精神生活流传至今，表现出精湛的技艺、巧妙的构思和令人叹服的创造力，具有很高的艺术价值与历史文化价值。

玩具与雕刻，如图2-88至图2-95所示。

图2-88　山西玩具—布老虎

图2-89　贵州黄平泥塑玩具

图2-90　陕西玩具—布人

图2-91　北京风筝—福蛙

02

图2-92　河南玩具—泥泥狗

点评：图2-88至图2-92所示的玩具图案造型稚拙可爱、色彩鲜明亮丽，体现了丰富的地方文化。

图2-93　徽州石雕

图2-94　徽州砖雕

图2-95　海南民间木雕

点评：图2-93至图2-95所示的民间雕刻艺术，选型精美，装饰性强，广泛用于建筑，家具以及装饰品，它们是实用艺术的充分展现。

第二节　各国不同地域图案

世界各国的装饰艺术纹样种类繁多、浩瀚如海。不同的历史时期、不同的民族、不同的地区，其纹样以特色鲜明的形象展现着整个人类的文明和艺术的辉煌。

一、亚洲图案

1．印度传统图案

印度是东方文明古国之一，多民族、多宗教形成了多样统一、形式丰富的艺术体系。宗教性是印度装饰艺术的特殊表现。从神的形象到人体彩绘，从建筑装饰到服饰纹样，以动物、植物、几何和文字等为题材的宗教图案形成了印度独具特色的装饰文化。

印度传统图案如图2-96至图2-98所示。

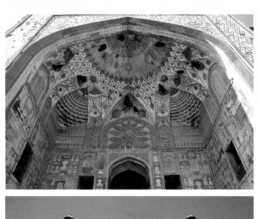
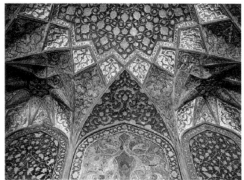
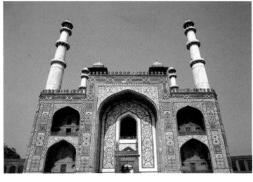
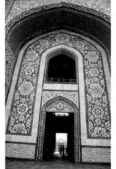

图2-96　阿克巴大帝陵墓建筑内外装饰

点评：图2-96所示的阿克巴大帝陵墓融合了穆斯林和印度教的建筑风格，带有两种宗教色彩的几何图案和花卉图案与建筑完美结合，使得整个建筑奢华迷人。

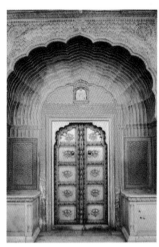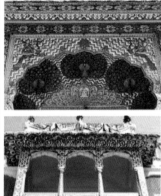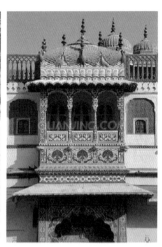

图2-97　斋普尔宫殿孔雀门

点评：孔雀是印度的国鸟，印度人世世代代喜爱孔雀，多将其形象雕于建筑上，刻在器皿上或塑在庙宇中。图2-97所示为印度斋普尔宫殿中以孔雀形象装饰的大门。

图2-98　印度曼海蒂手绘

点评：图2-98所示为印度曼海蒂人体彩绘图案，是印度经典花纹。最常使用的图案有鸟或孔雀、鱼、荷花等。传统上印度人会在大节日或在准新娘出嫁前夕绘上这种临时文身来庆祝，把它当作节日的装饰和祝福。曼海蒂代表了吉祥好运，被视为可抗邪，带来吉运。

2．日本传统图案

日本浮世绘也就是日本民间流传的风俗画和版画，具有极强的装饰性。它是日本江户时代兴起的一种独特的民族艺术，是典型的花街柳巷艺术。浮世绘的精髓即是"活在当下"，它被当时的市井小民奉为主流思潮，是反映世俗生活、注重感官刺激的风俗画。在亚洲和世

界艺术中，它呈现出不同的色调与丰姿，影响深及欧亚各地。十九世纪欧洲从古典主义到印象主义诸流派也深受它的启发，因此浮世绘具有很高的艺术价值。

日本传统图案如图2-99所示。

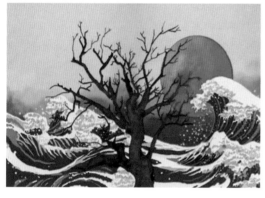

图2-99　日本浮世绘

　　点评：浮世绘的特点主要表现在：构图方式具有极强的艺术装饰性、精简的线条排列、色彩鲜明互不混合、平面上色不加阴影、取材于民间生活。浮世绘主要描绘人们日常生活和风景，如图2-99所示。

　　在日本众多传统装饰中，友禅染图案是最具代表性的装饰图案之一，它得名于日本盛行的制作和服面料的一种染色工艺。友禅染图案艺术受中国禅宗美学的艺术思维方式、艺术风格的影响，具有鲜明的特征。一是受禅宗美学"直觉美感"的艺术思维方式影响。友禅染图案艺术主题多为花鸟风月等内容，有樱花、菊花、兰草、红叶、竹叶等植物，有青海波、

云霞、月象、雪花等自然现象，还有扇纹、琵琶纹、车轮纹、贝桶纹等器物纹样组合，绘画精致、色彩婉丽。二是受禅宗美学"淡泊空灵"的艺术风格影响。友禅染图案艺术题材内容多为流水、月象、雪花、露水、云霞等，这是受禅宗深远、淡泊、静穆、空灵的艺术风格影响，是对物象产生距离，使自己不沾不滞，这些物象还只是依靠外界物质条件造成的"隔离"，更富有禅境的还是心灵内部的"空"，自成独特的艺术美感，如图2-100所示。

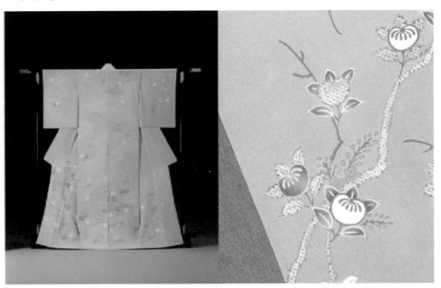

图2-100　友禅染图案

点评：友禅染图案艺术受中国禅宗美学的艺术思维方式、艺术风格的影响，它的特点是自由而灵活，图案华丽。它的产生把和服传统染色绘制技法的水准推向了一定高度，也因此成为和服重要的图案样式，具有较高的审美价值。

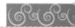

二、非洲图案

1. 古埃及图案

作为四大文明古国之一，特定的自然环境、专治的王权政治、独树的宗教信仰缔造出古埃及非凡卓越的文化艺术。埃及宗教是古埃及重要的组成部分，是艺术和审美的原动力。受宗教的影响，建筑、壁画、雕塑、服饰、器物，甚至化妆术都充分展示出古埃及独具特色的艺术成就，宗教性、规范性、程式化是其装饰艺术的突出特征。

古埃及图案如图2-101至图2-105所示。

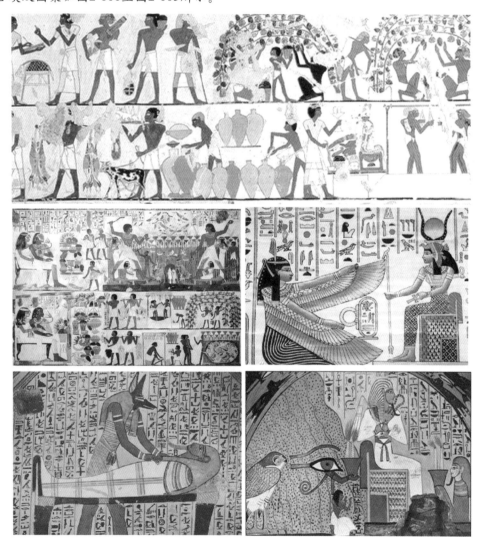

图2-101 古埃及墓壁画局部

点评：图2-101所示为古埃及壁画，是埃及建筑装饰中不可缺少的组成部分。它们在表现形式上有着程式化的共性。古埃及壁画的特点表现为：横带状的排列结构，用水平线来划分画面；画面构图在一条直线上安排人与物，人物依尊卑和远近不同来规定形象大小，井然有序，追求平面的排列效果；注重画面的叙述性，内容详尽，描绘精微；人物造型程式化，写实和变形装饰相结合；象形文字和图像并用，始终保持绘画的可读性和文字的绘画性。

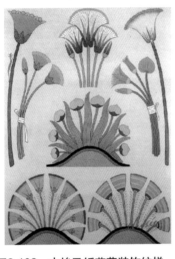
图2-102　古埃及纸莎草装饰纹样

图2-103　纸莎草在柱头上的装饰

图2-104　莲花在柱头上的装饰

点评：图2-102、图2-103所示的纸莎草和图2-104所示的莲花这两种植物的造型直接影响到古埃及装饰风格，包括建筑。图2-103的设计灵感来自将纸莎草捆成一束的装饰物，意图非常单纯，但通过几何学的方式呈现在建筑中，立体感极强。图2-104是公元1世纪木质立柱装饰，我们可以看到立柱造型上含苞待放的莲花形态。

图2-105　古埃及常见的装饰纹样

点评：古埃及人善用颜色对比，风格明快。装饰图案以S形卷曲线条为主，几何图形作为辅助，抽象的描绘了纸莎草、莲花等具象物体，还有古埃及钟爱的万字图案，如图2-105所

示。这些色彩构成图案曾被用来装饰室内墙面和天花板。这些颜色用矿植物提炼。图案设计好后被精心地画在墙面上，这也是现代壁纸的原型。若不是精通几何学，古埃及人根本没办法画出如此精细的重复图案。

2. 非洲雕刻图案

从两千余年前的尼日利亚诺克赤陶雕刻，到后来的伊费铜雕、贝宁铜雕，以及至今仍被广泛制作和使用的部落木雕，无不说明非洲艺术表现的多样性和雕刻技艺的高超性。不同形象和宗教寓意的人物、动物、纹饰被雕刻家大小错落、有条不紊地并置在一起，造型饱满而充满张力，雕刻手法简练而朴拙，既具有排兵布阵般的大气雄壮，也不乏精巧细致的构思，给人以强烈的视觉冲击力和颇具韵味的审美感受。非洲雕刻千变万化的造型背后，反映的是人们对未知世界的认识和历史沉淀的价值观，体现的是社会共同体的、非个性化的情感流露。非洲的雕刻艺术表现的正是一种拙美，是最自然的人性，是从材质中透出的生命的本能。它以最简洁的线条，粗犷的造型，富有想象力的夸张变形和古老神秘的魅力给人们留下了深刻的印象。在宗教性、民族性、节奏性方面缕缕相连、脉脉相通，共同形成了非洲独特的艺术气质。

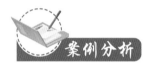

非洲雕刻图案如图2-106所示。

图2-106 非洲木雕

点评：非洲雕刻艺术，既可以是写实的，也可以是夸张的；既可以保持王室的威严，也可以充满民间的活泼。从图2-106所示的木雕作品中可以感觉到非洲原始民族对神秘的宇宙充满紧张的心理状态。它们奇异的造型、夸张的手法所形成的独特风格，格外引人注目。

3．东非康茄图案

康茄为非洲的民族服饰，是以矩形的印染织物作为独立单位，分别包缠头部、肩部及身体。康茄保持严谨的规格限定，也形成一系列的图案格律。康茄纹样通常有两种组成形式：一是由一个中心纹样、四个角纹和四条边纹组成；二是由一个长方形的纹样和四条边纹组成。康茄纹样另一典型特征是在中心纹样的下部配有斯瓦希利文字。斯瓦希利文字由于受阿拉伯文字的影响，很多文字借用阿拉伯文字。康茄纹样主要以花卉、几何、佩兹利和景物图案为题材。由于宗教、民俗等因素影响，康茄纹样禁忌采用动物图案的题材，如图2-107所示。

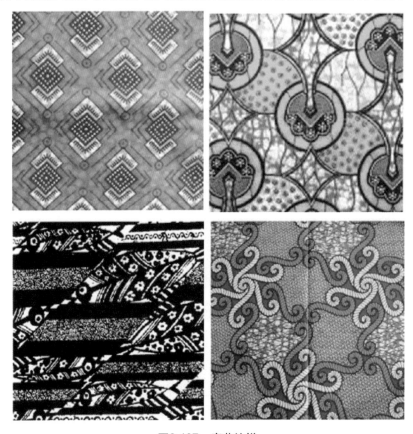

图2-107　康茄纹样

点评：康茄纹样极具非洲特色，其表现方式具有以下特征：规律性的散点纹样，规律性的折线纹样，规律性的网格纹样，如图2-107所示。

三、欧洲图案

1．法国朱伊图案

朱伊(Jouy)图案是法国传统印花布图案，它是以人物、动物、植物、器物等构成的田园风光、劳动场景、神话传说、人物事件等连续循环图案。18世纪晚期，德籍年轻人奥贝尔康普在巴黎郊外的朱伊小镇开设印染厂，生产本色棉或麻布上木版及铜版的印染图案面料，流行于当年的宫廷内外，并受到路易十六的"王室厂家"的嘉奖，被称赞为"在印花图案历史

上熠熠闪光"。

　　朱伊图案层次分明、造型逼真、形象繁多、刻画精细，并以正向图形表现，是最具绘画情节感的面料图案之一。色调以单色为特色，最常用的有深蓝、深红、深绿、深米色，分别印在本色布匹上，形成图案。统一的套色和手法使复杂的图形设计极具协调感，形色间呈现出古朴而浪漫的气息，是绘画艺术和实用艺术结合的艺术典范。

　　朱伊图案如图2-108所示。

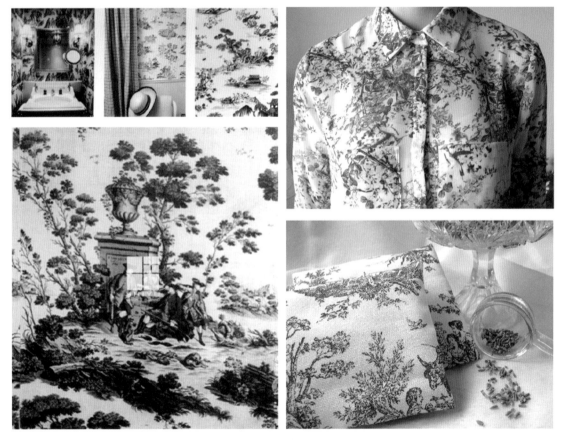

图2-108　朱伊图案

　　点评：法国朱伊图案具有两个特点：其一是以风景为母题的人与自然的情景描绘；其二是以椭圆形、菱形、多边形、圆形构成各自区域性的中心，然后在区域内配置人物、动物、神话等古典主义风格且具有浮雕效果感的规则性散点排列形式的图案。前者随意穿插，依势而就，后者严谨凝重，排列有序。图案层次分明，单色相的明度变化(蓝、红、绿、米色最为常用)，印制在本色棉、麻布上，古朴而浪漫，如图2-108所示。

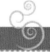

2. 英国佩兹利图案

佩兹利(Paisley)图案最早出现在古巴比伦，它的原型来自于生长在东南亚和印度的藤本植物，其果实累累的涡旋造型构成基本图形。之后传入印度，并在印度流行起来，成为印度克什米尔地区的一种特色织物图案。18世纪中叶，传入英国，随即风靡欧洲。19世纪在苏格兰的一个叫佩兹利(paisley)的小镇，运用佩兹利涡纹旋花纹制成的羊绒披肩非常有名，于是佩兹利涡纹旋花纹开始慢慢被大家认识。佩兹利涡纹旋花纹的图案多来自菩提树叶或是椰枣树叶，而这两种树具有"生命之树"的象征意义，因此这种图案寓意吉祥美好，绵延不断，具有细腻、繁复、华美的艺术特征。佩兹利涡纹旋花纹以豪华质感和独一无二的精细纹理，被融入珠宝、时装等当今世界顶级奢侈品牌的产品设计中，在多个领域影响着当代的艺术设计。在工业设计和家具装饰中，也经常能看到这种如同腰果又呈现出螺旋形的妖艳花纹，那就是佩兹利涡纹了。

佩兹利纹样在服饰中主要包括：连续纹样、综合纹样、单独纹样。佩兹利纹样的装饰特征为：细线，重视细节点，线条摆动疏密对比大，牙齿状的边缘是常用的装饰。如今，它被广泛应用于服饰面料、室内纺织品面料以及其他装潢领域的装饰，具有很强的生命力。

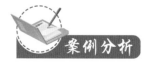

英国佩兹利图案如图2-109所示。

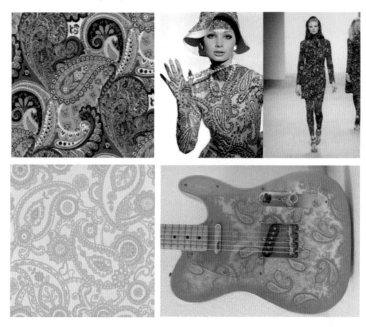

图2-109 佩兹利图案

点评：佩兹利纹样具有独特的基本形：长长的椭圆形及其一头卷起的洛可可式卷草纹的尾巴，形内填有风格各异的花草与几何纹，可以随着流行风格的变化而变化，如图2-109所示。佩兹利创造出一种无以复加的豪华质感和独一无二精细纹理的独特花纹图案。

3．英国莫里斯图案

莫里斯图案出自富有传奇经历的设计师威廉·莫里斯(William Morris，1834—1896年)，他从事过建筑学、绘画学、设计艺术学等多学科的艺术实践，是19世纪英国设计师、诗人、早期社会活动家及自学成才的工匠。他设计、监制或亲手制造的家具、纺织品、花窗玻璃、壁纸以及其他各类装饰品引发了工艺美术运动，一改维多利亚时代以来的流行品味。

莫里斯纹样可谓是自然与形式统一的典范。图案以装饰性的植物作为主题纹样的居多，茎藤、叶属的曲线层次分解穿插，排序紧密，具有强烈的装饰意味。莫里斯的作品虽然以自然植物为题材，但并不是单纯用19世纪自然主义手法将自然进行机械地拼凑，而是将自然界的植物具有的生命力和生长关系充分地表现出来，将其构成美的画面。莫里斯作品的风格主要在于表现植物自然的富于变化和生长的生动。

英国莫里斯图案如图2-110所示。

图2-110 英国莫里斯图案

点评：莫里斯强调装饰性，通常采取对称结构，形成严谨、朴素、庄重的风格。他的设计多以植物为题材，颇有自然气息并反映出一种中世纪的田园风味，这是"师承自然"主张的具体体现，对后来风靡欧洲的新艺术运动产生了一定的影响，如图2-110所示。

四、美洲图案

美洲文化起源于古代美洲印第安文化，虽然最终遭到欧洲殖民者的入侵而消亡，但由印加、玛雅、阿兹特克并称的三大文明为美洲大陆留下了珍贵的古代文化宝藏。古代美洲装饰图案以陶器、纺织及雕刻图案为典型代表，其造型简括，纹饰粗犷，浑厚质朴，线面直曲相间，抽象化、符号化的处理手法创造出一种强悍、神奇的艺术魅力。

1. 彩陶图案

古代美洲最具特色的陶器是发展于玛雅文明全盛期的彩绘陶。彩绘陶结合壁画艺术，主要装饰手法有绘饰、浮雕和刻纹。受神话和巫术的影响，玛雅彩陶图案以其题材广泛、造型多样、手法高超、风格鲜明而独树一帜。

图2-111所示的飞行中的蜂鸟彩绘碗，属玛雅文化，墨西哥古典晚期，约公元550—900年，高8厘米，宽30厘米，现收藏于宝尔文化艺术博物馆。通过描绘翅膀在不同瞬间的位置，彩陶图案表现了飞行中蜂鸟快速移动的景象，取材独特，表现生动。

图2-112所示的绘有穿着羽服的祭司彩绘碗，属玛雅文化，墨西哥古典晚期，约公元550—900年，高8厘米，宽33厘米，现收藏于宝尔文化艺术博物馆。

图2-111　彩绘碗—飞行中的蜂鸟　　　图2-112　彩绘碗—穿着羽服的祭司

图2-113所示的绘有枝头鸟装饰的彩绘碗，属玛雅文化，墨西哥古典晚期，约公元550—900年，高7厘米，宽34厘米，现收藏于宝尔文化艺术博物馆。画面中，一只神话中的长嘴鸟栖息在树顶上。树的果实是红辣椒的形状，它的构成象征了人类的心脏。树底部献祭的群体是树的营养。整个构图意味着生命来自死亡，死亡又支持了生命。

图2-114所示的宣讲场面的彩绘圆柱花瓶，属玛雅文化，危地马拉古典时期，约公元300—900年，高28厘米，宽32厘米，现收藏于宝尔文化艺术博物馆。玛雅人实行人造的扁平的头部，并把这种行为看成是优雅和美丽的标志。整个画面描绘的人物形象线条清晰，情节生动，是玛雅彩陶中难得的精品。

图2-113　枝头鸟装饰的彩绘碗　　　　图2-114　宣讲场面的彩绘圆柱花瓶

点评：彩绘装饰是在红色或白色陶土上绘制的各种人物或动物，其图案以巧妙的造型、流畅的线条、鲜艳的釉色、生动写实为主要的特征。

2.雕刻图案

受宗教的影响，古代美洲雕刻制品的主题多是鬼神、人物和图腾。平面的图案与雕塑相结合，造型多变，形象神秘，形成美洲独具特色的雕刻风格。

02

图2-115所示为玛雅太阳神雕塑，高67厘米，宽79厘米，厚46厘米，用于建筑构件，出土于坎佩切州的琼乌武夫，收藏于坎佩切州德拉索莱达要塞博物馆。太阳神基尼·阿奥像，有着螺旋形眼睛和翅膀形的羽毛披饰。他的坐姿古怪，双手僵直地拄在腿上，用以体现他的威严。

图2-116所示为羽蛇神像，是玛雅人心目中带来雨季，与播种、收获、五谷丰登有关的神，使用双重象征神性的寓意，羽毛表示超凡的神性或者可以登天的飞行能力，蛇代表爬行在地面上或者其他人(动物)的能力。

图2-115　玛雅太阳神雕塑　　　　　　图2-116　玛雅羽蛇神像

图2-117所示为太阳历石，是墨西哥人独特的创造，它被雕刻在一座圆盘巨石上，直径

3.6米，重24吨，它是墨西哥人奉献给太阳神的一块纪念碑。这块太阳历石又名阿的历法，是因为中央的托纳提乌(即太阳神)的周围，配置有阿兹特克的历法及与宇宙论相关的图画文字和符号，这些符号代表了墨西哥人的宇宙观，是阿兹特克文化的象征。

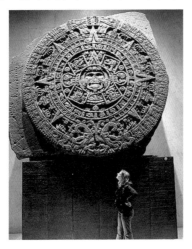
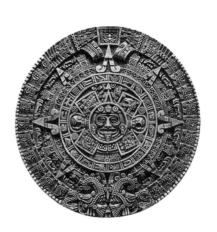

图2-117　太阳历石

点评：历石上第二内圈4个方格内各刻有1个太阳，内圈是第5个太阳，4个太阳外的20个图案配上数字1～13，组成260天的阿兹特克祭祀历。阿兹特克人相信，自上帝创世以来，墨西哥人曾经历过4个太阳被风、虎、水、火所毁灭，最后是第5个太阳托纳提乌成为胜利者，并且一直运行着。石盘中央的太阳，就是第5个太阳；上下左右分别刻着前述的4个太阳的20天图像。第5个太阳的周围所刻出的是太阳的光芒、宝石和鲜花等，是对新的太阳的礼赞。

3．壁画图案

美洲古老的壁画种类繁多，大多为神庙、宫殿、府邸的墙壁上的装饰，横带式构图布局、直线造型、高度的程式化、色彩鲜明是它的显著特征。

图2-118所示的博南帕克壁画是中美洲玛雅文明最重要的壁画遗迹。年代约为公元6—8世纪，属于玛雅文明古典期的繁盛阶段。壁画内容分别表现贵族仪仗、战争与凯旋、庆祝游行和舞蹈等。壁画人物众多，动作表情生动，笔法稳健，壁画画风写实，构图平面化，技法采用工笔重彩勾线平涂画法，色彩绚丽，是玛雅文明的艺术瑰宝。

图2-119所示的卡拉克穆尔壁画是1946年发现的玛雅文化最后一个时期(后古典时期，公元900—1500年)的作品。这些壁画描述的不是玛雅上流社会的奢华，而是平民百姓的日常生活。壁画描述了一些常见食品以及玛雅人从事劳作和分配食物的场景，其中包括用象形文字标出来的"卖盐人"和"卖烟人"。

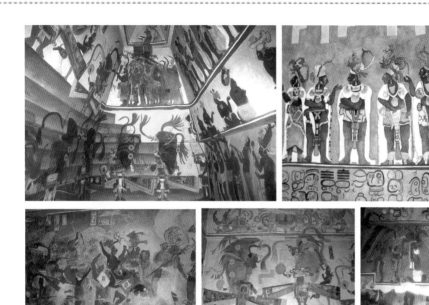

图2-118 博南帕克壁画

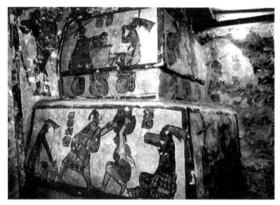

图2-119 卡拉克穆尔壁画

4. 染织图案

古代美洲的染织工艺也十分发达，染织工艺的主要功能是：与宗教有密切关系、传达思想感情、区别个人或团体的出生地及身份、外交礼品。古代美洲的染织图案极具装饰特色，很少会有无装饰的或者是单调的单色的物品。它的主要特征是：材质丰富、造型优美、设计合理、制作精良；丰富多彩、工艺精巧；注重实用性和使用功能的合理性；赋予其美的比例和形态。

染织图案如图2-120至图2-122所示。

图2-120 奔跑的神灵染织品

图2-121 披风局部

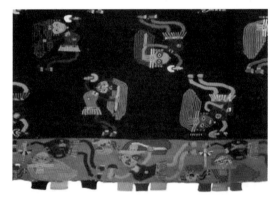

图2-122 印加文化染织物

点评：图2-120所示的染织品为奔跑的神灵平面展开，单线平图，色彩单纯，装饰语言特别鲜明，装饰性强。图2-121所示的披风是由整齐排列的方格子构成，但是它的每个局部却有变化，相对独立。图2-122所示染织物的构图有序中又富含变化，形成一组系列的装饰图案。

从古至今，从东方到西方，从人们的日常生活到精神世界，装饰图案作为一种装饰艺术都充分地发挥着作用，丰富我们的物质生活和精神生活。图案的演变是工艺美术的发展，更是人类艺术史的缩影，是社会文明的进步。

装饰图案来自原始人类最简单最单纯的线形，从新石器时期的用品发展到现代化的科技产品，图案一直在不断变化，但创作的方法和方式依旧值得我们学习与借鉴。希望通过本章的介绍，读者可以找寻到图案构成的规律与要素，重新思考当下装饰图案发展的方向。

1. 列举中国各个历史时期有代表性的图案特征。
2. 装饰图案的发展和演变有什么规律？
3. 中外装饰图案的发展相互间的影响与联系是什么？

1. 选择一个你最感兴趣的图案，说说为什么。
2. 列举相同图案题材的写实与写意的不同表现。
3. 任意选择两个不同器型的图案，交换其器型，重新组织图案的构图。

02

第三章

图案的构成与形式美法则

【学习要点及目标】

- 认识图案的构成形式及形式美法则的重要性。
- 熟练运用构成形式进行图案的设计创作。

 学习指导

讲解、分析、归纳图案的构成形式和形式美法则,掌握基本的图案审美能力和收集素材的能力。

技能要点

1.了解图案的几种构成形式及形式美法则。

2.熟练掌握图案的变化规律。

03

第一节 图案纹样造型构成形式

图案的构成形式是为适应不同饰物、不同环境、不同空间而特别形成的,例如,器皿包装上的装饰多以二方连续和单独纹样的构成形式来表现,建筑墙面和壁饰大多以适合纹样和自由散点式纹样来表现,而染织、服装常用四方连续的构成形式来表现。每一种构成形式都有自己的构成规律,都有与自己相适应的图形变化方式。

图案应用的范畴非常广泛,大到装饰画、小到邮票、瓶贴,以及生活中常见的花布、丝绸、刺绣、花边、手帕、地毯、商标、书籍装帧等。图案的题材多样,可取材于社会,又可取材于自然界,如图3-1至图3-6所示。

图3-1　马里2016年生肖猴年邮票

图3-2　贝宁2016猴年邮票

图3-3 印染

图3-4 刺绣

图3-5 印花丝巾

图3-6 瓷盘装饰纹样

点评：如图3-1至图3-6所示，图案设计在生活中随处可见，应用极为广泛。

平面图案通常以几何形态或自然形态为基础，结合内容要求，运用图案法则，加以创造性地安排和组织，设计出形象、色彩、构图多变而统一的艺术效果，并符合实用、经济、美观的要求。

图案的构成形式是由图案的内容和用途决定的。不同的内容和用途，采用不同的图案形式，同时，它又要根据不同的制作条件和工艺材料，并充分利用这些条件，以获得美的效果。图案的构成形式可分为单独纹样、适合纹样、连续纹样和综合纹样。

一、单独纹样

单独纹样是一个独立的个体，也是图案的基本单位，是组成适合纹样、二方连续、四方连续纹样的基础。

单独纹样应用范围很广，日常生活用品中到处可见，如商标、徽章、瓶贴、毛巾、手帕、桌布、靠垫、杯盘碗碟、金属制品、玻璃器皿、建筑装饰材料等。

单独纹样的构成要注意纹样形象的完整，具有单象美。一枝花或一个动物，都可以组成一个单独纹样。形象的变化或动势，不受任何外形的约束，但会使人感到形态自然，结构完整。单独纹样一般采取加强主要部分，减弱次要部分的手法。例如，一枝花，以花头为主题，刻画要细致，变化要丰富，叶子作为陪衬，处理可单纯一些，使主题突出。

单独纹样的结构形式变化万千，丰富多彩，它可分为规则和不规则两类，前者可称为对称式，后者可称为均衡式或自由式。规则类和不规则类又可再细分为多类。

1．以称式

对称式又称均齐式，表现形式分为绝对对称和相对对称。绝对对称是以一条直线为对称中心，在中轴线两侧配置等形等量纹样的组织方法；或以一点为中心，上下和左右完全相同。

对称是中轴线两侧或上下左右主要部分相同，局部纹样稍有差异，但大效果仍是对称的。

对称式纹样结构整齐，庄重大方，有静态感。但要注意纹样的布局和色彩变化，避免平淡呆板。对称式单独纹样可分为上下、左右、相对、相背、转换、交叉、多面、综合组织形式，如图3-7至图3-9所示。

图3-7　对称式(1)

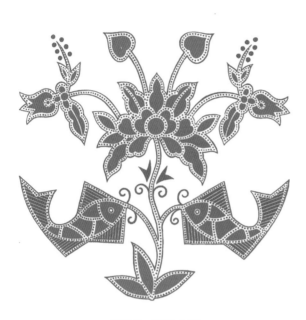

图3-8　对称式(2)　　　　　　　　　　　图3-9　对称式(3)

2．均衡式

　　均衡式单独纹样，是依中轴线或中心点采取等量而不等形的纹样的组织方法。上下左右的纹样的组织不受任何制约，只要求空间与实体在分量上达到稳定平衡。均衡式单独纹样使人感到生动、新颖、变化丰富。均衡式单独纹样又可分为涡形、S形、相对、相背、交叉、折线、重叠、综合等组织形式，如图3-10和图3-11所示。

图3-10　均衡式(1)　　　　　　　　　　　图3-11　均衡式(2)

二、适合纹样

适合纹样是具有一定的外形限制的图案纹样。它是将图案素材经过加工变化，组织在一定的轮廓线内，既适应，又严谨，即使去掉外形，仍有外轮廓的特点。花纹组织必须具有适合性，所以称为适合纹样。适合纹样要求纹样的变化既有物象的特征，又要穿插自然，构成独立的装饰美。

适合纹样可分为形体适合、角隅适合、边缘适合等。

1．形体适合

形体适合，是适合纹样最基本的一种，它的外轮廓具有一定的形体，这种形体是根据装饰形体而定的。我国古代的陶器、铜镜、漆器图案，具有许多形式美，是结构自然的形体适合纹样。

形体适合纹样的组织，可分直立式、辐射式(向心、离心、向心离心结合)、旋转式、重叠式、均衡式、综合式等形式。

从纹样的外形特征来看，可分为两大类，即几何形体和自然形体。几何形体有方形、圆形、多边形、综合形等。自然形体则有多种形式，如花形(葵花形、海棠花形、梅花形、月季花形)、果形(葫芦形)、文字形(喜字形、寿字形、福字形)；器物形(钟形、扇形、花瓶形)等，如图3-12至图3-17所示。

2．角隅适合

角隅适合，是装饰在形体边缘转角部位的纹样，所以又叫角花。角隅纹样一般根据客观对象的不同而有所区别。有大于90度的，也有小于90度的，如梯形、菱形、正方形，如图3-18和图3-19所示。根据具体情况而定，角隅纹样的基本骨架也分为对称式和均衡式两种。

角隅纹样用途很广，如床单、被面、地毯、头巾、台布、枕套、建筑装饰等常用角隅纹样进行装饰。

图3-12　适合纹样(1)

图3-13　适合纹样(2)

图3-14　适合纹样(3)

图3-15　适合纹样(4)

图3-16　适合纹样(5)

图3-17　适合纹样(6)

图3-18　角隅纹样(1)

图3-19　角隅纹样(2)

3．边缘适合

边缘适合，是适合形体周边的一种纹样。它一般用来衬托中心纹样或配合角隅纹样，也可以成为一种独立的装饰纹样。边缘纹样和二方连续不同，二方连续是无限伸展的，而边缘纹样受外形的限制。边缘纹样如果是圆形的边缘，一般采用二方连续的组织形式，如果为方形或其他形式的边缘，则应注意转角部位的纹样结构，要穿插自然。

边缘纹样的基本骨架有：对称式(角对称、边对称)、散点式、连续式、均衡式、角隅式等多种，如图3-20和图3-21所示。

图3-20　衣领纹样　　　　　　　　　图3-21　苗族衣领纹样

点评：如图3-20和3-21所示，少数民族服饰上多使用边缘适合纹样作为装饰。

三、连续纹样

连续纹样是用一个或几个单位纹样向上向下或左右连接，或向四方扩展的一种图案纹样。连续纹样的特点就在于它的延展性。

连续纹样是单元纹样的连续组合，所以它具有一种规律的节奏美。

连续纹样的用途很广，它既可作装饰，也可做大面积的装饰花纹，并可作地纹。印染、色织、壁纸、图书封面等一般都采用连续纹样。连续纹样可分为二方连续和四方连续两大类。

1．二方连续

二方连续，是以单独纹样的单位形为个体重复排列形成带状纹样，因此，二方连续也叫"带形图案"，是一种结构严谨的带形。用一个或数个单独纹样向左右连续的称为横式二方

连续，向上下连续的称为纵式二方连续，斜向连续的称为斜式二方连续。运用纹样的反复节奏获得美的韵律，应用面很广，通常的花边均用这种组织方法。由于二方连续具有强烈的秩序美感，常用于园林建筑、服装、包装、书籍等。

二方连续的特点是具有节奏性。对这种纹样的基本单位，既要求纹样的完整，又要求连续之间的互相穿插，具有整体感。

二方连续的骨架有多种：散点式、接圆式、波浪式、折线式、综合式等，如图3-22至图3-27所示。二方连续在创作时应结合不同的骨架考虑。

图3-22 二方连续(1)

图3-23 二方连续(2)

图3-24 二方连续(3)

图3-25 二方连续(4)

图3-26　二方连续(5)

图3-27　二方连续 苗族服饰纹样

(1) 散点式：以一个或两个以上的相同图形或不同图形作为基本单位，依据相等的距离向左右或上下方向排列，形成散点形式。这种构成形式比较简单，适于制作，能够形成安定、稳重的效果。

(2) 垂直式：具有明显的方向性，图形与边线向上或向下作垂直状，分为悬垂式或向上式两种，悬垂式适合于表现葡萄、黄瓜、吊兰等植物，它符合植物的生长规律，所以画面具有上升的感觉；向上式适合于大多数动物、植物、风景的表现，具有普遍性。

(3) 斜线式：以倾斜线作为骨架进行连续，可以向左，可以向右，还可以相互交叉，变化形式比较灵活，可以根据具体图形加入纹样填充，这样组成的纹样具有动感，适合表现飞禽走兽。

(4) 波线式：骨架由波线构成，可分为单波线和双波线。波线可以作为纹饰出现在边缘，

也可以作为主体出现在结构内部。波线式表现比较灵活，运动感、视觉连续性强，生动活泼。

（5）折线式：它与波线式的骨架基本走向相同，但是折线式是由倾斜的直线构成，波线式是由曲线构成，波线表现比较含蓄、圆润，折线表现比较直白。

2．四方连续

四方连续，由一种纹样或多种纹样组合构成，并向多个方向发展、反复、连续，形成面的装饰效果。四方连续是以点缀式或连续式，或点缀连续交错使用，从简单到复杂，富于节奏和韵律美，布满整个画面，达到饱满的构图。常用在服装、染织、建筑、包装中。四方连续不受外形限制，可无限延长图形，它在结构布局上均衡稳定、条理有序，无论单位形如何变化，都不影响整体的秩序美感。

四方连续按基本骨架变化可分为散点式四方连续、连缀式四方连续、重叠式四方连续。

（1）散点式四方连续：是指在一个空间里重复放置一个或多个散点单位形的四方连续式纹样，它又分为自由式和规则式，规则式里有平排法和斜排法两种。散点式四方连续均匀整齐，主题突出，形象分明，是一种较为简洁的四方连续，如图3-28和图3-29所示。

图3-28　散点式四方连续(1)　　　　　图3-29　散点式四方连续(2)

（2）连缀式四方连续：具有连绵不断、华丽圆润的装饰效果，有波线连缀、几何连缀、阶梯连缀等，都是以可见或不可见的线条作为骨架，单位形在其中连绵不断、穿插排列，如图3-30至图3-33所示。

（3）重叠式四方连续：是由两种不同的单独纹样重叠排列于一个空间里，这两种单独纹样在此分别称为浮纹和底纹，以浮纹为主，底纹较简洁。重叠式四方连续又分为同形重叠和不同形重叠，同形重叠以散点式单位形与该形的影子重叠排列；不同形重叠通常是散点纹做浮纹，连缀纹做底纹，一个形象鲜明，一个形象朦胧，形成既丰富又不杂乱的装饰效果，如图3-34至3-37所示。

03

图3-30　连缀式四方连续(1)

图3-31　连缀式四方连续(2)

图3-32　连缀式四方连续(3)

图3-33　连缀式四方连续(4)

图3-34　重叠式四方连续(1)

图3-35　重叠式四方连续(2)

图3-36 重叠式四方连续(3)

图3-37 重叠式四方连续(4)

第二节 图案造型的形式美法则

一、节奏与韵律

节奏与韵律是一对比较抽象的形式法则，运用在图案创作中表现为造型因素或色彩因素有规律地重复或变化，形成音乐般的节奏感或韵律感。由于图案强调单纯与秩序，不断交替的重复形成了轻松、活泼、简单的节奏韵律，这符合图案的形式感。

节奏与韵律是形式美法则中的一对相互映照的法则，是形式美中不可忽视的艺术手法。在我们的物质世界中，运动着的物体本身就存在着节奏和韵律。例如，自然界的花开花落、昼夜更替、秋去冬来、阴晴变化、潮涨潮落、生老病死等都表现出一种有规律的节奏和变化。

在图案中，节奏是规律的重复，条理性与反复性产生节奏感。韵律是在节奏基础上的丰富和发展，它赋予节奏以强弱起伏、抑扬顿挫的变化。所以节奏带有机械美，而韵律只是在节奏变化的基础上产生的情调，具有音乐美，如图3-38所示。

节奏与韵律产生于各种物象的生长、运动的规律之中，如植物的枝节有对生、互生、轮生等，都是有节奏的逐渐伸展的。向日葵的花籽是由中心向外盘旋生长的，贝壳斑纹的排列伸展，以及将石子投入水中激起的涟漪等，都有自己独特的节奏和韵律。

节奏和韵律最简单的变化方法，就是把一个图案连续表现出来。由于反复就能产生节奏，如果再加些变化，就可构成富有韵律的图案。如果再运用渐变与对比的方法，就可增加趣味性。节奏和韵律表现得好，可产生静态的、激动的、雄壮的、单纯的、复杂的等多种不同的感觉。一件艺术作品，运用不同及千变万化的线、形、色、量的复杂配置，就会如音乐一般，唤起人们在思想情感上的愉快感觉。

图3-38　节奏与韵律(1)

　　自然界中各种现象所表现的由大到小、由粗到细、由疏到密等的节奏变化，以及渐变的、起伏的、反复交错的韵律性，都会产生一种优美动人的效果。所以，在艺术处理上，精心安排大小方向、疏密粗细、曲直长短、明暗冷暖等的关系，可以创造出各种不同的、有生气的、有活力的图案，如图3-39至图3-41所示。

图3-39　节奏与韵律(2)

图3-40　节奏与韵律(3)

图3-41　节奏与韵律(4)

二、变化与统一

变化与统一的法则是适用于一切造型艺术表现的原则。它反映着事物的对立统一规律，也是构成图案形式美的最基本的法则。变化与统一的法则就是在对比中求调和。图案设计中经常遇到各种各样的矛盾和要求，例如，内容的主次，构图的虚实、聚散；形体的大小、方圆、厚薄、高低；线条的粗细曲直、长短、刚柔；色彩的明暗、冷暖、深浅；工艺材料的轻重、软硬以及质感的光滑与粗糙等，都是互相矛盾的因素。在这种情况下就要找到统一的因素，使变化得到和谐。

变化是一种对比关系。相互对比的形、色、线等，给人以多样化和动的感觉，处理好了会给人以生动活泼、强烈新鲜、富有生气之感。但是过分"变化"容易使人感到松散、杂乱无章。"统一"是规律化，就是图案各部分的造型、色彩、结构等有相同的或类似的因素，把各个变化的局部，统一在整体的有机联系中。

变化与统一的法则，变化的一方总是复杂一些，多样一些；统一的一方总是单纯一些，协调一些。因此，一件作品要求统一，就必须要使主调占优势。为了达到这个目的，在设计中经常在线、形、色等表现上使用反复的手法。有规律的反复或是无规律的反复都可以求得作品的统一。另外，渐变的手法可使作品纹样产生有节奏、统一的美感。

变化与统一，在图案构成上虽有矛盾，但它们又相互依存，互相促进。设计时必须处理好变化与统一的辩证关系。要做到整体统一，局部变化，则必须使局部变化服从整体，也就是"乱中求整""平中求奇"。统一与变化相辅相成，两者必须有机地结合起来，在统一中求变化，在变化中求统一，以达到变化与统一的完美结合，使作品既优美又生动，如图3-42

和图3-43所示。

图3-42　变化与统一(1)　　　　　　　　图3-43　变化与统一(2)

点评：变化多样的花朵以及各种蔬菜在画面中显得乱中有序。

三、对称与均衡

对称与均衡是图案形式美的基本法则之一，也是图案中求得重心稳定的两种结构形式。对称式同形同量的组合，以中心线划分，上下或左右相同，例如，人体的左右对称，鸟类对称的双翼，植物对生的叶子以及花卉的中心对称等都是自然界中完美的对称形式。中国的建筑如天安门、钟楼、鼓楼等都是一种对称的形式。我们将一张纸对折，留其折线，剪出任意图形，把它展开就是一个对称的图形。

对称与均衡是图案中常用的两种基本形式，均衡体现了变化、活泼、生动之美，而对称则表现出端庄、典雅、安定之美，如图3-44和图3-45所示。

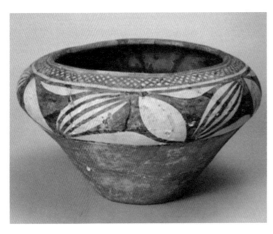

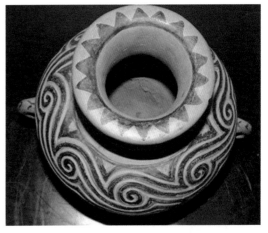

图3-44　原始陶罐(仰韶文化)(1)　　　　　图3-45　原始陶罐(仰韶文化)(2)

点评：如图3-44和图3-45所示，原始社会人们运用对称与均衡这一规律在陶器上装饰了

对称的图案。

1. 对称

对称是有节奏的美，对称的图案规律性强，有统一、庄重、整齐的美感。对称在室内装饰、家具、抽纱、刺绣、地毯、编织、印染等工艺品设计中应用非常广泛，其形式有左右对称、上下对称、旋转对称等，如图3-46至图3-49所示。

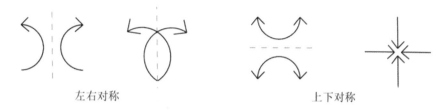

左右对称　　　　　　　　　　　　上下对称

旋转对称

图3-46　对称形式

图3-47　左右对称　　　　图3-48　上下对称　　　　图3-49　旋转对称

2. 均衡

均衡是异形同量的组合，是以中心线或中心点保持力量的平衡，如图3-50至图3-53所示。生活中这样的现象有很多，如人体的运用、鸟类的飞翔、走兽的奔跑以及行云流水等都属于平衡状态。人在用右手提装满水的水桶时，身体一定要向左倾，左臂向外伸展，身体才能保持平衡。在图案设计中，画面上的形状有多有少，有大有小，而重心却又很稳定，这种结构生动、安排巧妙的画面，都是属于均衡的画面。均衡是有变化的美，其结构生动活泼、富于变化，有动的感觉。

图3-50　均衡式(1)

图3-51　均衡式(2)

图3-52　均衡式(3)

图3-53　均衡式(4)

对称好比天平，而均衡好比秤。在实际应用中，对称与均衡常常是结合运用的。设计构

图时采用哪一种表现手法，要看内容、用途、需要来决定。比如，对称图案中出现部分的不对称，或是多面对称，又以均衡结构为单元纹样，以求有变化。

四、对比与调和

我们认识事物之间的区别，其根据是对比。对比也称对照，如黑白对比、新旧对比等。对比与调和是图案设计中重要的手段之一。例如，形象的对比有方圆、大小、高低、长短、宽窄、肥瘦等；方向的对比有上下、左右、前后等；色彩的对比有深浅、冷暖、明暗等；分量的对比有多少、轻重等；质感的对比有软硬、光滑与粗糙等。一般性质相反且相似要素较少的东西，就可表现出对比的现象来。经过对比，互相衬托，更加明显地表达出其各自的特点，以取得完整而生动的艺术效果。例如，大小对比，以小衬大，显得大的更大，小的更小。利用方形与圆形的对比，以及长、宽、高三维的对比，可使造型更加生动。对比能产生活跃感，是生动活泼的表示。

调和与对比相反，对比强调差异，而调和的差异程度较小，由视觉近似要素构成。线、形、色以及质感等要素，互相之间差异较小，当具有某种共同点时，就容易得到调和。异质因素的调和具有不确定性，通常它们之间互相排斥，对抗性强，但是只要抓住共性，就能达到变化中的统一、统一中的变化。

对比与调和是取得变化与统一的重要手段，是图案的基本技巧。运用时要防止脱离实际，过分强调对比的一面，容易形成生硬和僵化的效果。过分强调调和的一面，容易形成呆板和贫乏的感觉。图案中有时要做到既有调和又有对比，如同"万绿丛中一点红"的效果。一般来说，对比具有鲜明、醒目、使人振奋的特点；调和具有含蓄、协调、安静的特点。设计中的方中有圆、圆中见方、刚中见柔、柔中见刚、动中有静、静中有动等，都概括了这种表现手法的特点，如图3-54至图3-57所示。

图3-54 对比与调和(1)

图3-55 对比与调和(2)

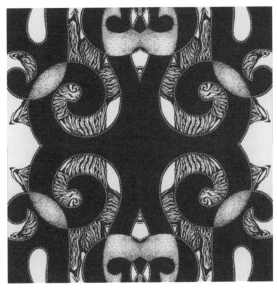

图3-56　对比与调和(3)

图3-57　静物(王佳妮)

　　点评：如图3-54至图3-57所示，各种花形、色彩、质地等的对比调和，使画面显得协调、生动、醒目。

五、条理与反复

　　条理与反复是图案组织的主要原则，它能使图案显出整齐的美感。条理是指复杂纷纭的自然物象的构成因素，经过概括、归纳，使之规律化、秩序化，成为变化有序的统一体。在图案设计中，条理越单纯，所形成的图案就越庄重、严整；条理越复杂，所形成的图案就越活泼、自由。例如，在图案的整体布局上根据条理的原则，可以将不同的造型进行合理的排列，求得视觉的整齐、统一的秩序美感。在造型上，也可以将不同形状归纳为相同形或近似形，求得画面整体统一的效果。条理也运用于色彩、处理手法等方面，使画面井井有条，丰富而不凌乱。

　　反复是指相同、相似的形象，重复或有规律地连续排列，从而产生富有统一感的节奏美。相同形象的反复产生统一感，相似形象的反复则产生既有变化又有统一的感觉。反复的形式是多种多样的，有时可以是相同的形象或相似的形象，有时也可以是相同的形象以不同的色彩加以区别。

　　条理与反复有着密不可分的联系。条理之中包含着反复的因素，反复则无一不体现着条理。离开了条理与反复，图案的造型和组织将成为不可能。

　　在我国传统纹样中变化万千的水纹、火纹的表现，无一不是经过条理化的概括、归纳，并以各种不同的重复形式出现，在条理整齐中呈现出节奏韵律的变化，如图3-58至图3-62所示。

图3-58　传统水纹

图3-59　双龙戏珠纹样

03

图3-60　装饰纹样

图3-61　条理与反复(1)

图3-62　条理与反复(2)

六、重心与比例

　　每一个图案都具有自己的重心，重心决定物体是否稳定。物体的造型不同，重心位置不同，给人的感觉也不同。不同的重心产生不同的心理作用，偏离画面中心的重心设定会使画面产生不安定感。比例是指物体与物体、整体与局部之间的长短、高低关系。一切事物都是在一定的空间内得到一个尺度，比例的美也是在尺度中产生的。在图案中人们往往要根据生理及心理的需求来创作适当的比例。一切图案纹样、构图都要求有适当的比例。图案是可以夸张某些比例的，但夸张一定要与特征结合，突出美的部分。

　　重心决定了图案的动感与静感，动感与静感是人们在生活中感受事物时长期积累下来的视觉习惯，或是人们在感受画面内容时产生的动与静的心理状态。在人们长期以来形成的惯性视觉心理中，直线倾向于静感，曲线倾向于动感；水平线倾向于静感，垂直线倾向于动感，而斜线的动感则更强；方形倾向于静感，圆形倾向于动感，而倾斜的三角形则更加倾向于动感；面的感觉倾向于静感，线的感觉倾向于动感，而小的点群更倾向于动感；冷色调倾向于静感，暖色调倾向于动感，而冷暖强对比则更倾向于动感；在构图上，对称的构图倾向于静感，均衡的构图则倾向于动感，而旋转或转换的构图动感更强。总之，这些动感与静感的变化都是人们长期以来的视觉经验，它也被很好地运用于图案的创作法则中。

　　图案画面中内容的动与静，直接影响图案的动感与静感。静止的或无生命的造型，画面效果一定是静态的，如植物花卉图案是安静祥和的，相比之下，动物图案就活泼生动些；动态造型图案中，奔跑的运动的造型一定是比静止的造型动感更强，这是我们在创作图案时可依循的原则。

　　动感与静感的形式是我们在把握图案变化与统一的关系时非常有效的利用手段，要追求变化的因素，我们可以在画面中增强动感的造型或因素；要追求统一的因素，我们可以在画面中增加静感的元素。这些都是我们在进行图案创作时可以充分运用的形式美规律，如图3-63至图3-65所示。

　　方形在建筑造型中运用的最多，它有安定的静态感。如果将其斜置，就会像风车一样有

动的感觉。在斜置的方形下面加一条水平线，使两边倾斜得到支撑，就像一个浮标，显示了动中有静。方形上加一条曲线，就像一个帆船在海浪里，动感就更强。所以，在图案中对立体的造型特别要注意安定感，这也是在感觉上要求不破坏平衡的美的规律。

图3-63　稳定的图形

图3-64　轻巧的图形

点评：如图3-63和图3-64所示，三角形平放如金字塔一样，是静态的；如果将其倒置，则有不安定的动感。

图3-65　动感与静感

点评：如图3-65所示，房间里安静的气氛被蹑手蹑脚跨出的一条腿所打破，这一动作极

好地表现出了动感与静感。

七、写生与提炼

把生活中的自然形象作为素材，进行艺术加工，在自然美的基础上把自然形象改造得更美，创造出适合实用、有装饰效果的、符合制作条件的图案形象，这个过程就是写生与提炼。写生与提炼是图案创作中的重要环节，通过写生与提煤炼不仅可以使我们进一步熟悉生活，收集和积累素材及艺术形象，还可以锻炼我们的观察能力以及形态的概括能力，丰富造型的表现能力。

图案写生不同于美术基础教学中的绘画写生，它是按照图案的特点与要求，训练对物象的归纳、概括和加工能力，偏重于图案专业的个性要求。

1．图案写生的步骤及要求

在写生过程中，我们首先要仔细观察写生的对象，找出它的生长规律、形体的特征和精神面貌，选择能显示出该对象主要特征的角度进行写生。写生还要考虑到变化成图案后的形象，把自然的物象进行加工提炼，典型化，概括成高于生活的艺术形象。

2．写生方法

(1) 线描法：用铅笔或钢笔准确地将对象的轮廓、结构、特征描绘下来。线条要细，根据结构变化，笔笔有交代。用笔要有轻有重，有起有伏，充分表达对象，如图3-66和图3-67所示。

图3-66 牡丹花线描写生

图3-67 郁金香线描写生

点评：如图3-66和图3-67所示，图中用线描法如实地表现出了牡丹和郁金香的姿态。

(2) 淡彩法：在线描的基础上，根据对象的色彩，用水彩颜料薄薄地上一层，要求色彩基本符合对象，如图3-68和图3-69所示。

(3) 明暗法：用铅笔画出对象的明暗效果，表现出对象的立体感和空间感，如图3-70所示。

图3-68　淡彩法(1)　　　　　　　　　　图3-69　淡彩法(2)

03

图3-70　花卉写生

(4) 影绘法：用单色平涂，画出对象的影像，如图3-71所示。

图3-71　影绘法(金薇薇)

点评：如图3-71所示，运用平涂的方法表现出月季花的花形特征。

(5) 归纳法：把对象的明暗关系归纳成黑、白、灰三个层次进行描绘，如图3-72所示。

图3-72　花卉写生变化

点评：如图3-72所示，运用密集的线条，给花瓣增加了一定的层次感。

图案的提炼变化，就是把写生的素材提炼加工成图案形象。我们写生时收集的自然形象不能直接用于装饰，需要进行提炼、概括，集中美的特征，通过省略法、夸张法等艺术手法，创造出符合装饰目的又适合生产要求的图案形象，这一艺术加工过程就是提炼变化的过程。

图案的提炼是图案设计中的一个重要组成部分，也是图案设计的基本功。理想的图案提炼是形神兼备，尽管从形式上看，它和实际不相同，但其物象的实质特征却加强了，形式变得更美。

3. 图案提炼的目的与要求

图案提炼的目的就是把现实生活中的各种形象加工改造成能适应一定生产工艺、适应一定的制作材料、适应一定用途的图案，要求高于生活，以达到审美的要求。工艺美术的创作过程，从设计到生产出产品，必须通过一定的制作条件、材料等。例如，印染、机印、网印或手工印花、色织、刺绣等都要适合不同的生产条件、材料制作，才能达到良好的艺术效果。

图案提炼变化的主流是使用那些健康的形象来表现朝气蓬勃、生动活泼、前进向上等生命力强的物象。写生是客观了解和熟悉对象的过程，而变化则是渗入了主观因素，对物象进行艺术加工的过程。

在写生与提炼的阶段，达到艺术效果，关键是高于现实生活，进一步的美化生活，要进行多方面的思考和丰富的想象，抓住对象美的特征，大胆运用省略和夸张等艺术手法进行图案的提炼。

4. 图案提炼的方法

(1) 省略法：抓住对象的主要部分，去掉烦琐的部分，使物象更加单纯、完整、典型化，如图3-73和图3-74所示。例如，牡丹、菊花等都有丰富的花形，它们的花瓣较多，要全部如实地描绘出来，不但不必要，也不适合生产。因此在设计中要加以取舍，删繁就简，也就是运用提炼的手法，去粗取精，正如民间所说的"写实如生、简便得体""以少胜多"的"求省"方法。

图3-73 荷花纹样

点评：如图3-73所示，以对称的形式表现荷花、荷叶以及莲藕，省略了荷花繁杂的花瓣，又不失荷花的特点。

(2) 夸张法：是将图案形象夸大处理，突出本质，强化特点，使之能引起人们的想象与共鸣。

图3-74　花卉变化

点评：如图3-74所示，以简洁的手法表现喇叭花的花形，花形以俯视的角度呈现，显得整洁大方。

(3)添加法：是将省略、夸张的形象，根据设计要求，使之更丰富，是一种先减后加的手法，但不是回到原来的形态，而是对原来形象的加工、提炼，使之更加美化，更有变化，如图3-75所示。例如，传统纹样中的花中套花、花中套叶、叶中套花。

图3-75　剪纸纹样

点评：如图3-75所示，这是一幅花中套花的图案纹样，画面中的猴子形象归纳在带有花边的方形中，显得生动活泼。

(4) 变形法：抓住物象的特征，根据设计的要求，做人为地缩小、扩大、伸长、缩短、加粗、减细等多种多样的艺术处理，也可以用简单的点线面作概括的变形，如把花变成圆形、方形等，如图3-76和图3-77所示。经过简化、夸张、变化等艺术处理，保留荷叶及马蹄莲的叶形与花形特征，使人一目了然，加深印象。现代图案运用这些手法比较广泛，是根据不同对象的特征，采用不同的方法进行变化。

图3-76　荷叶的变化　　　　　　　　　图3-77　马蹄莲花形变化

点评：如图3-76和图3-77所示，经过简化、夸张、变形等艺术处理的荷叶和马蹄莲。

(5) 寓意法：把理想和美好的愿望，寓意于一定的形象之中，来表示对某事的赞颂与祝愿，这是民间图案常用的一种手法，如图3-78所示。

图3-78　剪纸纹样

点评：如图3-78所示，剪纸纹样中是六条活灵活现的鱼，象征着年年有余的美好意愿。

(6) 求全法：是一种理想化的手法，它不受客观自然的局限，把不同空间或时空的事物组合在一起，成为一个完整的图案，如图3-79所示。

图3-79　人物剪纸纹样

点评：如图3-79所示，图案中以理想化的手法表现了几组不同时空的人物动态。

(7) 拟人法：以人的表情来刻画动物、植物，或以人的活动来描写动、植物的活动，把动、植物的形象与人的性格特征联系起来，表现出人的表情、动态或情感，如图3-80所示。经常在文学作品中的神话、寓言、童话以及动画片中使用。

图3-80　剪纸纹样

点评：如图3-80所示，以拟人的手法表现出狮子的神态。

5．图案题材的变化

写实形象虽有广泛的大众性，但它也有其局限性，很难形成强烈的典型形象。为了使形象更具有大众性，又具有强烈的个性，就需要对现实物象进行艺术处理——适当的变化。

(1) 植物变化：种类繁多的植物，各具姿态，特点各异。在变形过程中，树叶的变化、外形的变化等是相当重要的。为加强某些特征，可以采用各种处理方法，还可以人为地加上一些环境等因素的影响，设计出充满生机和形式美的图案，如图3-81和图3-82所示。

图3-81　枝形变化(1)

图3-82　枝形变化(2)

(2) 花卉变化：种类不同的花卉，存在着不同的特点，但它们也有相同的地方，即它们都是由花、叶、茎、梗几部分组成。花卉图案的写生侧重于花、叶和姿态。在变化写生过程中，可以改变花冠的角度，改变花瓣与花瓣的排列方法，可以加减花瓣的数量以及改变其形状；花蕊的结构和数量，亦可以根据情况加以变化，如图3-83和图3-84所示。这些变化并非盲目的，而是以加强形式美为依据。

图3-83　花卉变化(1)

图3-84　花卉变化(2)

点评：如图3-83和图3-84所示，采用写实的方法表现花卉的形态美。

(3) 动物变化：动物图案的塑造重点是体型、比例、动态和神态，其中动态和神态往往紧密相联。动物之间动态的差异往往能体现它们的特点。动物的变化写生往往把某些主要特征加以夸张变化，改变强调动物特征部位和主要部位的比例，以塑造出形神兼备的动物写生图案。不同的动物，应根据各自特点采取不同的处理方法，进行大胆的取舍、变化，如图3-85至图3-90所示。

图3-85　蝴蝶纹样(1)

图3-86　蝴蝶纹样(2)

图3-87　鸟的装饰纹样

图3-88　小鸟装饰连续纹样

图3-89 大象装饰纹样 　　　　　图3-90 孔雀装饰纹样

点评：如图3-85至图3-90所示，将蝴蝶、鸟、大象、孔雀这些动物的翅膀、皮肤、羽毛等添加图案纹理，可使其达到极强的装饰效果。

(4) 风景变化：构图处理及意境的表现是风景图案的关键，风景图案的变化写生，可以参照其他艺术门类的风景构图法则，注意黑、白、灰的关系。整体块面的处理是风景变形写生的重点，如图3-91所示。

图3-91 威尼斯风景(俞佳)

点评：图3-91所示是一幅城市风景题材的图案，作者运用短线排列手法进行建筑外形勾勒，并且运用色彩纯度和明度的统一，追求画面高度的整体性。

(5) 人物变化：人物的变形较其他形象变形难，因为人除了有各种复杂的动态外，还有思想、感情等精神因素。人物的变形写生一般采取夸张、概括的手法，捕捉人物的形态和神态，适当夸大其动态进行变形。另外，可以根据各种因素如动态、性格、服饰等，对整体或局部夸张变形。在此过程中，进行大胆的取舍，省略某些次要的部位，在变化中强化人物的

03

本质特征，如图3-92和图3-93所示。

图3-92　人物装饰图案(1)

点评：如图3-92所示，画面采用不同时空、不同视角组成一幅色彩绚丽又生动的装饰图案。

图3-93　人物装饰图案(2)

点评：如图3-93所示，画面中人物的比例被拉长，概括性地运用黑、白、灰色块进行装饰，突出平面化的效果。

图案是一门装饰性、规律性很强的艺术，应注重外在的形式美法则以及如何写生提炼。这些规律性与形式美是人类千百年来通过观察自然界客观存在的美的形象总结、归纳、提炼而成的，可使我们能够在表现不同图案内容时得到具有完美装饰效果的图案设计作品。

1. 图案纹样为什么需要遵循形式美的法则？
2. 如何掌握图案各种题材内容的变化方法？
3. 通过哪些途径收集素材？写生时应注意些什么？
4. 图案写生方法有哪些？

1. 创作4幅单独纹样。
2. 创作适合纹样、二方连续纹样、四方连续纹样各1幅。
3. 用多种形态的花叶素材，做两组花头变形和一组叶子变形图案；用折枝花变化出生动、活泼、美丽的一组图案纹样。
4. 以人物为题材，创作一组陶瓷挂盘装饰图案。

03

第四章

图案色彩法则与表现

【学习要点及目标】

- 认识图案色彩原理的重要性。
- 培养学生对色彩情感的敏锐性。
- 掌握图案色彩的特性，并能根据设计需要综合运用。

图案色彩法则与表现的学习是课程教学中的重要一环。色彩三要素与属性、色彩不同形式的混合都呈现出不同的视觉感受。通过学习图案色彩的表现规律，让学生对图案色彩的符号特征和色彩心理有所了解和把握，学会以图案色彩的综合运用来激发创作，体验人物、动物、植物和景物的图案色彩的变化，让色彩应用在图案设计中发挥应有的作用。

1. 了解色彩三要素与属性以及色彩混合。
2. 了解图案色调与基本搭配配置方法。
3. 了解图案色彩的感情象征、性格联想。

第一节　图案色彩的基本原理及特征

一、图案色彩的原理

图案的色彩总结起来有以下两个特点：第一，用色有一定的限量。这不仅因为装饰本身需要高度的归纳与提炼，要用有限的色彩表现丰富的物象，更因为在现实生活中，图案设计要与不同的生产工艺相结合，受成本与工艺因素的限制，用色也不宜太多。第二，设色有较高的自由度。这是指图案的色彩可以根据装饰需要任意设定，完全不必考虑真实的自然色彩，红花绿叶可以画成紫花蓝叶，碧水蓝天可以绘成玄水橙天。夸张的色彩对比变化和迷人的色调处理，是图案色彩的魅力所在。

色彩系统依赖于设计者使用的媒介。当绘画的时候，艺术家有大量的颜料需要选择，色彩是通过减色法来实现的。而当设计师使用计算机等来设计作品时，色彩是由加色法来获得。

当使用颜料或者涂料等方式进行色彩搭配时，我们使用减色法。减色法意味着由白色开始，随色彩的叠加，直到黑色，如图4-1和图4-2所示。

图4-1　CMYK 色彩模型减色法(1)　　　　图4-2　CMYK色彩模型减色法(2)

点评：图4-1和图4-2所示的这两个色轮是减色模式，主要用于颜料和油墨色的调配，黑色由青、红、黄叠加而成。

如果读者使用计算机来处理色彩，那么计算机上的色彩是由加色法呈现的。加色法意味着色彩是从黑色开始，随着色彩的叠加，逐渐变亮，最后成为白色，如图4-3和图4-4所示。

图4-3　CMYK 色彩模型加色法(1)　　　　图4-4　CMYK 色彩模型加色法(2)

点评：图4-3和图4-4所示的这两个色轮用于加色，白色由红色、绿色、蓝色叠加而成。

1. 色彩三要素与属性

自然界中的色彩是千变万化的，色彩的变化主要由色彩的三个要素(色相、明度、纯度)及心理要素(色性)来决定。

1) 色相

色相即色彩的相貌，是一个颜色区别于其他颜色的特征。色相分为有彩色系和无彩色

系，无彩色即黑、灰、白系列，是没有纯度的颜色。

　　一般来说，有彩色12色色相环中的各色都有较明确的色相，它们由红、黄、蓝三原色产生间色橙、绿、紫，再由原色、间色产生复色。12色色相环继而可产生24、48等色相环，它们均有很鲜明的色彩倾向，可称它们为纯色，如图4-5至图4-8所示。

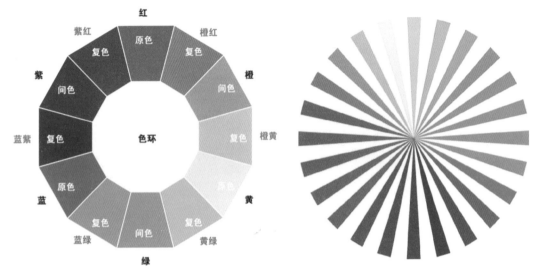

图4-5　色相环模型(1)　　　　　　　　　　　　图4-6　色相环模型(2)

图4-7　生活中的色彩相貌(1)

图4-8　生活中的色彩相貌(2)

2) 明度

明度是指色彩的明暗或深浅。纯色本身就有明度变化，从12色色相环图中我们可以看到，黄色明度最高，紫色明度最低，其他颜色则依次形成明度的过渡转化。此外，在无彩色系中，白色明度最高，黑色明度最低，黑与白之间有明度渐变的灰色系列。要提高一个颜色的明度，可适量加入白色；要降低一个颜色的明度，可适量加入黑色，但在加白或加黑的同时，颜色的纯度也会降低。

一般情况下，人们把明度低于3度的颜色叫暗色，明度高于7度的颜色叫明色，3度和7度之间的色叫中明色，如图4-9和图4-10所示。

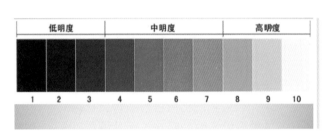

图4-9 明度模型(1)

图4-10 明度模型(2)

3) 纯度

纯度是指色彩的鲜艳度或饱和度，也叫彩度。从理论上讲，三原色纯度最高，间色次之，复色、再复色的纯度逐渐降低。但无论怎样，色相环上的颜色仍有较高的纯度。当一个纯色加入黑、白、灰或补色(色相环上相对180度的两个颜色)时，其纯度就会降低，纯度降低到一定程度，颜色就会失去其明确的色相。就好比在现实生活中，许多物象我们很难说清它的色相，只好说它们偏红或偏绿等。所以说，纯度越高，颜色的色相倾向越明确；纯度越低，颜色的色相倾向越弱。当颜色纯度降至为零时，就成为无彩色灰色。

图4-11是纯度色谱模型，在这个纯度色谱中，接近纯色的色叫高纯度色，接近灰色的色叫低纯度色，处于中间状态的叫中纯度色。

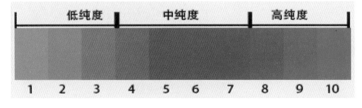

图4-11 纯度模型

图4-12是纯度对比图。灰色和红色是纯度的两端，纯度也产生了由低到高的变化，纯色和灰色之间产生了多层次的对比关系。

鲜强对比构成　　　　　鲜弱对比构成　　　　　中强对比构成　　　　　浊弱对比构成

图4-12　纯度对比

2. 复色、同类色、近似色、对比色

1) 复色

用任何两个间色或三个原色相混合而产生的颜色叫复色。复色也叫次色、三次色、再间色、复合色。复色是用原色与间色相调或用间色与间色相调而成的三次色。复色是最丰富的色彩家族，千变万化，包括了除原色和间色以外的所有颜色。复色可能是三个原色按照各自不同的比例组合而成，也可能由原色和包含有另外两个原色的间色组合而成。

因含有三原色，所以含有黑色成分，纯度低。如果我们把原色与两种原色调配而成的间色再调配一次，我们就会得出复色。复色有很多种，但多数呈暗灰，而且调得不好，会显得很脏。我们通常还把复色称为"某灰色"。比如，蓝灰色、紫灰色、绿灰色等。

复色就是我们平时使用的"高级灰"（如图4-13所示），复色适合用在素雅和安静的环境。

图4-13　复色模型

2) 同类色

一般指单一色相系列的颜色，如黄色系、蓝绿色系等。同类色因色相纯，效果一般极为协调、柔和，但也容易使画面显得平淡、单调。同类色在运用时应注意追求对比和变化，可加大颜色明度和纯度的对比，使画面丰富起来。

在24色色相环中相距45度角，或者彼此相隔二三个数位的两色，为同类色关系，属于

弱对比效果的色组。同类色色相主调十分明确，是极为协调、单纯的色调。它能起到色调调和、统一，又有微妙变化的作用，如图4-14和图4-15所示。

同类色

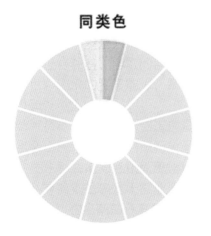

图4-14 同类色模型(1)　　　　图4-15 同类色模型(2)

3) 邻近色和近似色

邻近色和近似色指色相环上90度以内的颜色，如黄色与绿色、蓝色与紫色等。邻近色因色相相距较近，也容易达到调和，而且色彩的变化要比同类色丰富。邻近色在运用时，同样应注意加强色彩明度和纯度的对比，使邻近色的变化范围更宽更广。

色相环中相距90度角，为邻近色关系，属于对比效果的色组，色相间色彩的倾向近似，色调统一和谐、感情特性一致。类似色较同类色显得安定、稳重的同时又不失活力，是一种恰到好处的配色类型，如图4-16和图4-17所示。

邻近色

图4-16 邻近色模型(1)　　　　图4-17 邻近色模型(2)

4) 对比色

色相环中相距135度角，或者彼此相隔八九个数位的两色，为对比色关系，属于强对比效果的色组，色相感鲜明，各色相互排斥，既活泼又旺盛。配色时，可以通过处理主色与次色的关系达到调和，如图4-18和图4-19所示。

对比色

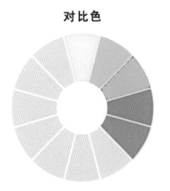

图4-18　对比色模型(1)　　　　图4-19　对比色模型(2)

5) 互补色

在24色色相环中彼此相隔十二个位数或者相距180度角的两个色相，为互补色关系。互补色组合的色组是对比最强的色组，会使人的视觉产生刺激性、不安定性的感觉。配色时通过主色相与次色相的面积大小，或者分散形态的方法来缓和过于激烈的对比。

我们可以通过观察色环来理解色彩之间的关系，并且进行色彩搭配。比如类似色在色环当中距离较近，所以它们之间的搭配会有画面和谐、冲突少的特点。而对比最强烈的色彩就是位于色环相对位置的色彩，它们被称为互补色。图4-20所示为色环上的互补色。

图4-20　互补色模型

注意：

同类色、邻近色、对比色及互补色的区分。

我们把色相接近的色(色相环中相距30度左右的色)称为同类色；色相差别适中的色(色相环中相距50度左右的色)称为邻近色。红、黄、蓝三原色之间互为强对比，三对互补色是：红—绿、蓝—橙、黄—紫。色系的区分如图4-21所示。

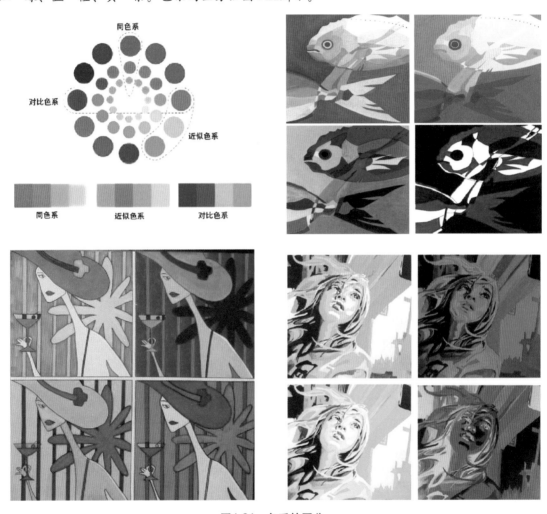

图4-21 色系的区分

点评：色系之间的区分和对比，可以用色相环上的夹角度数来进行理解。色系类别的区分有利于我们更清晰地理解色彩范围。

3. 冷暖色

冷暖色是指色彩的冷暖倾向、冷暖感觉。一个颜色的冷暖感觉是由周围色彩的对比决定的，如绿色与黄色相比偏冷，与红色相比更冷，而与蓝色相比它又偏暖。在同类色相中，如黄色、柠檬黄要比中黄冷，橙黄则比中黄暖。一个色度较低的颜色，与暖色相比可能偏冷，

与冷色相比可能偏暖。所以说色彩的冷暖是相对的，一个颜色会随周围色彩环境的变化而转变自身的冷暖性质。此外，一个颜色加白后会变冷，加黑后会偏暖。

这是由人对现实生活中不同事物颜色的感受而产生的一种感官经验联想，如由红黄色联想到火焰、血液而产生温暖感，由蓝紫色联想到冰雪、大海而产生寒冷感等。所以色彩的冷暖感是人的一种主观心理要素，如图4-22和图4-23所示。

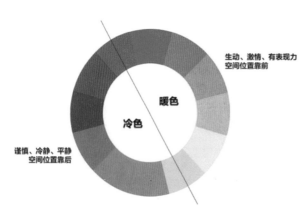

图4-22 冷暖色模型(1)　　　　　　　　　图4-23 冷暖色模型(2)

色彩的冷暖也是相对而言的，在冷暖色两极之间的过渡渐变，显示了不同色相的冷暖关系。

二、图案色调与基本搭配配置方法

1. 图案基本色调的设定

图案的色调是指一幅画面总的色彩倾向。色调可以是亮色调或暗色调、鲜艳色调或含灰色调，也可以是冷色调或暖色调，或是有某一色相倾向的色调，如红色调、绿色调、黄色调等。每一种色调中的颜色均可以有色相、明度、纯度及色性的变化，使色彩更加丰富。在调配一幅图案颜色之前，首先要对图案的色调有一个总体的构想，确定大的色彩基调，具体的颜色搭配都应与基调的构想相符，如图4-24和图4-25所示。

图4-24 黄色调图案　　　　　　　　　　　图4-25 蓝色调图案

2．基本搭配配置方法

图案的色彩强调归纳性、统一性和夸张性，尤其注重对整体色调的设定。下面将介绍色调的配置方法。

1) 冷暖色配置

冷色和暖色的配置要根据画面的不同感情需求进行，而并置冷暖色会使人有冰火两重天之感，画面视觉感刺激、对比强烈。图4-26至图4-28是冷色和暖色的配置效果。

图4-26　冷色调图案配置

图4-27　暖色调图案配置

图4-28　冷色和暖色的并置

2) 调和色的配置

调和色包括同类色和邻近色，这类色彩的色相差别小，对比弱，比较容易达到和谐的效果。将一个单色调入白色或黑色，使画面色彩出现深浅变化的色调，既谐调又统一，色彩虽单纯但很素雅。调此色调时要注意明度的深浅变化，面积比例安排得当，切不可出现深浅失

04

衡的效果，否则色调会过亮或过暗，如图4-29所示。

图4-29　蓝绿色调和配置

调和色配置又可以分为以下三种方法。

(1) 同类色色调配置，如图4-30和图4-31所示。同类色因色相纯，效果一般极为协调、柔和，但也容易使画面显得平淡、单调。同类色在运用时应注意追求对比和变化，可加大颜色明度和纯度的对比，使画面丰富起来。

同类色色调　　　　　　　　　　　　类似色色调

图4-30　同类色色调配置(1)

图4-31　同类色色调配置(2)

(2) 类似色色调配置，如图4-32和图4-33所示。这种调子的变化因色距较近很容易协调，因为它们都含有相同色素。类似色的调子在很多图案中被普遍采用。

同类色色调

类似色色调

图4-32　类似色色调配置(1)

图4-33　类似色色调配置(2)

(3) 对比色色调配置，如图4-34至图4-36所示。对比色在颜色纯度较高时对比比较强烈，如果将对比色一方或几方纯度降低，比如加入灰色或将对比色彼此少量互调，可使色彩变得含蓄、温和，达到既变化丰富又和谐统一的效果。

对比色色调　　　　　　　　　　　　　　高明度色调

图4-34　对比色色调配置(1)

04

图4-35　对比色色调配置(2)

图4-36　对比色色调配置(3)

3) 降低纯度的配置

降低一种或所有颜色的纯度，使多种颜色达到视觉上的谐调，如图4-37至图4-39所示。

在配置色彩时，可采用降低纯度的方法使图案的调子谐调深沉、庄重大气。

图4-37　低纯度色调图案(1)

图4-38　高纯度色调图案　　　　　　图4-39　低纯度色调图案(2)

04

4) 改变面积的配置

对比色在面积较大而均等时往往对比最为强烈，如果将一种对比色做主色，大面积使用，其他对比色为辅色，少面积点缀，可以使对比减弱，达到统一。也可以将对比色分割成较细小的面积并置使用，类似空混的手法，使色彩远看能混合成一体，从而达到统一。色彩的面积同其形状和位置是同时出现的，因此色彩的面积、形状、位置在色彩对比中，都是具有较大影响的因素，如图4-40至图4-43所示。

图4-40　面积大小对比　　　图4-41　空间混合(1)　　　图4-42　空间混合(2)

图4-43　色彩面积大小改变

5) 无彩色的调和配置

隔离调和是用"居间色"调和的方式，其使用无彩色的黑、白、灰或其他中性色彩区分不同色彩区域，以消除各色相之间的排斥感。通常，在色彩的各属性过于接近的颜色之间插入一种隔离色，会使它们的关系变得清晰明了；而在色彩差别过大的一组色中使用隔离色可以起到调和关系的作用，如图4-44至图4-46所示。

图4-44　加入白色隔离　　　　　图4-45　加入黑色隔离　　　图4-46　加入灰色调和

6) 色彩系列化过渡配置

按照色相环的顺序，选择两个对比色之间的系列色相与对比色同时使用，将它们秩序化排列，使对比色产生一种渐变的效果，达到和谐统一，如图4-47和图4-48所示。渐变的效果让图案在视觉上有一种阶梯状的过渡，可使人的眼睛得到顺序化的体验，产生美观感。

图4-47　色彩系列化过渡配置(1)

图4-48 色彩系列化过渡配置(2)

7) 其他艺术作品色彩的提取配置

图案的色彩也可以借鉴绘画、摄影、民间美术、工艺美术品等其他类型的艺术作品的颜色搭配。因为这些艺术作品本身已有比较完整的构思和比较理想的色彩效果，特别是现代风格的绘画作品及民间工艺品的色彩更具有较高的概括性和装饰性，如图4-49和图4-50所示。借鉴摄影及写实绘画作品的色彩要注意归纳、提炼，因为这类作品往往颜色变化较多，过于细腻、微妙，不符合图案的色彩要求。在借鉴及运用其他类艺术作品的色彩时，同样要注意局部颜色与整体色调的比例关系，颜色的穿插及位置的安排均要仔细推敲，方能恰到好处。

图4-49 工艺美术作品上的色彩提取配置

图4-50 摄影作品的色彩提取配置

三、图案色彩的采集、归纳概括与重构

1.色彩的采集

色彩的采集是设计色彩的基本方法之一。色彩的采集范围相当广泛。一方面，可借鉴古老的民族文化遗产，从一些原始的、古典的、民间的、少数民族的艺术中祈求灵感；另一方面可从变化万千的大自然中，以及那些异国他乡的风土人情、各类文化艺术和艺术流派中吸取养分。总的归纳起来有以下形式。

1) 对自然色的采集

浩瀚的大自然，丰富多彩、幻化无穷，向人们展示着迷人的色彩。例如，蔚蓝的海洋、金色的沙漠、苍翠的山峦、灿烂的星光。具体来说，有春、夏、秋、冬的色彩，有晨、午、暮、夜的色彩，有植物色彩、矿物色彩、动物色彩、人物色彩等。历来就有许多摄影艺术家长期致力于大自然色彩的研究，对各种自然色彩进行提炼、归纳、分析，从取之不尽、用之不竭的大自然中捕捉艺术灵感，吸收艺术营养，开拓新的色彩思路，如图4-51和图4-52所示。

图4-51 自然色(1)

图4-52 自然色(2)

2) 对传统色的采集

所谓传统色，是指一个民族世代相传的，在各类艺术中具有代表性的色彩特征。我国的传统艺术包括原始彩陶、商代青铜器、汉代漆器、陶俑、丝绸、南北朝石窟艺术、唐代铜镜、唐三彩陶器、宋代陶器等。这些艺术品均带有各时代的文化烙印，各具典型的艺术风

格，各具特色的色彩主调和不同品味的艺术特征。这些优秀文化遗产中的许多装饰色彩都是我们今天学习的最佳范本。

　　传统文化色系列包括不同时代、地域、国家、民族沉积的色彩文化，凝聚着人类智慧的结晶，从传统文化中提取色标，并置换到现代设计中，能将先人的宝贵经验加以利用。

1. 唐三彩

　　唐三彩，汉族古代陶瓷烧制工艺的珍品，全名唐代三彩釉陶器，是盛行于唐代的一种低温釉陶器。釉彩有黄、绿、白、褐、蓝、黑等色，以黄、绿、白三色为主，所以人们习惯称之为"唐三彩"。因唐三彩最早、最多出土于洛阳，亦有"洛阳唐三彩"之称，如图4-53和图4-54所示。

图4-53　唐三彩—马　　　　　　　　　　图4-54　唐三彩—骆驼

2. 中国古代建筑

　　中国古代建筑是中国传统文化的重要组成部分，与中医、国画、民乐等相似，有中国特有的传统，是延续数千年的独特体系。从都城的规划建设，到建筑的设计施工，乃至于装修装饰，都有自己的理论与方法，在世界上独树一帜，有着卓越的成就。它不仅是珍贵的历史文化遗产，认真加以研究总结，还可以为当今的建设提供宝贵的经验。如图4-55和图4-56所示。

3. 京剧脸谱

　　脸谱是在演员面部所勾画出的特殊图案，是利用流畅的线条和艳丽的五色来表现人物的类型和性格特征。京剧脸谱，反映出中国人对颜色的独到理解和偏好，其设色组合具有特定的象征意义。京剧脸谱作为一种戏剧的化妆方法，最早可追溯到远古图腾时代，春秋时期出现了用于傩祭的面具，至唐宋时发展为化妆涂面，明、清时期形成脸谱。京剧中的角色行当为生、旦、净、丑，最初是用于表现人物的社会地位、身份和职业，后来逐渐扩展到表现人

04

物的品德、性格和气质等方面，通过脸谱对剧中人物的善恶、褒贬的评价便一目了然了。脸谱化妆变化最多的是净、丑角色，其夸张的色彩与素洁的生、旦化妆形成对比，如图4-57所示。

图4-55　中国古建筑　　　　　　　　　　　图4-56　门环

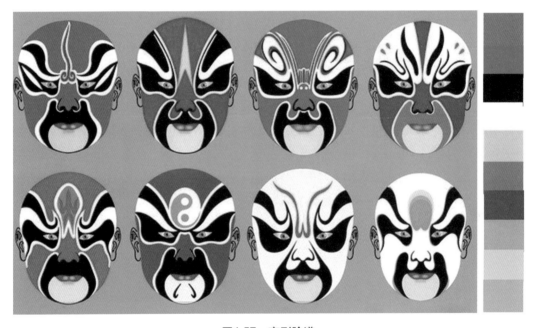

图4-57　京剧脸谱

点评：中国京剧中的人物造型是非写实的，突出脸谱的装饰性特征，因此脸谱首先要"离形"，就是不拘于现实生活中人脸的自然形态，大胆使用鲜艳的原色，强调夸张对比，以达到鲜明生动、醒目传神的效果。

3) 对民俗色的采集

民俗色，是指民间艺术作品中呈现的色彩和色彩感觉。民间艺术品包括剪纸、皮影、年画、布玩具、刺绣等流传于民间的作品。在这些无拘无束的自由创作中，寄托着真挚纯朴的感情，流露着浓浓的乡土气息与人情味，在今天看来，它们既原始又现代，极大地激发了画家的创造性，如图4-58和图4-59所示。

图4-58　民俗色采集(1)

图4-59　民俗色采集(2)

4) 对图片色的采集

图片色指各类彩色印刷品上好的摄影色彩与好的设计色彩。图片内容可能是繁华的都市夜景，也可能是平静的湖水；可能是秋林的红叶，也可能是红花绿草；可能是高耸的现代建筑物，也可能是沧桑的古城墙；可能是一堆破铜烂铁，也可能是金银钻戒等。图片的内容可以包揽世上的一切，不管它的形式和内容怎样，只要色彩美，就值得我们借鉴，就可以作为我们采集的对象。除上述内容外，绘画色也值得我们学习和借鉴，从水彩到油画，从传统古典色彩到现代印象派色彩，从拜占庭艺术到现代派艺术的色彩，从蒙德里安的冷抽象到康定斯基的热抽象等。此外，我们还应放开视线，扩展到世界这个大家庭中，从埃及动人心弦的原始色彩到古希腊冰冷的大理石色调，从阿拉伯钻石般闪亮的光彩到充满土质色调的非洲，从日本那审慎的中性色调到热情而豪放的拉丁美洲的暖色调等都将激发我们学习色彩的灵感，如图4-60至图4-63所示。

04

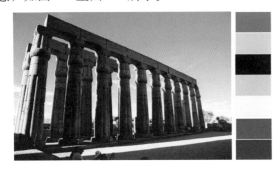

图4-60　卢克索神庙色彩采集

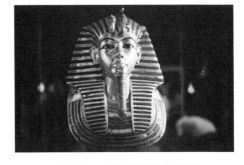

图4-61　图坦卡蒙像色彩采集

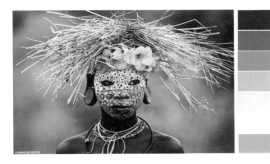

图4-62　非洲部落少女色彩采集

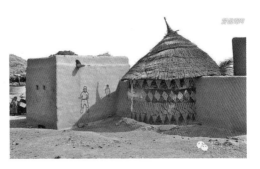

图4-63　非洲部落色彩采集

5) 对人工色的采集

对人工色的采集指从色彩搭配和谐的色彩实体(如东西方各时期的绘画、雕塑、建筑、民间艺术、工业设计作品、平面设计作品以及服装、食品等)中获取色彩搭配的信息，如图4-64至图4-66所示。

图4-64　工业设计作品的色彩采集

图4-65　服装设计作品的色彩采集

图4-66　居住空间设计作品的色彩采集

通过对人工色的采集，能够提炼出温馨、淡雅的色调，使生活中常见的色彩成为主流，并且继续美化人们的生活环境。

2．色彩的归纳概括

色彩收集后的下一步是归纳概括。归纳概括色彩的构成方法，是在对第一性自然色彩和第二性人文色彩进行观察、学习的前提下，进行分解、组合、再创造的构成手法。其目的是培养和提高对色彩艺术的鉴赏能力，掌握和运用色彩形式美的法则、规律，丰富和锤炼色彩设计的想象力和表现力。

色彩归纳概括练习是一个再创造过程，对同一物象的采集，因采集人对色彩的理解和认识不一样，也会出现不同的归纳概括效果。如有的偏向于分析原作色彩组成的色性和特征，保持原来的主要色彩关系与色块面积比例关系，保留主色调、主意象的精神特征以及色彩气氛与整体风格；有的则是偏重于打散原来色彩形象的组织结构，在重新组织色彩形象时，注入自己的表现意念，构成新的色彩形式和意象。

在色彩归纳概括过程中我们提取原作中最本质特征的色彩组合单元，按照一定的内在联系与逻辑重新构建，组合成一个新的色彩画面，如图4-67和图4-68所示。

图4-67　静物色彩归纳

图4-68　人物色彩归纳

在色彩归纳的过程中，也可以用一些正方形、长方形、三角形、圆形、不规则形等几何形将采集对象的形状和色彩进行平面化归纳概括，只保留主要色彩倾向，减少那些次要的过渡细节，也就是将自然界的色彩和由人工组织过的色彩进行分析、采集、归纳概括的过程。几何形归纳如图4-69和图4-70所示。

图4-69　几何形归纳(1)　　　　　　　　图4-70　几何形归纳(2)

3. 色彩重构

1) 重构传统色彩

所谓传统色，是指一个民族世代相传的、具有鲜明艺术代表性的色彩。以传统色彩作为主题，通过重构传统色彩向传统色彩艺术学习，目的是从传统色彩风格中获取创作灵感。传统色彩凝聚着古人对色彩规律探索的经验与智慧，如果将视点移到这些传统色彩上，就会惊奇地发现，我们的祖先在漫长的历史长河中，所创造并沉淀下来的色彩组合与色彩构成教学中的对比与调和规律有怎样的相似之处，如图4-71所示。

图4-71　重构传统色彩

点评：借鉴传统色彩，将本土传统文化和西方色彩构成理念融合起来，引导学生观察那些过去他们曾熟视无睹的色彩搭配，唤起他们对传统色彩的集体意识，帮助他们认识中国传统色彩的美学特征，可以提升我国现代色彩设计中的精神内涵，从而继承传统为当代设计服务。

2) 重构大师作品

所谓重构大师作品是指借助一些在色彩方面有辉煌成就的艺术大师，重构其著名作品中的典型形象符号与色彩组合，作为主题性的重构色彩再创作的切入点，在与艺术大师作品

的对话中，认识艺术大师创作的心路，加入自己的体验与认识，去重构、再创出新的形象风格。一方面，我们要在大师的艺术作品中感受大师的艺术观念；另一方面，又要引导学生以自己的"眼睛"、自己的情感来看待大师的优秀传世作品，鼓励学生表达自己的见解。学生看到直接引起他的注意和兴趣的大师作品，会受到很大的教益，使其从艺术大师作品中认识第二性色彩"人化自然"的本质，使色彩的重构研究超越色彩技术的层面而进入审美的境界。

西方的色彩艺术流派从古典到印象再到抽象，出现了许多有影响的大师，而凡·高与蒙德里安是两位最值得反复研究的典型代表。

(1) 凡·高(Van Gogh，1853—1890)是19世纪后期印象派画家的代表人物。他只活了37岁，其绘画生涯中一些最伟大的作品都是从1885年到1890年这短短的五年时间内完成的。凡·高没有受过正规学院式教育，完全靠自己对绘画创作的兴趣，以疯狂的热情去钻研素描和色彩知识。他通过研读早期印象派、日本浮世绘等色彩艺术作品，用对比的色彩组合，执着描绘其眼中的自然风景，使他逐渐形成了自己的色彩语言风格。凡·高认为真正的画家是照他们自己感觉到的样子作画，在他看来色彩自身就表达了某种东西，其笔下的色彩是一种经过感觉"滤过"的色彩，是一种"人化的自然"色彩。

《十四朵向日葵》是凡·高去世前一年(1889年)"向日葵系列"中最成功的作品。画中的向日葵极富有生命力，加之凡·高的卧室墙面刷上了同样黄色的涂料，所以，整幅作品在色彩上明度较高。其花瓶的上下色块恰好与墙面、桌面的色彩明暗相对。大面积浅黄色墙衬托了中黄、土黄至熟褐的向日葵花朵及果实，表现出生命的璀璨之美，如图4-72所示。

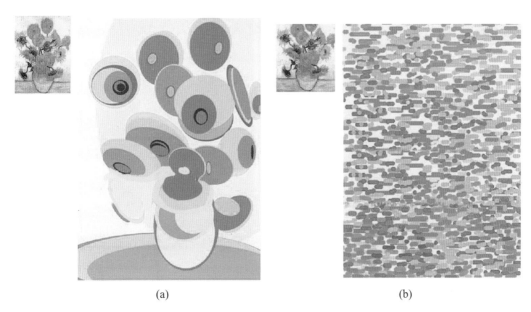

(a) (b)

图4-72　重构《十四朵向日葵》

点评：图4-72(a)突出向日葵的圆形母题，将画面色彩整合为一组从浅到深的黄色等差明度变化，保持了原作色彩亮丽夺目的风格。而图4-72(b)则是利用空间混合的方法，将原作品中的色彩分解为几种色彩的短线组合，远看仍能第一眼让人感受到凡·高《十四朵向日葵》的色彩魅力。

(2) 蒙德里安(Mondrian，1872—1944)是风格派的代表人物。蒙德里安受过正规的艺术学院训练，但他没有走正统的绘画创作老路，而是创出了自己的风格。蒙德里安的作品本身已经具备当代色彩构成教学中所包含的对比和调和理念，其作品特征在于简洁和抽象，且有很强的视觉冲击力，其抽象已经到了无法再极简的境式(学生通过自己重构其作品的实践也证明了这一点)。蒙德里安主要是受立体派画家的影响，用色彩三原色和直线作为最基本的元素创作，画作就是采用当时最为时髦的名词"构成"来缀名。在构图上应用水平线和垂直线的结构布置，在分割的块面上只是简单地原色平涂，让人充分感受到有比例的分割色彩之美，使画面独具表现力。

《红黄蓝构成》是用纵横黑线以坐标形式交叉分布，其中红色占据了最大的比例，约为全图的2/3，蓝色在面积上处于弱势与红色形成犄角之态势，从而产生强烈的视觉冲突，而位于整幅画右下角的黄色则是在不动声色中产生了平衡的作用，如图4-73和图4-74所示。图4-75为学生重构作业。

图4-73　蒙德里安《红黄蓝构成》(1)

图4-74　蒙德里安《红黄蓝构成》(2)　　图4-75　学生重构作业，学习蒙德里安的风格

点评：蒙德里安在其构成作品系列中最喜欢用白色衬托原色和几何形态。

学生重构作业用了抽取和重组的方法，而对于蒙式抽象构成作品，在不改变原作基本手法(如以原色、直线等元素创作)的前提下，换一种思路，可能会产生意想不到的新奇效果。

注意：

学生通过对东西方各时期艺术家、设计大师的作品收集，吸取色标并进行应用。艺术家、设计大师等都有自己独特的配色方案，他们的成功离不开他们独特的色彩配色，所以应向大师学习色彩，提取其典型作品中的颜色，学习他们独特的地方并加以运用。

3) 多元化的重构类型

随着社会的发展，现代设计信息的推进，重构的方式也呈现了多元化的趋势。从构成专业层面来分，重构的类型有：按比例重构；不按比例重构；部分的重构；形、色同时重构。

(1) 按比例重构。

将色彩对象较完整地采集下来，抽出几种典型的、有代表性的色彩，按原色彩关系和色面积比例，做出相应的色标，整体地运用在作品中。色彩纹脉特征重新构置的一幅同质异构画面，通过比较原图与新作，你也能感受到冥冥之中它们之间的内在色彩逻辑关系。这两幅作业的特点是抓住了原物象的色彩本质特征，产生了另一种具有自身新鲜生命的色彩感受，如图4-76至图4-79所示。

图4-76 按比例重构(1)　　　　　图4-77 按比例重构(2)

图4-78 按比例重构(3)

图4-79　按比例重构(4)

点评：整体色按比例重构的特点是能充分体现和保持原物象的色彩面貌。

(2) 整体色不按比例重构。

将色彩对象较完整地采集下来，抽出几种典型的、有代表性的色彩，按原色彩关系和色面积比例，做出相应的色标，有选择地运用在作品中，如图4-80至图4-83所示。

图4-80　不按比例重构(1)　　　　　　　图4-81　不按比例重构(2)

图4-82　不按比例重构(3)　　　　　　　图4-83　不按比例重构(4)

点评：不按比例重构的特点是运用灵活。由于不受原色面积、比例的限制，所以就有可能进行多种色调的变化。重构的结果能体现和保留原物象色彩搭配的感觉。

(3) 部分的重构。

先从图像中概括出所有的颜色，抽象成总色谱表。再从总色谱表中任意选择部分色彩，制作分色谱。最终把部分颜色重新运用，产生新的作品，如图4-84至图4-88所示。

图4-84　凡尔赛宫绘画(图像)　　　　图4-85　抽象出的总色谱表

图4-86　分色谱和应用

图4-87　部分的重构(1)　　　　　　图4-88　部分的重构(2)

点评：部分的重构的特点是运用更加灵活，更加主动。原物象只给我们以色彩启示，并不受原配色关系的约束。

(4) 形、色同时重构。

在重构过程中，有时会发现如果与原物象的形同时进行考虑，效果可能会更好，更能充分显示其美的实质，突出整体特征，如图4-89至图4-92所示。

图4-89 形、色同时重构(1)　　　　　　图4-90 形、色同时重构(2)

图4-91 形、色同时重构(3)　　　　　　图4-92 形、色同时重构(4)

点评：许多物象色的外形是建立在特定形和形式之上的，这种形和色关系往往还能给其他画面的结构、产品形态等带来启示，所以形、色同时重构能够还原原汁原味的整体特征。

> **小贴士：**
>
> 　　色彩采集之后将色彩进行整理，从而归纳符合设计意图的色彩，可将原来复杂的色彩概括为符合设计需要的基本元素，从总体需要展开取舍与合并，从而完成设计色彩的创意概念。

自然界中存在着千姿百态的色彩组合，在这些组合中，大量的色彩表现出极其和谐、统一及秩序感，一些斑斓物象本身就映衬着色彩构成理论中的各种对比与调和关系。许多自然色彩是经过不断的物质进化而形成的，这些色彩组合一方面能反映出物种和性别的差异，另

一方面则是出于防卫或警示的生存需要。我们必须多留心，通过观察和分析，去探索和发现它们独特的色彩规则，通过重构，把这种大自然的色彩美彰显出来，并从中吸取养料，积累配色经验。

> **提示：**
>
> 通过自然界图片的收集，吸取色标并进行应用。自然色系列包括动植物色、风景、矿物色以及微观中的物体颜色。自然中的色彩千变万化，生动迷人，有太多的色彩值得我们去吸取、去提炼。很多设计大师经常从大自然中寻找灵感。通过这组训练可以采集大量的色标以及进行色彩仿生学的研究。

第二节　图案色彩的表现规律

一、图案色彩的源泉

从山顶洞人到新石器晚期是传统图案艺术的萌芽时期。自然崇拜是远古文化的主要特征，壁画、器物彩绘的主体是自然界的动物与植物。另外，由于人类对自然灾害和自身疾病、瘟疫及死亡充满迷惑和畏惧，便绘制一些怪异的图案作为家庭、氏族的保护神，出现了图腾符号。同时，彩陶中那些有意味的纹样已包含了一种"吉祥"寓意，作为吉事的祭祀和卜筮活动就是这种吉祥观念的具体行为，反映了人类对生活和生存的期望和对吉祥观念的渴求。

1．传统图案的发展

从商以后到春秋时期，是图案艺术的发展时期。由于对自然现象、社会现实的诸多不如意，使人们的思想处于被拘禁和压抑的状态。统治者以威严来恐慑人民，所以图案上出现了饕餮纹、蟠龙纹等怪兽的形象，给人以狰狞之感。秦以后是图案艺术发展的成熟和定型时期。图案总体趋势走向写实，云纹及云纹的变体葵纹，在整个图案中居重要位置。

汉代的瓦当图案，也是以云纹为主体纹饰，并且进一步发展了文字瓦当，出现了更多的具有故事情节的画像砖石。吉祥为主题的装饰纹样是在汉唐时期兴盛起来的，一直成为中国装饰艺术的主题，唐代盛行的对鸟、对兽图案纹样中，有和美、完美之意，至明清"吉祥"几乎成为装饰的唯一内容，形成了气脉贯通、连绵不断的中国传统图案艺术形式。图4-93至图4-95所示为古代经典图案。

2．传统图案的本质

图案是人类形象地把握世界的方式，它以一定的形式构成并反映出一定的观念。中国古代的艺术家始终致力于"以整体为美"的创作，将天、地、人、艺术、道德看作一个生机勃勃的有机整体，借物抒情，以形写意，形神兼备，在传统图案的题材和构成形式上，都表露出我国人民那种"善始善终"的处世哲学。中国传统装饰艺术不重"写实"重"传神"，

不重"再现"重"表现"。传统图案的吉祥主题不仅表明了人对于未来的希望和理想，又以寓意的方式象征着人们改变生存环境的艰苦努力和征服困难的伟大意志以及不屈的力量。它既是理想性的，又是现实性的。在装饰艺术中，无论是图案纹样或是装饰的图画，其寓意所表达的"吉祥"主题，是一个延绵千万年的永恒性主题。《周易·系辞》有"吉事有祥"之句，《庄子》也有"虚室生白，吉祥止止"之说。吉祥是对未来的希望和祝福，具有理想的色彩，是中国人对万事万物希冀祝福的心理意愿和生活追求，反映了图案至善至美的本质，如图4-96所示。

图4-93 古代经典图案(1)

图4-94 古代经典图案(2)

图4-95 古代经典图案(3)

图4-96 传统经典圆形适合纹样

3．中国历代传统图案的风格和特点

我国传统图案种类繁多，内容丰富，它既代表着中华民族的悠久历史，社会的发展进步，也是世界文明艺术宝库中的巨大财富。从那些变幻无穷、淳朴浑厚的传统图案中，我们可以看到各个时代的工艺水平和中华民族一脉相承的文化传统，许多传统图案经久不衰，至今仍在沿用，保持了旺盛的生命力。中国各个历史时期的图案丰富多样、各有特色。新石器时期庄重大方、自然和谐的图案纹样，商周青铜器纹饰的雄浑神秘，春秋战国时期活泼多样、灵巧多变的图案样式，以及佛教传入中国后与中国传统纹样的结合等，这些无不说明传统图案的设计无论是在造型方面，还是在装饰上，都经历了简单到复杂，单一到多样的过程。

4．传统图案受社会背景的影响

自唐代开始使用的变化多端的卷草纹饰，是佛教纹饰改造中有代表性的纹样。佛教的植

物纹样与饰物，如莲花、忍冬、菩提以及华盖、法轮、璎珞等，其物象与中国传统的造型习惯、审美要求并不适合，卷草纹正是在这种形势下产生的新纹样，很难说它取材于哪一种物象。卷草纹既不是以前中国的造型题材，又不是印度佛教的具体对象。但它那旋绕盘曲的似是而非的花叶枝蔓，却得祥云之神气，有佛物之情态，它既有曲线缭绕的空灵，又有流转的韵律，且保持了婉柔敦厚的静谧。它是中华民族吸纳外来宗教而改造成的朴实而有特点的佛教装饰纹样，以流动的回转曲线作为纹样的基本构成，把外来的题材融入中国传统的审美观念中，进行了佛教装饰纹样的改造。卷草纹的出现不是偶然的，它标志着佛教融合中国文化而发展到极盛时期的到来，如图4-97所示。

图4-97 含有祥云的图案

5. 吉祥图案的形式

"吉祥图案"作为中国民族特色图案体系的杰出代表，起源于原始社会的巫术中的趋福避凶心理。其实质是一种以营造吉兆环境为目的，以美的纹饰和造型来禳除各种民间禁忌，并以此寄托祈福求吉心愿的实用装饰设计。其功能和寓意，涉及祈福、驱邪、纳吉等诸多内容，以表达民众对生活的热爱和美的希冀。

吉祥图案多应用在中国民间服饰上，用于服饰的主要有动物图案、植物图案与符号图案等。这些图案本身各自代表不同的寓意。动物图案在民间艺术创作中被运用得活灵活现。龙作为中华民族的图腾，历来是吉祥幸运的象征，含有吉祥和驱邪的寓意。丹顶鹤由于寿命很长，是长寿的禽类，后来被寓意福禄长寿。鱼在民间艺术中的运用最为普遍，谐音"余"，如广泛流传的"吉庆有余""年年有余"等。植物图案往往来源于一些拟人化的品格象征或神话传说，另一方面是取有祥和意义的文字谐音。例如，荷花，寓意品格高洁，在民间常被用来象征爱情，"并蒂莲"图案很是典型，象征夫妻恩爱美满幸福，梅花凌霜傲雪，象征坚贞不屈，在有些图案中往往取其谐音，如与喜鹊相配，组成"喜上眉梢"，与百合相配，组成"合合美美"等，符号图案有连环纹、回纹、如意、太极图等，比如连环纹取意绵绵不断、紧密相连。较常见的是九只轮纹，此外还有六只轮纹相叠，纹图简单但寓意吉祥。图4-98所示为年画中的吉祥娃娃图案。

吉祥图案色彩也具有象征性。在一般情况下，传统吉祥图案的色彩主要以表达求生、趋利、避害等意义为主。其中绿色寓意万年长青，红色寓意四季红火。民间艺人"红红绿绿，图个吉利"的设色口诀就是这种心理情感的表达。

从文化角度来说，中国传统的吉祥图案是中华民族历史文化上的瑰宝，它体现了中

国五千年的璀璨文化，并作为一种精神传承至今，在现代装饰中被大量使用，如图4-99所示。

图4-98　年画中的吉祥娃娃图案

图4-99　民间彩色剪纸

点评：在不同的地域、时代，装饰图案的特征也各有不同，在选题、表现手法和艺术风格上都有它不同的特点。

二、图案色彩的符号特性

美籍语言学家罗曼·雅各布森曾经说过："每一个信息都是由符号构成的。"这表明，在人类社会中，符号无处不在。而构成庞大符号体系的符号又是多种多样、五彩缤纷的。为了更好地使用符号，了解那些不同种类符号所传达的信息的特殊性，于是对符号进行分类并给予定性描述，这就构成了符号学研究中的一个十分重要的方面。图4-100所示为含有符号的图案。

图4-100　含有符号的图案

从理论上讲，按照任何确定的标准都可以对符号进行分类。在符号学思想史上，符号

学家们以自己独特的视角，按照各自不同的标准对符号进行了形形色色的分类。其中皮尔斯关于符号的三分法思想，影响最为深远。虽然他所运用的分类标准前后曾多次改变，而且他的符号分类系统也没有最终完成，但这并不能抹杀他对符号学尤其是符号分类理论所做出的巨大贡献。在他之后的符号学家们，理论是批判、反对或修正这一思想，但几乎均以三分法为基点，为自己的符号分类系统定位。例如，艾柯的符号分类学在后期就参照皮尔斯的三分法，将自己的分类系统加以调整。

皮尔斯的符号分类体系是根据他的关系逻辑和范畴学说确定的，是他以三分法为指导思想所建立起来的科学体系的一部分。皮尔斯把宇宙的结构描绘为一种逻辑关系的结构，他说：“在每一种逻辑理论的每一点上，都不断地出现三种概念……我称它们为一位、二位和三位概念。一位是不依赖任何其他东西的存在概念；二位是相对于其他某种东西的存在概念，即对其他某种东西发生反作用的概念；三位是中介概念，一位和二位借此发生关系。”这三种概念就是皮尔斯哲学思想的三种基本范畴，也是皮尔斯建立其知识体系的基本框架。他把一切科学的范畴都纳入其中，对符号学的研究自然也不例外。

1．三元关系符号分类

皮尔斯首先将符号定义为符号形体、符号对象和符号解释的三元关系，并在此二元关系基础上先后提出了10种有关符号分类的三分系统，以致在理论上可有59N9(3的10次方)个符号类别。经过后人的大量化简和归并，最后得出66种可被实际列举的符号类。皮尔斯的三分法中有一些分类得到了符号学家们的普遍认可。例如，根据符号本身所显现的性质，皮尔斯把符号分为性质符号、单一符号和法则符号。性质符号是指以物体本身作为符号，其中“性质”是指一旦包含在符号中并作为符号而起作用的性质；单一符号是指一次性地作为符号发生作用的一个具体东西或实际事件，它是不可重复的；法则符号，是指使之成为符号并发挥符号作用的法则，它不是以单独对象的形式出现，而是作为一套规则或原则的抽象活动。根据符号的解释项，皮尔斯把符号分为名词符号、命题符号和论证符号。名词符号是指其对象必须在解释项中加以确定，命题符号是指通过其自身对对象的确定来限制解释项的解释，论证符号是指其自身规定着自身的解释项。这套三分法与命题逻辑中的讨论相关，相当于逻辑中的命题函项、命题和变元。图4-101所示为皮尔斯的符号学三元关系图。

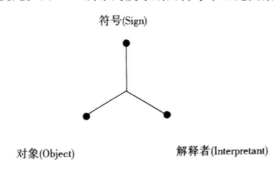

图4-101　皮尔斯的符号学三元关系图

2．按表征方式符号分类

“符号三角”中有两个二元关系：一个是能指与所指之间的意指关系；另一个是符形(能

指)与对象之间的表征关系。就符号的符形与对象的关系而言，如果不通过一定的表征方式，符形就不可能成为符号对象的"代表"或"象征"，就不可能充当"媒介物"，从而传达关于符号对象的信息。也就是说，如果没有表征方式，就没有符号的二元关系结构，也就没有了符号。皮尔斯把符号分为图像符号、指示符号和象征符号三个类别的根据，就是符号符形与对象之间的关系，亦即它们的表征方式。符号三角中的两元关系如图4-102所示。

图4-102　符号三角中的两个两元关系

1) 图像符号

它们的符形是怎样表征图像符号的表征方式，是符号形体与它所表征的符号对象之间的肖似性。也就是说，图像符号的符形是用肖似的方式来表征对象的。例如，一幅肖像画就是一个典型的图像符号，它完全是对符号对象的写实与模仿。达·芬奇就以他的传世之作《蒙娜丽莎》再现了一位沉静如水的妇人形象。画像本身当然不是蒙娜丽莎本人，但它可以表征蒙娜丽莎。画像的欣赏者除了欣赏达·芬奇的绝妙画技之外，还可以根据画像所呈现的人物外形特征来推测蒙娜丽莎是平民还是贵族，性格是温顺还是暴烈。甚至一些心理学家根据图像上蒙娜丽莎的笑容来判定蒙娜丽莎有精神分裂症等。这些都表明，画家通过蒙娜丽莎画像，肖似地表征了符号对象，传达了关于对象的信息。这幅举世闻名的肖像画就是蒙娜丽莎的图像符号。此外，镜像、照片、雕塑、模型、图案等，也都是应用了肖似的表征方式而成为图像符号的，如图4-103所示。

图4-103　名人的肖像符号

在符号世界中，不但现实存在的事物可以有表征自己的图像符号，即使是虚幻的对象也可以有表征自己的图像符号。例如，经典的舞蹈动态特征，它们同人们头脑中的虚幻对象也具有肖似性，因而也属于图像符号，如图4-104所示。

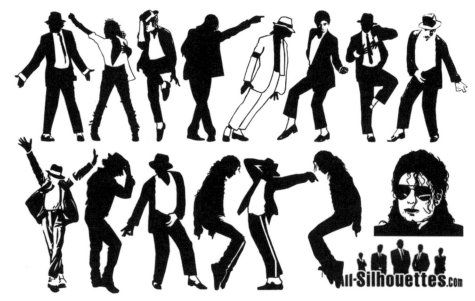

图4-104　麦克·杰克逊的舞蹈动作剪影

还有一些图像符号，例如地图、组装图、零件图、气象图、工艺流程图，以及各种表格、几何图形、逻辑公式、化学分子式等，它们的符形与对象之间只具有抽象的肖似性，但也属于图像符号的一类，如图4-105所示。

图4-105　几何图像符号

2) 指示符号

指示符号的表征方式，是符号形体与被表征的符号对象之间存在着一种直接的因果或邻近性的联系，使符号形体能够指示或索引符号对象的存在。由于指示符号的这一特征，使得它的符号对象总是一个确定的与时空相关联的实物或事件。例如，动物园里的标牌，就是那些动物的指示符号。当我们看到标有"东北虎"的笼子时，游客就会知道里面关的是东北虎，而不是其他动物，也不是其他地区的老虎。又如，一些高层建筑物屋顶上的指示灯，也

是指示符号，因为它们示意夜航的飞机注意这里有建筑物。与此相类似的道路施工现场的"前方施工，请绕行"的牌子，以及路标、站牌、风向标、商标、招牌等都是相关事物的指示标记，都属于指示符号，如图4-106所示。

图4-106　指示符号

另外，一些现象(或事件)的发生总是伴随或影响着另一些现象(或事件)的发生，其中某一现象(或事件)可以因为时空的邻近性而成为另一现象(或事件)的指示符号。例如雷电这一自然现象，一般总是先看到闪电，后听到雷声，虽然闪电和雷声没有因果关系，人们还是把闪电作为雷声的指示符号。总之，只要某物能够预示或标志某时、某地、某物或某事的存在或曾经存在(如考古、踪迹等)，并且该规律被人们所掌握。那么该物就可以看作指示符号。

指示符号还可以有自己的指示符号，如通向某地的道路是该地的指示符号，而路标又是这条道路的指示符号。如图4-107所示为图标符号。

图4-107　图标符号

3) 象征符号

在人类的符号活动中，对象征符号的运用和讨论最为普遍，以至许多人把"符号"一词

狭义地理解为"象征符号"。

象征符号的符号形体与符号对象之间没有肖似性或因果相承的关系，它们的表征方式仅仅建立在社会约定的基础之上。例如，语言就是典型的象征符号。语言与它所表征的对象之间没有什么必然的联系，用什么样的语言符号来表征什么事物，仅仅建立在一定社会团体的任意约定的基础之上。不同民族可以有各自不同的约定，从而形成不同的语言符号系统，例如汉语、英语、阿拉伯语、爱斯基摩语等。与之相关的文字、手语、鼓语等也都属于象征符号。一些抽象的概念、情感等，本来就很难找到可以模仿或直接联系的感性特征，因此也多用象征符号来表征。例如，玫瑰花是爱情的象征，鸽子是和平的象征，红色是喜庆的象征，白色是纯洁的象征，国旗是国家的象征，城徽是城市的象征，图腾是氏族的象征等。其他诸如姿势、表情、动作、衣着、服饰，以及方位、数字等，只要把它们与另一事物人为地约定在一起，并得到一定社会群体的认可，它们都有可能成为象征符号，如图4-108至图4-111所示。

图4-108 手语图标符号　　　　　　　　图4-109 服饰特征符号

图4-110 旗语(1)　　　　　　　　图4-111 旗语(2)

点评：在皮尔斯的符号三分法中，最重要的还是把符号分为图像符号、指示符号和象征符号三大类。由于这一分类体现了符号的不同表征方式，因而最有价值、最为实用，影响也最为深远。

三、图案色彩的感情象征

色彩本身并无固定的情感和象征意义，但由于色彩作用于人的感官，往往会引起人们的联想和感情的共鸣，从而产生一系列心理活动给色彩披上情感的轻纱，并由此迸发出对色彩的好恶感受和象征意义。因此，构成色彩的情感和象征意义的因素，主要来源于人们的社会生活和文化生活，来源于历史文化的影响和遗传的影响，如图4-112至图4-114所示。

图4-112 缤纷桃源 图4-113 风尚前沿 图4-114 美人心

点评： 色彩带给人心理上的感情寄托和象征意义已经越来越受到关注。

1. 黄色的感情象征

我国古代服装色彩受到"阴阳五行论"的影响，长期以来黄色最为高贵，象征中央，红色代表南方，青色代表东方，白色代表西方，黑色代表北方。隋代开始，以服装的颜色区分官员的等级，紫色和白袍为五品以上官员的常服，六品以下穿绯衫。唐代制定官员的服色为："三品以上服紫，五品以上服绯，六品、七品服绿，八品、九品服青。"在中国帝王时代，黄色是帝王的专用色，是皇权的象征色，黄龙是帝王的徽记，诏书称"誉黄"，御车称"黄屋"，出巡用黄旗。

同样是黄色，却有不同的情感和象征。迎春花的黄色和油菜花的黄色，给人以清新、舒适之感。成熟的谷物，称为金黄色，象征丰收与欢乐。

黄色具有浓厚的宗教气息，古代道士的黄色服，朝山进香的黄色香袋，佛教的建筑、服装及其装饰都用黄色。在这里，黄色的意义是"超世脱俗"。图4-115所示为黄色的感情象征。

图4-115 黄色的感情象征

在欧洲，由于人们对宗教的信仰和崇敬，黄色象征着太阳与光明。希腊传说中的美神穿黄色服装，罗马结婚的礼服为黄色，在希腊、罗马黄色象征吉祥；巴基斯坦民族则厌烦黄色，因为他们会联想到婆罗门教的影响；阿拉伯人也讨厌黄色，因为他们把黄色与不毛之地

04

的沙漠联系在一起；在叙利亚黄色象征死亡。

2．红色的感情象征

中国对红色有着特殊的情感。由于红色具有兴奋、温暖、热情、喜庆、欢乐、吉祥等感情象征，因而每逢佳节张灯结彩必有红色，婚庆喜事都有红色，如图4-116所示。红色又象征威武、力量、搏斗、光荣、胜利等意义。无产阶级革命的兴起，红色又具有革命的新意。在我国，解放军的前身称为"红军"，我们的国旗、党旗的红色是革命、胜利的象征。

图4-116　红色的感情象征

在印度，红色表示生命活力、朝气、热烈。印度妇女额头上点红印，不止装饰美，而且表示三层含义：一是表示她已婚；二是表示她的丈夫健在；三是表示她的家庭平安、吉祥。日本的国旗是红与白，红与白是日本人宗教信仰的概念。

红、橙、黄称为暖色调，红的波长为$0.76 \sim 0.63\mu m$，是一种刺激性较强的色光。人们看到红色，可以联想到阳光、烈火，有"热"感；黄色的波长为$0.6 \sim 0.57\mu m$，是一种温和的暖色；橙色的波长在红与黄之间，"热"感不如红色，但比黄色"热"感强。

3. 橙色的感情象征

橙色是霞光、灯光、鲜花的颜色，具有明亮、华丽、温和、纯净、辉煌、可口、热烈、警戒等感情象征，如图4-117所示。

图4-117　橙色的感情象征

4. 蓝色的感情象征

蓝(青)色为冷色调。蓝色的波长为$0.45 \sim 0.43 \mu m$，它处在光谱的另一端，正好与红色相反。人们看到蓝色，容易联想到天空、海洋、湖泊、远山，给人以"冷"感，如图4-118所示。具有纯朴、崇高、深远、舒畅、稳定的情感。蓝色同中国人的黑发、黄皮肤十分协调，是一种老少皆宜的服色。

图4-118　蓝色的感情象征

　　蓝色又是现代科学的象征色，如太空、深海的颜色同蓝色有关，所以蓝色又有沉静、智慧和征服自然力的象征。

5．绿色的感情象征

　　绿色和紫色属中性色。绿和紫若倾向于蓝，即蓝绿、青紫，则是冷色调；若绿倾向于黄，紫倾向于红，即黄绿、红紫，则是暖色调。因此，绿和紫是不暖不冷的中性色。

　　绿色象征生命、安静、希望、环保、和平。如图4-119所示。

图4-119　绿色的感情象征

04

　　由于绿色处于中庸、平静的地位，同时，大自然的主宰色是绿色，因此，绿色象征生命与希望。人们将绿色表示为和平事业的象征色。由于基督教有关于"诺亚方舟"的传说，故橄榄绿具有喜悦、希望、平安、和平的特殊意义。国际上把绿色定为邮电工作服专用色，国内邮电工作服、邮筒都是绿色，就是含有安全之意。

6．紫色的感情象征

　　紫色具有矜贵、幽雅感，象征着庄重、娇艳、高贵；而灰暗的紫色则是伤痛、疾病的颜色，容易造成心理上的忧郁、痛苦和不安；但是明亮的紫色和紫色系的浅颜色(如浅青莲、浅藕荷、浅玫瑰等)，由于明度提高了，就显得淡雅而活泼。

　　紫色象征神秘、冷艳、优雅、高贵，如图4-120所示。

图4-120　紫色的感情象征

7. 黑色的感情象征

黑色象征性感、神秘、高贵、内敛、富丽、权利、智慧，如图4-121所示。

图4-121　黑色的感情象征

8. 白色的感情象征

白色象征纯洁、圣爱、优雅、轻盈、和平、纯洁、孤立、宽广，如图4-122所示。

图4-122　白色的感情象征

　　点评：色彩有一定的象征性，这是由于人在社会和自然的环境中，积累了对色彩的固定的感情。

四、图案色彩的性格联想

性格联想简单来说，就是把人分成四类，一类人群代表一个颜色，红色性格的人是开放和直接的；蓝色性格的人是间接和严谨的；黄色是非常直接且严谨的，有很强的自我管理能力；绿色性格的人，是开放的、犹豫的，亲近的、友好的，如图4-123所示。

图4-123　性格色彩示意图

点评： 根据不同的色彩和人的性格设计图案，更加具有人性味，并且能更凸显不同人群的特征，从色彩上加以区分。

五、图案色彩的心理感应

人脑会把同样类型的事物归到同一类型的数据储存起来，比如，婴儿在妈妈的怀抱里感觉很舒服，就会把"怀抱"跟"温暖"归到同一类。同样的，颜色也是如此，我们看到太阳是黄色的，也是温暖的，就会把"黄色"跟"温暖"联系起来，这是初级思维过程的一种，也是人脑储存方式的一种特点，如图4-124所示。

图4-124　黄色的心理感应

当我们一谈到雾时，总有一缕淡淡的白色浮现在脑中；当我们说到一场婚礼时，总能感到红色的光芒；当我们感到悲伤时，总觉得太阳也蒙着一层蓝灰色。为什么最平凡的事情也总让人想到某种可以表达的色彩呢？

根据色彩心理学的分析，每一种颜色都能与某种具体物体、抽象的词汇以及某种场面或某种情绪等形成异质同构的关系。如以上例子中，"雾"只是作为一个抽象的名词存在，由于人对现实的经验和记忆，可以从"雾"中唤起人们对"白色"的联想；同样，作为一种情绪的"悲伤"，它与"蓝灰色"本无实质联系，但由于人们对色彩的定性和象征化，"蓝灰色"就变成一种体现冷静的、略带感伤的色彩，如图4-125所示。

图4-125 雾的心理感应

点评：即使在材质和种类上毫不相关的事物，经过人们的心理作用后，可以表现出它们的相通性。这种异质同构的存在可能性，主要来自于人对色彩的经验和记忆，而这种经验初始于人生理的反应，即官能效应，也是色彩带给我们的心理感应。

六、图案色彩的综合运用

图案色彩着重研究物象的原有色以及各种色相、明度、纯度之间的关系，研究人们对各种色彩的不同感受与喜爱，研究各种不同的工艺技术对色彩的限制与约束。根据图案的特点，在用色方面要进行大胆的概括和归纳，将近似的色彩合并，将立体的层次改为平面，排除光影的干扰与条件色的影响。这样处理既有利于制作，同时能使色彩更单纯，给人以朴实

的装饰感。图案色彩的使用必须要因时(时代、季节)制宜，因人(民族、年龄、性别)制宜，因地(环境、地区、国家)制宜，还要考虑工艺技术、材料条件、使用目的，做到心中有数，才能收到良好的实际效果。不少图案作品，没有花纹，只有色块，同样能够收到良好效果。许多现代工业产品，色彩的运用成了主要的装饰手段，给人留下美观大方的深刻印象。所以从事图案工作的人一定要熟悉色彩的性能，掌握色彩的配合的规律，充分发挥色彩的积极作用。

色彩变化的作用是破除单调呆板，而变为丰富动人，同时也可以使不调和的色彩变为调和。不过，变化的同时，还要注意统一。色彩配合要注意各色面积的大小变化、明暗深浅的变化、冷暖调子的变化、繁与简的变化。一般来讲，色彩对比强，面积差别宜大。例如，"万绿丛中一点红"中的"万"和"一"，就是适当的面积。用多彩的背景来衬托单纯的形象，或是以单纯的背景来衬托复杂色彩的形象，由于简繁的相互作用，都能收到良好的效果。此外，色块在画面上的位置一定要注意均衡，千万不要使某类色彩过于集中在画面的一端，以免产生孤独的不稳定的感觉。

对于不调和的色彩，还可以采取以下补救办法：在两个不调和的颜色交接处，用晕染的办法，使两色变调和；选择黑、白、灰或金、银等色中的一色，将不调和的色彩隔开；如果图案需用三种色彩时，两种邻近色，一种对比色，则容易调和；一种原色和含有这一原色的间色配合时，原色的明度要高，如黄与橙的配合，较之红与橙的配合好。用色种类不宜过多，要求单纯中显丰富。如果大面积需用复杂的色彩时，应注意各色的明度须接近，这样才不致紊乱。

要想达到理想的设计效果，就要综合运用图案色彩的原理。不同的色彩，会给人不同的心理感受，产生不同的情感和不同的联想，我们要注意运用以下七个方面的知识。

1．色彩的前进与后退

色彩对人的感官刺激有强弱之分，有些色彩让人感觉抢眼，有前进感，有些色彩让人感觉有后退感。一般冷的色彩、低纯度的色彩让人有后退的感觉，而暖的色彩、高纯度的色彩让人有前进的感觉。

色彩的冷暖是色彩通过人们的知觉和心理感受而产生的，这是人们在劳动生活中慢慢积累的一种心理经验。无色系中的黑、白、灰、金、银都是中性色。在绘制图案时，了解和运用冷、暖色调非常重要，如图4-126至图4-128所示。

图4-126　暖色、中性色、冷色花

图4-127　冷色和暖色的服装设计

图4-128　冷色和暖色的图案设计

　　点评：色彩需要比较，要获得一个颜色理想的明度、纯度和色性，只有把颜色摆在一起进行比较和调整，才能达到我们所设想的效果。

2. 色彩的收缩与膨胀

　　由于人视觉的错视，色彩会有膨胀和收缩感。在通常情况下，暖色和亮色有膨胀感，冷色和暗色有收缩感。例如，橙色块在和蓝色块同样大小的情况下，橙色块会显得比蓝色块大；而在面积相同的情况下，白色块也会显得比黑色块大，如图4-129和图4-130所示。

图4-129　冷色和暖色的服装设计

04

图4-130　冷色和暖色的图案设计

3. 色彩的软硬

色彩在人的感觉中，有柔软感、坚硬感。一般情况下，明度低的色彩使人感到坚硬，明度高的色彩使人感到柔软，如图4-131和图4-132所示。

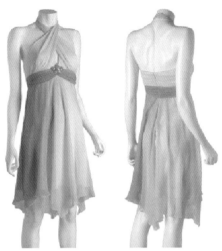

图4-131　柔软感的图案和服装

图4-132　坚硬感的服装和图案

4．色彩的轻重

　　色彩的轻重感主要由色彩的明度决定。一般而言，明度高的色彩使人感到轻松，明度低的色彩使人感到沉重，如图4-133和图4-134所示。

图4-133　感觉轻的服装

图4-134　感觉重的图案

5. 色彩的华丽与朴素

在有色系中，高纯度的色彩会显得华丽，低纯度的色彩显得朴素；在无色系中，黑白灰显得朴素，金银显得华丽，如图4-135和图4-136所示。

图4-135　感觉华丽的服装和金银器

图4-136　感觉朴素的人物和配饰

6．色彩的味觉感

　　色彩的味觉就是人们对于色彩所产生的味觉联想，如图4-137和图4-138所示。甜味，一般是黄、橙、红等明度较高的暖色，会使人联想到西瓜和蛋糕；酸味，一般是绿色，以及黄绿这类的色彩，会使人联想到未成熟的橘子和柠檬；苦味，以黑色、灰褐色为主，一般是低明度、低纯度的色彩，会使人联想到咖啡、可可等；辣味，以红色和绿色这类的高纯度色彩

为主，会使人联想到辣椒；咸味，高亮度的蓝色与灰色，会使人联想到大海与盐；涩味，灰绿色、暗绿色这类的低纯度色彩，会使人联想到未成熟的柿子。

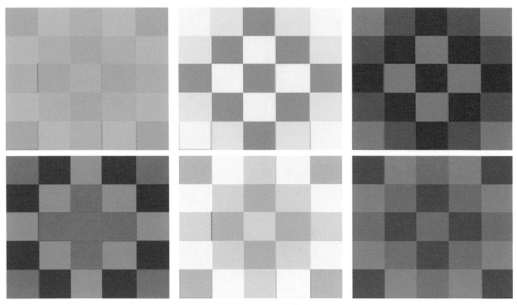

右图属于什么味觉?

图4-137 色彩的味觉感(1)

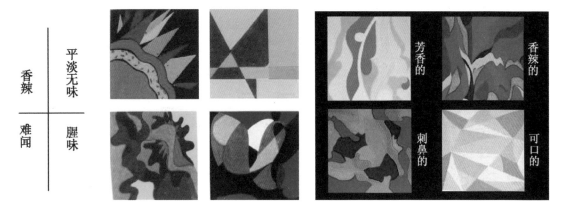

图4-138 色彩的味觉感(2)

7. 色彩的季节感

春天：具有朝气、生命的特性，一般具有高明度和高纯度的色彩，以黄绿色为典型。

夏天：具有阳光、强烈的特性，一般是高纯度的色彩形成的对比，以高纯度的绿色、高明度的黄色和红色为典型。

秋天：具有成熟、萧索的特性，一般是黄色以及暗色调为主的色彩。

冬天：具有冰冻、寒冷的特性，一般是灰色、高明度的蓝色、白色等冷色。

色彩的季节感如图4-139至图4-142所示。

图4-139　色彩的季节感(1)

图4-140　色彩的季节感(2)

图4-141　色彩的季节感(3)

图4-142　色彩的季节感(4)

　　色彩的味觉、嗅觉、听觉、触觉等感觉把"不可视的东西变得可视化"，这是构成图案的重要方面，与造型、纹样互相联系但又各自发挥作用。"远看颜色，近看花""先看颜色，后看花"，都非常简明扼要地说明了色彩在图案创作中的重要意义。色彩的综合应用是一个复杂的过程，也是本章的难点，需要充分考虑色彩的使用法则，同时需要认真研究如何表现画面色彩。

本章小结

　　通过本章的学习，读者须知图案色彩要有主调，就像乐曲中有主旋律一样，如果用两种以上的颜色相配合，要有一个主要色调来统一整个画面的颜色。主色调要有明显的倾向性，或冷或暖、或明或暗。其他各色的明暗、强弱、冷暖要根据主调来确定。没有主调的作品，

色彩的作用会互相抵消、互相分离，使人产生不安定和杂乱的感觉。主调的选择可以内容为依据，也可以使用对象和季节为依据。一般在图案中，底色往往是色彩的主调，对整个色彩起支配作用，但底色的选择必须有助于突出主体花纹。配色时，一般在确定底色的同时，就应考虑主体的色彩，然后根据底色与主体色的关系再来安排次要形象的色彩，这些色彩必须对主体起衬托呼应的作用，因此，不宜过于鲜艳，以免喧宾夺主。

1. 色彩三要素是什么？都包括哪些方面？
2. 图案色彩的符号特性有什么？有哪三大类符号？
3. 图案色彩的感情象征是什么？如何综合运用？

1. 根据图案色调的特点，制作两套色彩搭配方案。
2. 利用图案色彩的符号特性，设计现代风格图案。
3. 综合运用图案色彩，设计两件具有感情象征的作品。

04

第五章

图案的制作与表现手法

- 了解表现图案的基本工具、材料类型与工艺表现。
- 掌握图案的绘画技法，并能根据设计需要熟练应用。

学习指导

　　图案的绘制与表现手法是课程教学中的重要一环，不同的手法及表现媒介，使图案艺术呈现出不同的视觉感受。通过学习，让学生对图案的类别、材料、绘制手段有所了解和把握，学会以熟悉、擅长的手法来进行图案的创作，体验各种绘画媒介的表现效果，使画面更加具有表现力。

技能要点

1.了解图案的工具、技法。
2.掌握图案的材料特性，懂得选择材料和恰当地运用材料。

第一节　图案的构图设计与绘制步骤

　　构图的目的是为了完整表达作品内容和完美体现形式。构图是由作者的艺术构思产生的，需要丰富的内容，更需要与其相适应的形式，两者完美结合才是获得理想效果的基础。图案设计的构图有自己的特殊规律，显示着自身的特征。

一、图案的构图设计

1. 简化与概括

　　(1) 简化是抓住物象最美最主要的特征，去掉烦琐的部分，通过归纳、概括、省略，使物象更单纯、完整，以加强整体特征的表现。简化法通过删繁就简、以少胜多的处理，使形象特征更加鲜明。

　　(2) 概括是运用装饰归纳、概括提炼的手法，直接进行合理取舍，按照疏密、重复、条理等形式，主观地将对象按照新的构成方式排列，直接把纷繁庞杂的自然现象进行加工提炼，使其典型化、概括化，成为来自生活而高于现实的艺术形象。

如图5-1至图5-3所示，简化与概括要抓住写生对象的特征进行归纳。不是把自然物象的空间关系简单地排列在一个平面上，而是把写生获得的自然物象，经过装饰变化，保留物象的主要特点，对不必要的繁杂细节进行简化，从而使特征更为突出。

图5-1　菊花图案(1)　　　　图5-2　菊花图案(2)　　　　图5-3　菊花图案(3)

点评：菊花花瓣多、瓣形复杂，通过删繁就简、以少胜多的处理，使形象特征更加鲜明。

2．象征与夸张

(1) 象征是以某种形象表现相似或相近的概念、思想和感情，在图案设计中以形象象征某种意义。象征的本体意义和象征意义之间往往存在着约定俗成的关系，会使目标受众产生由此及彼的联想，从而领悟到画面要传达的信息。例如，龙是中国古代至尊的神物，起源于华夏图腾，故为中华民族的象征；葡萄的纹样在欧洲风俗中被视为幸福家庭的象征；在印度，大象被看作吉祥的动物，象征智慧、力量和忠诚。象征手段的运用，更能使图案具有超于语言障碍的能力。

如图5-4和图5-5所示，以牡丹花为主调的吉祥图案具有浓郁的中华民族特色，广泛应用于雕塑、雕刻、绘画、印染、剪纸、插画、装饰、园林等艺术形式中。

图5-4　牡丹花适合纹样(1)　　　　　　图5-5　牡丹花适合纹样(2)

　　点评：牡丹花象征富贵吉祥，其特征明显，易于变化，花、叶、枝不论正侧面均可入画，既接近自然又能强调形式美。

　　(2) 夸张是强调、突出自然物象中能够引起美感的主要部分，使原有的形象特征显得更加鲜明、更加生动、更加典型。夸张变形应抓住物象的特征，根据设计的要求，做人为的缩小、扩大、伸长、缩短、加粗、减细等多种多样的艺术处理，也可以用简单的点线面做概括的变形，如把花变成圆形、方形等。

05

　　如图5-6和图5-7所示，通过夸张的造型，可以强调或揭示人物形象或人物性格实质，使其形象特征更加鲜明。人物图案的形象变化，可以通过对人体的各部位的夸张变形来强调重点部位，使形象更加突出、造型更加生动，更富于装饰的趣味。

 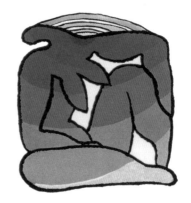

图5-6　人物夸张变形图案(1)　　　　　图5-7　人物夸张变形图案(2)

　　点评：将人物各部分的比例有意识地夸大、缩小、拉长、压短或加肥、减瘦，增加人物各部分形体的对比，通过对女性身体的夸张变形，使形象特征更加鲜明。

3. 骨骼与正负形

(1) 骨骼就是构成图案的框架、骨架，是为了将图形元素有秩序地进行排列而画出的有形或者无形的格、线、框等。一般来说，整齐的骨骼会使人感觉到有秩序，按一定比例关系绘制的骨骼更会使人感受到美的韵律感和节奏感。比较特异的骨骼，在韵律中产生突变，可形成强烈的对比。

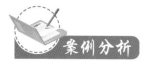

如图5-8至图5-11所示，骨骼是支撑图案构图的最基本的元素，经过人为的构想可使形象有秩序地排列在各种不同的框架空间中。骨骼在图案设计中起到编排形象(固定基本形的位置)和管辖形象(分割画面)的作用。

图5-8　对称式单独纹样

图5-9　均衡式单独纹样

点评：单独纹样不受外形的限制，自由活泼，它有对称式和均衡式两种构成形式。

图5-10　发射式适合纹样(1)

图5-11　发射式适合纹样(2)

点评：适合纹样是指适合于特定外形的装饰图案，组织适合纹样，首先要确定外轮廓，再根据不同的内容和要求，在轮廓内设计骨骼，进行组织安排。

(2) 正负形也称反转图形，指正形和负形相互借用、相互依存，作为正形的图和作为负形的底可以相互反转。在设计中，我们将视觉对象叫作图，将周围的空间叫作底。一般来说图与底是共存的。

如图5-12所示，任何形都是由图与底两部分组成的，要使人感到"图"的存在，就必然要用"底"将它衬托出来。视觉上具有前进性、凝聚力的容易成为图；而底起陪衬作用，与图相比有后退感，它是依赖图而存在的。要辨认其中的一方必然要依赖于另一方的存在。也就是说，我们对图与底的形态都要考虑，要认真研究图与底的关系。图与底的互相衬托、互相关联，形成了完美有趣的视觉效果。

图5-12　正负形图案　福田繁雄

点评：作品巧妙利用黑白、正负形成男女的腿，上下重复并置，黑色"底"上白色女性的腿与白色"底"上黑色男性的腿，虚实互补，互生互存，创造出简洁而有趣的效果。

4．共用形与矛盾空间

(1) 共用形是指几个物形通过共用一些部分或轮廓线，相互借用、相互衬托，以一种独特的紧密关系组合成一个不可分割的整体。共生同构的图形整体感强，这种表现方式在视觉上具有趣味性和动感，可以实现以一当十的画面效果。

图5-13和图5-14所示为中国传统吉祥图案中的共生图形，图形元素通过巧妙的形式组合共同出现在一幅画面中，不仅在结构形式上采用了共用、对称、均衡等形式美法则，而且还有着丰富的内涵寓意，传达着人们对生活的追求和美好期盼，同时折射出传统文化的哲学理念和审美观。

图5-13　共用形　三兔共耳　　　　　　　　图5-14　共用形　四喜童子

点评：图5-13中三只兔子共用三只耳朵，呈奔跑状。自然界中三只兔子本来有六只耳朵，但设计者巧用匠心，三只兔子排成一个三角形，两两相邻的兔子分别共用一只耳朵。同时利用极具动感的波纹线，将兔子奔跑的状态表现得淋漓尽致。

图5-14中四喜童子实际上是一种传统民间美术造型，它是用几何中的形与形的部分重合和借用来造型。头部与身体及腿部可以两两组合，利用图形的互相共用，构成了富有现代气息的图案，象征着民间祈求多子多福、繁衍不息的美好愿景。

(2) 矛盾空间是指利用平面的局限性以及视觉错觉形成的图案形式，是在实际空间中无法存在的空间形式。这些矛盾结构利用人的视觉关注中心的局限性，对画面的不同部分采用不同的透视角度，对同一形态在不同视觉区域进行不同的空间界定，从而形成了看似合理、实则充满矛盾的画面空间关系。在图案表现中运用矛盾空间的目的是为了使受众对画面结构产生疑问和矛盾，引起好奇，具有独特的形式魅力。

如图5-15所示，莫比乌斯带是埃舍尔的经典作品，这个带子的奇特之处在于它本身是一个二维面却只能在三维空间里展示自己的特性。埃舍尔虽然画出各种莫比乌斯带，却并不拘泥于传统。他将其与自己擅长的镶嵌画融合，探索各种可能，达到了形形色色的奇妙效果。

图5-15　矛盾空间图形《骑士》埃舍尔

点评：在这幅画中，埃舍尔试图在二维空间里表现莫比乌斯带，但他巧妙地避开了穿越，而是用两个半周的莫比乌斯带通过一个平面连起来。带子上正反两面行走着同向却反色的骑士。本来在莫比乌斯带中行走的骑士走遍带子的两面都不可能改变颜色，但通过这个连接的平面，互为反色的骑士却通过埃舍尔最拿手的镶嵌而易位。

> **注意：**
>
> 正负形与共用形既有区别又有联系，我们需要注意以下四个方面。
>
> (1) 当图与底的"形"与"量"相等或相近时，图与底形成反转。
>
> (2) 图与底的"形"都具有实际意义时，图与底形成"图底反转"或"共生图形"。
>
> (3) 利用轮廓线的双重职能，形态共用的线条形成"共生图形"。
>
> (4) 用"正形"包围"负形"，正形与负形互有实际意义，形成"共生图形"。

二、图案的绘制工具与绘制步骤

1．手工图案绘制

1) 图案的绘制工具

铅笔：是最常用的绘画工具，它主要用于图案写生、图案草图设计及勾画图案轮廓。普通铅笔一般分为中性铅笔、硬性铅笔和软性铅笔三种型号。我们在练习和表现中常用的是HB型号的普通铅笔。

绘图笔：这里所说的绘图笔主要是指针管笔、勾线笔、签字笔等。这类笔的特征在于笔头有不同的粗细，常见型号为0.1～1.0。我们在实际练习和表现中通常选择0.3、0.6、0.9型号的绘图笔，主要用于图案写生、黑白图案设计创作等。

鸭嘴笔：鸭嘴笔绘制的线条粗细一致，结合圆规可画圆圈。用的时候，将颜料填入鸭嘴笔中，调整到适合的粗细度，然后结合尺子或圆规来画直线或圆。

毛笔：毛笔的种类很多，总的来说可分为两大类。一类是勾线笔，笔头比较尖细，笔毛较硬，有弹性，常用的毛笔有叶筋、依纹、小红毛；另一类是用于图案填色的笔，常用大、中、小号白云笔，笔身饱满，吸水能力强，便于画大面积的色彩块面。

水粉颜料：水粉颜料也叫广告色，有一定的覆盖力，既可厚涂，也可薄涂，既可干画，也可湿画，还可以反复修改，较适合初学者使用。

纸：手绘图案最常用的纸是卡纸，这种纸适于铅笔和绘图笔等大多数画具。但是这种纸张分为光面和涩面，一般涩面较易吸水，容易上色，光面则不宜上色，所以一般推荐使用涩面来绘制图案。

硫酸纸：是传统的专用绘图纸，用于画稿与方案的修改和调整。在手绘学习过程中，硫酸纸纸张厚而平整，不易损坏，是作"拓图"练习最理想的纸张。

辅助工具：手绘图案虽然应以徒手绘制形式为根本，但在训练和表现中也常常需要圆规、三角板等辅助工具，以使画面中的形体更加准确，还可以在一定程度上提高工作效率。常用的工具有丁字尺、三角板、曲线板、圆规等。

图案绘制工具(部分)如图5-16所示。

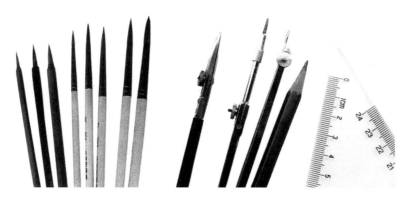

图5-16　图案绘制工具

小贴士：

　　水粉颜料的缺点是：干与湿的时候会有变化，湿时颜色看起来往往会比较鲜艳，干后则会出现发灰、发软现象；水粉颜料不能堆得太厚，过厚容易干裂剥落；水粉色牢度较差，保存的时间有限；水粉色也不宜反复覆盖，遍数过多会出现底色翻上来的情况。在使用水粉色时还应注意把握不同颜色的性能。比如，柠檬黄较透明，覆盖能力差，如果要用它来覆盖其他颜色必须调进白色，而这样就会降低柠檬黄的鲜艳程度。所以，在使用时要尽可能一遍完成，不要用它去覆盖其他颜色。熟褐色同样有这样的问题。

2) 图案绘制的步骤

　　图案在色彩上的表现与其他艺术一样，要突出主体，要用辅助的色彩来衬托主体，要有黑白灰三个以上的层次处理来体现画面的层次感。图案的着色有其规律性的步骤，一般有两种着色方法。

　　(1) 平涂底色着色法：先将底色完全平涂在画面的整体范围内，然后拷贝纹样，再上色。其特点是一层层由里往外画，步骤明确，着色均匀，适用于底色面积多而碎小的图案。第一步是平涂底色，用干湿适中稍偏稀的底色横刷一遍，再竖刷一遍，不可无序乱涂；第二步图案拷贝，将草图用拷贝纸拷贝到已干的底色上；第三步是着色，原则是由主到次，一般由后到前，由深色到浅色；最后进行调整，要注意色彩的呼应、勾线等，如图5-17至图5-20所示。

图5-17　平涂底色着色法绘制步骤(1)

图5-18　平涂底色着色法绘制步骤(2)

图5-19　平涂底色着色法绘制步骤(3)　　　　图5-20　平涂底色着色法绘制步骤(4)

　　(2) 直接着色法：无须打底，直接上色。此种方法适合表现块面较大的图案和底色较整的图案。第一步为绘制草图，在草稿纸上构图并修改到最佳效果；第二步进行图案拷贝，将整理好的图案先拷贝到硫酸纸上，再拓印到卡纸上；第三步为着色，先从背景开始画，层层往上画，由深色到浅色；第四步进行调整，如图5-21至图5-24所示。

图5-21　直接着色法绘制步骤(1)　　　　图5-22　直接着色法绘制步骤(2)

图5-23　直接着色法绘制步骤(3)　　　　图5-24　直接着色法绘制步骤(4)

2.计算机图案绘制

计算机在现代设计领域中已被广泛运用，计算机也成为图案技法创意表现的重要工具。它具有高效、规范、技巧丰富、变化快捷、着色均匀、效果整洁等诸多优势。计算机制作出的许多效果是手绘无法达到的，学会使用计算机技术来处理、制作图案是现代社会发展的需要。因此，我们有必要熟悉掌握一些图形编辑、设计软件，运用它们的诸多功能来制作图案，扩展图案表现的技术领域。

如图5-25和图5-26所示，这组作品中运用了丰富的色彩、几何形状和线条来设计成独有的视觉风格。数字科技的飞速发展使得插画设计获得了极大的技术支持，图案从过去以单纯手绘为主的创作方式转变为大量使用计算机处理的数据存储、传输模式，丰富的形式技巧刺激了传统图案的发展、演变和社会运用。

图5-25 数字插画 Yo Az (1)

图5-26 数字插画 Yo Az(2)

点评：Yo Az 是一位来自法国巴黎的设计师。他擅长用很多的几何图形通过大小、颜色的搭配来组成动物的形象，虽然题材比较大众化，但特殊的画法却使得其作品特立独行。他把无数的形状摆放在一起组合出令人惊叹的图形，这样的创作形式蔚为壮观。

第二节 图案材料与风格表现

如今，图案被广泛地用于社会的各个领域，图案的概念已远远超出了传统规定的范畴。

随着时代的发展、技术的更新，以及新的绘画材料及工具的出现，现代图案的表现形式、手段、技法也不断地在推陈出新。一方面，是为了满足现代人的审美多样化的需求，另一方面也为艺术家拓宽了自由的表现空间，呈现出多样性的发展趋势。

一、图案不同的绘制风格

1．平涂

平涂，是用单色和多色根据图案造型轮廓进行上色，表现图形色彩变化与层次关系。平涂一律以平填图案形象的形式来表现，强调图案造型的纯粹性和创造性，图案形象以面的视觉形态显示为主，类似影绘法。

如图5-27和图5-28所示，平涂表现法强调表现图案的纯粹性，以稳定、均衡的效果塑造视觉形象，产生朴素、凝练的艺术魅力。此法也是图案造型中最基本和常用的表现技巧，平、板、洁是其鲜明的艺术特征。

图5-27　平涂式适合纹样　　　　　　　　图5-28　平涂式黑白图案

点评：运用大小不同的色块来描绘纹样，主要靠色彩的面积对比和层次变化来达到画面的和谐统一。

2．剪贴

剪贴带有十分深厚的中国民间艺术特色，用来表现图案艺术具有相当强的装饰感，剪贴的特点是利用不同的材料，有意识、有目的地排列在一起，借助彼此间的异质性来冲击既有的视觉模式。

如图5-29和图5-30所示，剪贴法广泛应用于布贴图案、纸贴图案等。剪贴能够创造出不同于剪纸的新颖风格。成功的剪贴作品中各种元素自由、奔放，充满了动感，同时又不失严谨与和谐地交织在一起，在无声的视觉语言中，观者可以充分领略到作者丰富奇异的感知力、理解力和想象力。拼贴、剪纸等以手工形式创作的图案，通过运用布、纸张等多种元素的组合，可以有效地利用对比、类比、夸张等手法，给人以深刻印象。

图5-29 肖像剪贴画 Санди Шиммель(1)　　　　图5-30 肖像剪贴画 Санди Шиммель(2)

点评：图5-29和图5-30是俄罗斯的艺术家СандиШиммель用垃圾邮件、信纸、便笺纸组成的肖像剪贴画。不同颜色、形状的小纸片以点的形态排列组成相应的线、面，极具波普艺术的特色。

3. 肌理

肌理是指物体表面的纹理。"肌"是指肌肤，"理"是指纹理、质地。不同的物体表面有不同的物质属性，因而具有不同的肌理形态，如干和湿、平滑和粗糙、光亮和暗淡、软和硬等。这些多种多样的肌理形态，会使人产生多种不同的感觉，例如，有的给人的感觉是柔软的，有的是粗糙的，有的则是细腻的。肌理法是利用物质表面的不同肌理使图案画面达到生动、自然的效果。

如图5-31和图5-32所示，利用物质表面纵横交错、高低凹凸、粗糙平滑的纹理变化，将

其加工成装饰图案的艺术肌理，它有着各种各样的组织结构，或平滑光洁、或粗糙斑驳、或轻软疏松、或厚重坚硬。不同物质表面的组织纹理变化，会给人不同的视觉感受。

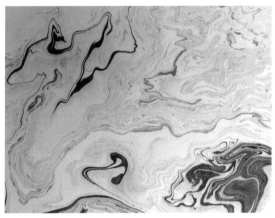

图5-31　年轮肌理　　　　　　　　　　　图5-32　水墨肌理

点评：图5-31所示是拓印法年轮肌理图案，图5-32所示是墨纹法水墨肌理图案。

4. 综合表现

随着时代的发展，现代图案设计相对于传统的图案设计而言，具有独特性、丰富性、多元化的特性，在方法、材料和制作技艺上也发生了不一样的变化。总之，综合表现方法是抛掉一切成规，一切从效果出发，充分发挥直接想象力，多做尝试。很多时候所谓的"技法"是在不断试验和偶然中获得的。

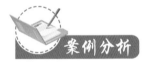

如图5-33和图5-34所示，现代的图案装饰打破了以往单一使用一种材料的表现方式，为达到预想的效果，采用综合的表现方法，广泛地运用各种手段。比如，水彩、水粉可以和铅笔、彩色铅笔、蜡笔、油画棒、墨汁等混合使用；丙烯可以和油画颜料混合使用；还可以拼贴、拓印、手绘等综合使用。通过对材料的技艺加工如褶皱、折叠、抽缩、堆积、镂空、撕、剪切、剪贴、缝合、悬挂、垂吊、黏合等方法，进而再设计将不同质地的材料的表面肌理统一运用起来，将综合材料构造成浮雕式立体效果，创造一种特殊的、具有新鲜感和美感的肌理效果。

图5-33　《井系列》谭根雄(1)　　　　图5-34　《井系列》谭根雄(2)

点评：谭根雄的作品画面组织复杂、层次丰富，使用了丝缎、丙烯、墨汁、硅胶、麻布、粉笔、油漆等多种材质和表现方法。

图案装饰形态的技法表现还有很多，随着图案设计学科的不断发展，可以不断创造出无数的表现技法。装饰表现技法只是提高图案审美的方法，真正要制作和表现好图案，最重要的是发挥人的创造力，把技法与图案的主题、风格结合起来，设计符合需求的图案。

二、材料类型与工艺表现

1．材料类型

1）陶瓷与玻璃

(1) 陶瓷是一种古老的工艺材料，陶瓷材料具有很好可塑性、耐热性、耐腐蚀性、耐磨性。制作方法以及工艺技术丰富多彩，既可大量用于工业生产领域，又可通过陶瓷釉下坯体雕刻、拍压、粘贴、绘画等多种手段表现出不同的效果。

如图5-35至图5-37所示，装饰雕塑作为雕塑艺术中的一种艺术样式，具有雕塑范畴的基本共性。陶瓷装饰雕塑是以陶瓷原料为材料，进行塑形、雕刻等装饰工艺处理，并通过多种施釉技巧和巧妙窑烧，其工艺性、物质特性与艺术表现的创意渗透于整个过程之中，具有独特的艺术表现特征。

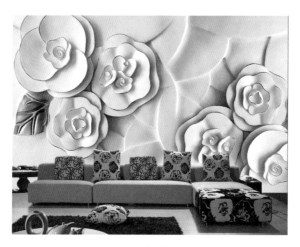

图5-35　陶瓷装饰雕塑(1)

05

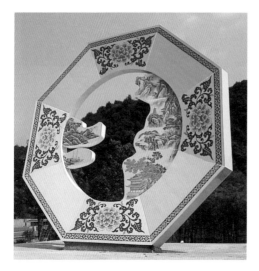

图5-36　陶瓷装饰雕塑(2)

图5-37　陶瓷装饰雕塑(3)

点评：陶瓷装饰雕塑运用绘画艺术与陶瓷工艺技术，经过放大、制板、刻画、彩绘、配釉、施釉、烧成等一系列工序，生产出神形兼备、巧夺天工的陶瓷艺术作品。它不是原画稿的简单复制，而是艺术的再创造。

(2) 玻璃具有透明、透光、可塑性强等特点。玻璃可制作成不同式样的装饰品，随着现代玻璃制作技术的飞速发展，玻璃图案装饰作品也有了更丰富的表现力。

如图5-38至图5-40所示，玻璃装饰画是艺术玻璃的一种表现样式，将玻璃经过再加工，形成五颜六色、图案丰富、色泽鲜亮华丽的装饰。它可以描绘出任何想要的图形图案，现代的、复古的、唯美的、浪漫的……适宜家居、酒店、会馆、剧院、办公等场所装饰。

图5-38 教堂彩绘玻璃装饰图案(1)

05

图5-39 教堂彩绘玻璃装饰图案(2)

图5-40 彩雕沙雕艺术玻璃玄关装饰画

点评：图5-38和图5-39所示为彩绘玻璃，是用特殊颜料画于玻璃上或是先喷绘各种图案于玻璃上再加图案，色彩亮丽丰富，具有和谐浪漫、赏心悦目的现代情调。教堂装饰玻璃能自然地将图案与自然光及各种灯光巧妙结合，营造出梦幻迷离的艺术效果，逐渐形成一种特殊的艺术门类，现今越来越被国内的建筑装饰行业所接受。

图5-40所示为雕刻玻璃，是在玻璃上雕刻各种图案，有很强的立体感，能更好地体现玻

璃的质感，图案给人以呼之欲出的感觉，展现出一种独特的创意。国画玻璃装饰画能够将大自然的活力与生机再现于玻璃上，展现国画艺术魅力，增添文化艺术气息。

2）石雕与木雕

（1）石雕：石材是传统的图案装饰材料，它具有丰富的天然色泽且质地不一，具有质朴、庄重、粗犷、柔润等不同的特征。石材耐风化、耐磨损，广泛应用于室内外装饰图案表现。石雕在中国有着悠久的历史，雕刻设计手法多种多样，可以分为浮雕、圆雕、镂雕、透雕等。

如图5-41和图5-42所示，石雕讲究造型逼真、手法圆润细腻、纹式流畅洒脱。石雕既富有古老艺术的魅力，又有典雅明快的现代艺术风格，在海内外均享有盛誉。

图5-41　华表 网络素材　　　　　　　　　图5-42　龙腾石雕

点评：相对西方审美来讲，中华民族在空间造型中更偏向曲折、剔透的形式特征。

（2）木雕：木材是在设计领域中应用较多的材料，木材具有良好的加工性能，可进行锯、刨、钉等机械加工或雕、刻、贴、画等装饰加工。木材还具有独特的质地和天然的花纹构造。木雕是中国的传统手工艺，传统木雕的图案种类包罗万象，几乎人间所有的物体和想象中的事物都可以通过木雕表现得十分形象。传统木雕图案大致分为人物、动物、植物、器物、几何纹、字符纹、风景等类别，每一种木雕图案造型都各具特色，并都蕴涵着各种美好的寓意。木雕在人们的日常生活中起着不可替代的装饰作用，无论是作为家居装饰摆件或是家具，我们都可以看到木雕的身影。

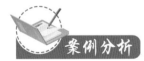

如图5-43和图5-44所示，木雕主要用于古典建筑和民居的装饰，这些雕刻构件都是具有功能的结构部分，经巧妙处理，克服了建筑的笨重感，以艺术形象出现于建筑物上，为其增

添了艺术光彩。中国传统吉祥图案与木质材料相融合，各种纹样和符号丰富了木雕的内涵，充分契合了传统文化中的"天人合一"的思想。

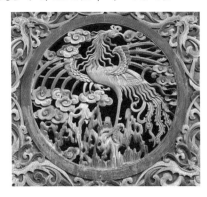

图5-43 陶瓷装饰雕塑(1)

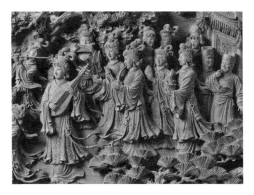

图5-44 陶瓷装饰雕塑(2)

点评：图中采用浮雕、半浮雕，与建筑彩绘配合，错落有致。木雕雕刻内容多为传统吉祥图案，是装饰、装潢、美化环境、陶冶情操的艺术品，具有较高的观赏价值和收藏价值。

3) 金属与塑料

(1) 金属是装饰图案的创作材料之一，金属以其优良的力学性能、加工性能以及独特的色彩和光泽，成为现代工艺创作不可缺少的材质。

05

案例分析

如图5-45和图5-46所示，金属工艺性能优良，抗撞击、保存期长，能依据设计者的创意表现便利地制作出多种形式、不同规格的图案造型。

图5-45 金属装饰图案(1)

图5-46 金属装饰图案(2)

点评：金属壁画与壁饰适用于装饰建筑墙壁的平面，是浮雕形式的金属装饰艺术品。一般来说，金属壁画可用于装饰建筑的内外墙壁，而金属壁饰则适用于装饰室内墙壁。

(2) 塑料是指以合成树脂或天然树脂为主要原料，在一定温度、压力下经混炼、塑化、成型并且在常温下保持形态稳定的材料。大部分塑料的抗腐蚀能力强，不与酸、碱反应。塑料制造成本低，耐用、防水、质轻，容易被塑制成不同形状。

案例分析

如图5-47至图5-49所示，塑料制品和我们的生活息息相关，小到纽扣头饰，大到家具桌椅，到处都可以看到塑料制品的身影。塑料产品可以根据设计者的要求加工成多种形态，不同的图案装饰手法使塑料变幻出丰富多样的形态。

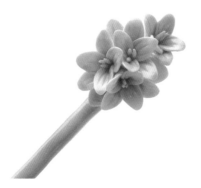

图5-47　塑料头饰

图5-48　塑料椅子

图5-49　塑料纽扣

点评：装饰图案的形式多种多样，有的写实，有的抽象，有的古典繁复，有的时尚简约。这些精美的装饰图案，装点环境，美化了人们的生活。

2. 工艺表现

1) 剪贴与拼贴

(1) 剪贴的方法是先设计好图案，再选择各种材料，如有色纸、旧报纸、布料等，按图形所需，分别裁剪、粘贴成为完整的图案纹样。这种方法主要依靠材料原有的颜色、纹理加以巧妙运用，表现不同的图案内容。用剪刀取代画笔来刻画纹样的造型，别有韵味，具有独特的装饰效果。

案例分析

如图5-50和图5-51所示，在所有的材料表现技法中，纸贴画最为流行、简便。纸贴画的

材料是纸张，因而它比其他贴画更易收集、制作和掌握。费用也较低廉，可供选用的纸材品种繁多，创作出的作品丰富多彩、美不胜收。

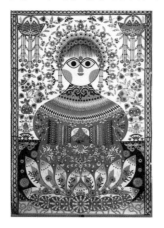

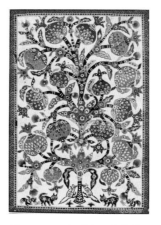

图5-50　民间剪纸　库淑兰(1)　　　　图5-51　民间剪纸　库淑兰(2)

点评：民间剪纸大师库淑兰的作品采用对称、均衡的构图形式，在技法上除了传统的剪和刻，她还创新了粘贴、拼贴等手法。她的剪纸图形在对传统造型法则和审美意识的传承的基础上注入了自己个性化的创新，从而将传统剪纸开辟出一个新的领域。

(2) 拼贴是将不同质感的材料粘接在一起构成图案装饰的方法。拼贴设计的特点是将两个或多个物品或图像有意识、有目的地排列在一起，借助彼此间的异质性来冲击既有的视觉模式。

05

拼贴画艺术如图5-52至图5-54所示。

图5-52　拼贴画艺术　　　　图5-53　拼贴画艺术　　　　图5-54　拼贴画艺术
　　　　　　　　　　　　　　　　　荷兰艺术家Daniella(1)　　　　　荷兰艺术家Daniella(2)

点评：图4-52来自韩国的Lee Kyu-Hak，他非常热爱梵高的作品，他将报纸杂志等印刷品裁切成纸条，拼贴成色块组合，模拟梵高画作中自由不羁的笔触。

图5-53和图5-54所示为荷兰艺术家Daniella的拼贴画，他运用各种素材来作画。报纸、杂志、纺织布料、假发等材料通过拼贴处理，结合手绘，画面色彩对比强烈又富有层次变化。

2）抽纱与编织

（1）抽纱是刺绣的一种，亦称"花边"。相传抽纱起源于意大利、法国和葡萄牙等国，是在中古世纪民间刺绣的基础上发展起来的。抽纱是依据设计图稿，将底布的经线或纬线酌情抽去，然后加以连缀、形成透空的装饰花纹；或在棉麻布料上绣花、补花、雕嵌，制成台布、窗帘、床罩、手帕、服饰等。

如图5-55和图5-56所示，抽纱绣是刺绣中很有特色的一种。根据设计图案，先在织物上抽去一定数量的经纱和纬纱，然后利用布面上留下的布丝，用绣线进行有规律的编绕扎结，编出透孔的纱眼，组合成的各种图案纹样成品具有独特网眼，绣面图案大多为简单的几何线条与块面，秀丽纤巧，玲珑剔透。

图5-55　抽纱(1)

图5-56　抽纱(2)

点评：抽纱制品色调素雅、布局严谨、绣工精致、通透，富有立体感。

(2) 编织是人类最古老的手工艺之一，它是以相应的材料根据经线、纬线的排列组合，依照一定的法则来织造图案造型的方法。可应用于编织的材料种类繁多，有竹、草、柳、藤、棕、麻等经过简易加工的植物纤维材料，以及各种人造的毛线、金属线、塑料带、皮筋等。

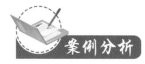

如图5-57和图5-58所示，编织工艺品中，丰富多彩的图案大多是在器物编织过程中形成的，有的编织技法本身就形成图案花纹。因此，编织技法对于编织工艺品的造型和图案装饰有着重要的作用。编织工艺多，采用疏密对比、经纬交叉、穿插掩压、粗细对比等手法，使之在编织平面上形成凹凸、起伏、隐现、虚实的浮雕般的艺术效果，增添了色彩层次，同时也显示了精巧的手工技艺。不同的编织材料具有不同的色彩、质地、肌理等艺术特色，使得编织工艺品呈现出丰富多彩的形式。

图5-57　竹编　　　　　　　　　　　　图5-58　金属编制手镯

点评：竹编在编织过程中，通过不同的编织手法形成千变万化的几何纹样，这些几何纹样具有规律的组织结构，体现了节奏、韵律等形式美法则。此外，竹子天然的色彩和质地，给人们以自然、淳朴的艺术享受。

金属具有极强的形态可塑性，传统元素和现代化工艺的相融，令柔软的编织附上了金属的刚性美。

3) 蜡染与扎染

(1) 蜡染是我国古老的少数民族民间传统纺织印染手工艺，是用蜂蜡做防染剂，加热后在布面上描绘各种图案，然后入染除腊，布面呈现出蓝底白花或白底蓝花的多种图案。同时，在浸染中，作为防染剂的蜡自然龟裂，使布面呈现特殊的"冰纹"，尤具魅力。由于蜡染图案丰富，色调素雅，风格独特，用于制作服装服饰和各种生活实用品显得朴实大方、清新悦目，富有民族特色。贵州地区蜡染工艺最为发达。

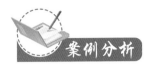

案例分析

如图5-59和图5-60所示,贵州蜡染在图案组织上十分讲究视觉秩序,将不同物象处理得多样统一、整体均衡、满而不乱,对每个纹样的刻画都照顾到全局效果。点、线、面的配合有致,取舍、夸张、提炼等艺术手法运用恰当,使贵州蜡染丰富多彩,清新明快,极具艺术感染力。

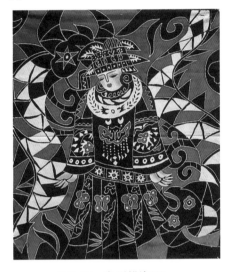

图5-59 贵州蜡染(1)

图5-60 贵州蜡染(2)

点评:贵州蜡染无论从造型上还是构图上,都体现了少数民族妇女以饱满为美、以齐全为美的审美观念。从造型上看,苗族传统蜡染中的几何纹、动物纹、植物纹所代表的对象都符合形式完美的原则。在图案整体结构上,采用对称构图、中心式构图、分割式构图等构图形式,将各种动物纹、植物纹、几何纹巧妙地组合在一起,整个画面和谐统一、生动活泼,充满想象力。

(2) 扎染是将布料扎结后入染,干后拆线,紧扎处不上色,呈现出由深到浅的抽象花纹。扎染又分针扎和捆扎,针扎用针引线扎成,能出现较细腻的图案;捆扎用绳线捆系,可出现大片冰花纹。扎染图案的造型不同于一般的图案设计,它是建立在一定的工艺基础上,通过复杂的手工或机械的扎缝、染色等工艺流程实现,因而具有一定的限制。

案例分析

如图5-61至图5-63所示,扎染工艺自身的特点决定了它的图案风格和纹样形式,常见的有连续纹样、单独纹样、对称纹样及综合纹样等。扎染图案的独特艺术效果主要表现为晕色和折褶与浮雕感。①晕色是指在染色过程中染料渗化出现的一种肌理效果。这种肌理效果是因为线扎得松或紧、束扎后布团的内外层等原因形成了布的吸色性能的差异所致。在扎染图

形边缘部位，染料多少有所渗透，最终体现为轮廓线上的渗化肌理。而晕色染则是运用手工逐级染色，其晕色效果犹如中国画大写意的神韵。②褶皱与浮雕感。由于染色过程中高温的作用，图形中的小点除去扎线后依然隆起，保持有凹凸褶皱，在平滑的布面上犹如浮雕精心刻出，又如珍珠颗颗镶嵌，具有醒目的视觉效果和迷人的触觉感受。

图5-61　扎染(1)

图5-62　扎染(2)

图5-63　扎染(3)

点评：扎染图案属于平面图案的范畴，扎染图案的造型形式离不开点、线、面这三个基本的造型要素。

4) 镂空与剪影

(1) 镂空是一种雕刻技术，指在木、石、象牙、玉、陶瓷体等可以用来雕刻的材料上透雕出各种图案、花纹的一种技法。

如图5-64和图5-65所示，在室内装修设计中，镂空雕花隔断成了家居设计的新宠。除了

传统的装饰纹样，还有结合现代审美设计的时尚花纹以及几何纹样，这些精美的装饰图案，不仅将空间自然分隔，而且体现出深厚的文化底蕴。

图5-64　镂空雕花隔断(1)　　　　　　　　　图5-65　镂空雕花隔断(2)

点评：镂空雕花隔断将室内空间自然分割，它不仅起到隔断的作用，而且能作为装饰品欣赏，让空间看起来更加通透，富有美感。

(2) 剪影表现是图案设计常用的方法之一，它只表现图案外形轮廓的变化，无内部结构的细节描写。剪影画面的形象表现力取决于形象动作的鲜明轮廓。剪影不利于表现细部和质感。

如图5-66和图5-67所示，我们在进行剪影表现时，要善于把复杂的物象看成剪影，从整体轮廓去观察物象的外形，并从中发现外形的美。对图案形象外轮廓的概括、提炼是决定图案成功与否的重要环节。剪影的特点是：形式语言简练但内涵丰富，能够留下让人联想的空间，具有很强的装饰美感。

图5-66　人物剪影图案(1)　　　　　　　　　图5-67　人物剪影图案(2)

点评：人物和动物的躯体是复杂而立体的，运用剪影手法表现，可使画面概括简洁，形象突出。

提示：

　　材料与工艺是现代图案设计表达的组成部分。在图案创作中运用恰当的工艺、材料能使图案画面在形态、色彩、肌理方面得到更好的表现。

本章小结

　　图案艺术在长期的发展过程中不断受到多种艺术潮流的冲击与影响，逐渐借鉴与吸收了其他艺术的成果，丰富和扩展了自身的艺术容量和内涵。图案的表现技法不是固定的，随着时间、工具的变化及人为个性特点的改变，可以创造出许多新的表现技法。学习和创造多种表现技法，能丰富自己对图案的表现力，更好地表现图案的设计风格与特色。

复习思考题

　　1. 图案的表现技法是否有固定的模式，实际制作中如何表现个性？
　　2. 在综合材料表现当中应注意哪些问题？应如何解决？

实训课堂

　　1. 以水粉为颜料，自选一个图案轮廓，采用平涂法进行绘制，注意涂色的均匀与平整。
　　2. 采用不同的表现技法（刮擦、喷溅、涂抹等）和绘画材料（水墨、水彩等），绘制图案一幅。
　　3. 运用适当的技法，从生活中挖掘有特色的材料（贝壳、树叶、草绳等自然材料），设计图案一幅。
　　4. 选择几幅自己感兴趣的图案，利用相关的计算机软件对其进行再设计。

第六章

图案设计在建筑空间中的运用

【学习要点及目标】

- 了解图案设计在建筑空间中的广泛应用。
- 培养学生对图案设计不同风格的认知。
- 学会从实际出发，根据不同的主题需要进行选择、思考、设计、表现。

学习指导

图案设计的实际应用是图案设计教学中的重要一环。这一部分的学习，旨在加强重视图案设计在实践中的具体应用，关注图案设计的时代特点。通过该章内容的学习，让学生学会从实际出发，根据不同主题的需要选择素材、色彩、媒介，用更贴切、更具表现力的语言来完成图案艺术的设计。

唯有恰如其分地运用好图案，才会使设计锦上添花，取得更大的效应。现代社会生活丰富多彩，图案设计的内容和范围越来越广泛。在继承优秀传统的基础上，因以生活为素材，创造出了反映时代精神、民族风貌、经济实用、个性美观的图案。

技能要点

1. 了解图案设计在建筑环境中的应用。
2. 了解图案设计在家居与展示环境中的应用。

图案在建筑空间中有着广泛应用性，设计者应根据建筑的空间与内容来设计图案，使之融入建筑空间中，共同塑造建筑的装饰形态。在建筑环境中以其强烈的色彩效果、丰富的装饰语言、自由的表现手段、巧妙的工艺处理，唤醒了人们的情感，充分调动了人的触觉、视觉，在润物细无声中发挥出审美的功能性，提高了人们的审美情趣。

第一节　图案设计在室内外设计中的运用

一、图案设计在室外建筑中的运用

1. 图案设计在中国建筑设计中的运用

图案应用于中国建筑已由来已久，并形成较为固定的风格，如台基、彩画、屋顶等都有相对稳定的形式语言，各部位的图案分门别类各自发展。同时，建筑的各部位图案也是通用的，如"如意纹"等，可以用在裙板、斗拱、悬鱼惹草、木雕、砖雕、石刻、柱基等部位。

中国传统建筑是中华文明的精髓，其不仅结构合理而且讲究构造美。既有精致的屋外装

饰，也有寓意深刻的吉祥图案，这些建筑图案寄予了人们的美好愿望。在图案实际应用时要因地制宜、灵活运用，对图案进行适当的变化组合，定会获得很好的彩画效果。

如图6-1至图6-4所示，图案被广泛应用于中国建筑设计，丰富的图案使建筑的形态得以充分展示。

图6-1 牌坊图案(北京国子监 易宇丹摄)

点评：北京国子监始建于元朝大德十年(公元1306年)，是中国元、明、清三代国家管理教育的最高行政机关和国家设立的最高学府。国子监是北京仅存的建有四座牌坊的古建筑街。大门两侧牌楼彩绘丰富、图案精美，是典型的皇家装饰风格。

图6-2 大门图案(北京故宫 易宇丹摄)

06

点评：图6-2所示为北京故宫内偏房大门，门上图案有单独纹样、角隅纹样，重复的图案处理加强了建筑的美感；木雕与铜雕的材质对比，图案的华美设计，强化了建筑的立体感，扩大了视觉冲击力。

图6-3　六面台柱构件图案(北京故宫　易宇丹摄)

点评：图6-3所示为北京故宫内的汉白玉六面台柱石雕，图案分七层，均为二方连续，图案有龙、祥云、荷叶等，图案构成疏密结合、层次丰富，与整个故宫建筑融为一体，一派皇家气势。故宫的汉白玉产自北京房山的"大石窝"，其雕刻工艺属北派大理石雕刻，风格多变，富丽堂皇，工艺细腻，精美大方，欣赏价值高，历来为皇家御用。整个石雕构图严谨，气势恢宏，雕饰精美，雄伟壮观，是我国古代石雕艺术中的瑰宝。

图6-4　墙体图案(山西)

点评：民间工匠运用丰富的想象，先绘制图案，再按图案与工艺程序进行制作。砖雕是经过几十个复杂环节的工艺流程制作而成的。因此能经受数百年的日晒雨淋。

　　山西建筑以砖瓦结构为主，其砖雕图案广泛应用于民居建筑中，如图6-5至图6-8所示。砖雕艺术历史悠久，有丰富的文化内涵，是古代汉族建筑雕刻中重要的艺术风格，主要形式有脊领、影壁、花墙、墀头、门楼等。山西省有许多国家级非物质文化遗产，如山西王家大院、乔家大院等。

　　砖雕图案花样繁多，有人物神仙、祥禽瑞兽、花草山水、器物等。主题分为祈福纳吉、伦理教化、驱邪禳灾三大类。采用借代、隐喻、比拟、谐音等手法传达吉祥寓意。例如，借桃代寿、借牡丹代富贵、借石榴代多子；以羊隐喻孝、以"暗八仙"隐喻祝寿；以梅、兰、竹、菊比拟君子德行；以荷花比拟品德清廉；以蝙蝠谐音"富"、以鹿谐音"禄"、以鸡谐音"吉"等。表达人们对生命价值的关注，对家族兴旺的期盼，对富裕美满生活的向往，以及对自身社会地位的追求。

06

图6-5　建筑外墙图案(北京电影学院收藏 易宇丹摄)　图6-6　建筑外墙图案(江西婺源大理坑 易宇丹摄)

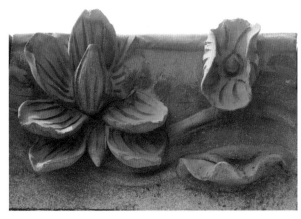

图6-7　建筑外墙图案(山西砖雕 易宇丹摄)　　　图6-8　建筑构件图案(山西 易宇丹摄)

　　天津瓷房子的前身是栋法式公馆建筑，建于20世纪20年代后期，为砖木结构的4层楼房。2002年，张连志投资3千万元将楼买下，把多年收藏的唐三彩、宋元官窑、明清珍品拿

出来作为建筑材料，建成了这座瓷房子，如图6-9和图6-10所示。2007年瓷房子正式对外开放，现已成为天津的地标式建筑。2010年9月，美国《赫芬顿邮报》评出全球十五大设计独特的博物馆，有巴黎卢浮宫、美国丹佛美术馆、蓬皮杜艺术中心等，瓷房子成为中国唯一上榜的博物馆。

图6-9　建筑外观图案(天津瓷房子　张艺摄)

图6-10　建筑外墙图案(天津瓷房子局部　张艺摄)

2. 图案设计在外国建筑设计中的运用

西方建筑以石材加工装饰图案见长，从古典柱式，到文艺复兴石雕，至巴洛克，无不反映出对石材加工的得心应手。在形象的处理上，由于数千年以来西方几何学知识的发达，其装饰图案在平面和立体上的几何图案的组织已成为非常复杂、多层次和精确无误的计算结果，并且人物、动物、花草的写实性非常突出，如图6-11至图6-20所示。

图6-11　哥特大教堂

图6-12　哥特大教堂局部

点评：如图6-11和图6-12所示，立体图案与平面图案相结合，主次分明、比例严谨、多层次的装饰效果给人以肃穆的感觉。

图6-13 阿姆斯特丹(陈乐摄)(1)

图6-14 阿姆斯特丹(陈乐摄)(2)

点评：如图6-13和图6-14所示，抽象的几何形变化，弧线的外拓与直线的约束性，反复与单纯，统一中求变化，最终形成一种视觉上的张力。

06

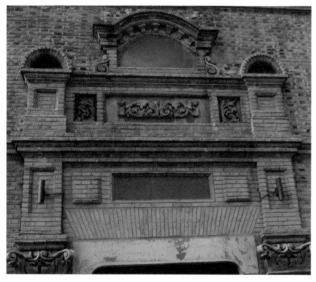

图6-15 阿姆斯特丹 (陈乐摄)(3)

图6-16 阿姆斯特丹(陈乐摄)(4)

点评：如图6-15所示，以方、直为主，显得庄重，辅以曲线寻求变化。而图6-16所示的原本中规中矩的建筑在弧线流动的作用下，改变了本来的面貌，体现了现代图案的构成美。

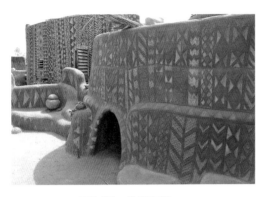

图6-17　非洲泥屋

图6-18　上海世博会(易宇丹摄)(1)

点评：图6-17所示建筑采用原始的符号，营造出神秘的气息。图6-18所示建筑则利用不同区域图案的不同变化，形成不同的层次。

图6-19　上海世博会(易宇丹摄)(2)

图6-20　上海世博会(易宇丹摄)(3)

点评：图6-19所示的建筑在连续的方形图案之间以植物向上生长的趋势，给人一种向上的动感。图6-20所示的建筑将纵向的直线变化为飘动的弧线，愉悦了人的视觉。

注意：

图案应该根据建筑的空间与内容来进行设计，以特有的装饰语言、自由的表现手法及艺术形式来呈现美的视觉效果，在建筑中营造一种宽松的氛围及理想的艺术形态。应强调图案设计在实际中的应用，注重图案语言的训练，有效地提高学生的设计能力、审美能力和创造能力，培养学生的图案与建筑相结合的设计意识与设计理念。

二、图案在室内设计中的运用

1. 图案在中国室内设计中的运用

五千年文明传承中的传统图案，有着多个时代的特征转变和极端发展，传统图案在各个

时期无论在形式还是构成上都有着鲜明的变化。这种变化体现了当时的政治和文化的发展变化。由于传统图案本身的审美性、文化性和历史性，因此，常被运用到现代室内设计中。比如，目前很多博物馆的室内设计就用青铜器上的图案装饰环境，这样能烘托出传统文化的氛围，使人置身其中感觉整个身心都融入了中国五千年文化的潮流中。

江西婺源是首批国家非物质文化遗产名录中的一员，其境内明清古建筑群属徽派建筑体系。起源可追溯至唐代，明清时期徽商兴起，徽派建筑达于鼎盛。婺源木雕多用百年以上的枫、樟、柏、槠等，细木雕则用纹理细密的楠、枣、杨、桃等。特点是不拘一法混合并用，木雕达到空灵剔透的效果，故而圆雕、浮雕、浅雕、深雕和透雕极为常见。

婺源木雕一般不施彩漆，只在木材表面涂上防水又防腐的桐油，显得格外古朴典雅。题材多有人物、山水、花卉、禽兽、虫鱼等各种吉祥图案，表现内容和工艺手法各异，如图6-21至图6-23所示。高品质的木材色泽和自然纹理，使雕刻部位更显生动，展示了雕刻工匠高超的艺术水平。

图6-24和图6-25所示为苏州室内窗格图案，采用几何线形装饰，即透光又简洁大方。图6-26所示为北京故宫中的大门，通向室内其图案讲究线与曲线的结合。色彩浓郁体现皇家气派。

06

图6-21　室内图案(江西婺源　易宇丹摄)　　　图6-22　室内图案(江西婺源　易宇丹摄)

图6-23　江西婺源大理坑（张艺摄）　　　　图6-24　苏州(1)

图6-25　苏州(2)

图6-26　北京故宫(张艺摄)

点评：图6-24采用几何图案并利用"透"的处理，使窗外的景物参与到图案的构成中。同样，图6-25采用几何图案，粗与细、木与石的对比，在规矩中求变化。图6-26多种材料参与图案构成，形成丰富的层次。

2. 图案在外国室内设计中的运用

西方古建筑装饰图案除纯几何图案的题材较多之外，宗教传说题材也极多，这是与西方宗教的发展相一致的，因此西方古代建筑分为宗教建筑和世俗建筑。宗教的力量堪与皇权匹敌，甚至每每超过皇权，因此宗教建筑的装饰最为高级。在世俗建筑中，宫廷贵族和平民的建筑装饰也各不相同。图6-27和图6-28是德国海德堡室内建筑设计。

图6-27　德国海德堡(陈乐摄)(1)

图6-28　德国海德堡(陈乐摄)(2)

点评：图6-27所示建筑彩色的玻璃及几何形图案，给人庄重的感觉，使教堂的功能相得益彰。

图6-28图案在美化环境的同时还起到了画龙点睛的作用。

三、图案在展示设计中的运用

在展示空间中，图案占据着重要位置与影响，它承载着物质和人文作用。图案通过点、

线、面、色彩等造型语言营造一个展示空间，传递着相关信息，能带给观众丰富的想象和强烈的视觉印象，有助于形成序列化的展示和有节奏的空间变化。通过图案装饰分割空间，从而达到划分不同功能区域的目的。

　　如图6-29至图6-37所示，图案设计的实用性是根据其所处的环境背景、行业内容、文化需求等因素进行的，设计的合理性主要表现为内容的合理与功能的适度。

图6-29　北京王府井(张艺摄)(1)

　　点评：图6-29所示的设计以剪纸图案作为迎接2016年的重点提示，与周围的环境形成了强烈对比。

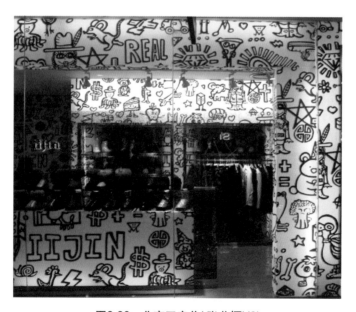

图6-30　北京王府井(张艺摄)(2)

　　点评：图6-30所示的装饰设计以字体与卡通造型作为表现重点，采用黑白色以突出特定场景的视觉形象。

图6-31　图案与展示空间(北京西单　张艺摄)

　　点评：图6-31所示的设计采用白色的放大的镂空的蝴蝶图案，背景以红色花卉为衬托，营造出了一个多层次的展示空间。

图6-32　图案与展示空间(北京西单 易宇丹摄)(1)　　图6-33　图案与展示空间(北京西单 易宇丹摄)(2)

　　点评：图6-32和图6-33所示的设计采用剪纸的图案造型，使人仿佛置身美好的童话世界。

图6-34　北京西单(张艺摄)(1)　　　　　　　图6-35　北京西单(张艺摄)(2)

点评：图6-34和图6-35所示的设计采用传统图案与现代材料及灯光相结合方式，营造出一种如梦的效果。

图6-36　北京西单(张艺摄)(3)

图6-37　北京西单(张艺摄)(4)

点评：图6-36和图6-37所示的诙谐的卡通人物图案，带给人一种亲切感。

四、图案在门锁设计中的运用

一个好的图案设计既要有实用功能又要有审美功能，这样才能被大众所接受。

如图6-38至图6-44所示，图案设计要符合整体环境的要求，要受环境或地域的制约。图案的内容、色彩和构图能直接表现图案的精神，因此，要根据创意的需要来选择理想的形式。

06

图6-38　门锁图案(江西婺源大理坑　张艺摄)(1)

图6-39　门锁图案(江西婺源大理坑　张艺摄)(2)

点评：图6-38和图6-39所示辅首衔环在中国传统建筑中体积虽小，却放在一个重要的位置，不同的阶层辅首使用材料是不同的，但目的都是祈福避邪，因此辅首既有实用性、又有装饰性。

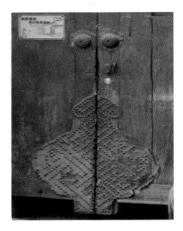
图6-40　北京南锣鼓巷(张艺摄)

图6-41　西安(张艺摄)

点评：图6-40和图6-41所示的门钉在起到加固大门作用的同时，也起到图案装饰的效果。

图6-42　苏州(张艺摄)(1)

图6-43　德国海德堡(陈乐摄)

点评：图6-42所示的传统的门锁装饰构件，依然可以用来装饰我们的生活。　图6-43所示为德国住宅的一个门锁，实用而美观，体现了主人精致的生活态度。

图6-44　苏州(张艺摄)(2)

点评："古钱币"图案被用在大门的装饰上，同样可以起到很好的装饰效果。

注意:

　　中外传统艺术是我们学习图案设计取之不尽的艺术源泉,在设计图案时,我们要因地制宜,因材制宜,更要注意装饰与功能相结合,既美观又实用。

第二节　图案在家居饰品设计中的运用

一、图案在家具设计中的运用

　　在满足功能性要求的同时,对家居进行装饰美化,也是图案设计的重要任务。图案美化空间,衬托环境,增强人们的审美意识,推动了社会的文明进步。家具是室内设计中重要的功能性要素之一。明代家具讲究上下和谐一致、造型舒展凝重、选材整洁、做工精湛。

　　如图6-45至图6-51所示,图案设计要充分考虑其功能性以及图案与人、图案与环境、图案与时尚的和谐关系,从而满足人们的精神追求。图案设计以秩序美为前提,它包含了图案设计的设计原理,如对比与和谐、节奏与平衡、比例与夸张等。

图6-45　明清家具(北京　张艺摄)(1)

图6-46　明清家具(国家博物馆展品　张艺摄)(2)

点评：图6-45所示家具将云纹图案由弧形转换为方形，使之与外框相呼应。图6-46所示为传统的挂衣架，其在支撑部位的构建进行了图案装饰处理。

图6-47　北京国家博物馆广告(张艺摄)　　　　图6-48　明清家具(北京 张艺摄)(3)

点评：图6-47、图6-48明清家具局部的图案装饰处理，采用直线与曲线的结合，体现了柔中带刚的效果。

图6-49　明清家具(北京　张艺摄)(4)　　　　　图6-50　明清家具(北京　张艺摄)(5)

　　点评：图6-49中在外形呈官帽形的太师椅中加入了活泼的图案装饰，使单纯的线与图案形成对比。

　　图6-50中则是传统的"如意"纹样，其优美的曲线与精制的工艺结合，使其相得益彰。

图6-51　苏州(张艺摄)

　　点评：图6-51中家具的不同部位的图案在变化中求统一，形成一个整体的视觉效果。

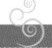

> **提示：**
>
> 　　对于图案设计而言，要根据图案设计的功能，运用图案的元素进行设计，注意把握图案设计的材质、色彩、肌理、构图等因素，使之更好地体现图案设计的内容美、结构美和形式美。

二、图案在软装设计中的运用

　　织物在生活中应用广泛，属于家居软装设计的一部分，如图6-52至图6-60所示，这些织物运用了中外传统民间图案的装饰语言，体现了古为今用、洋为中用的设计理念。传统的民间艺术是时代的珍贵艺术，是艺术的活化石，具有旺盛的生命力，其民间图形从古至今都是人们日常生活中一个重要图形。不管是外在视觉形式还是内在蕴含的意义都非常丰富，是人们对自然界的概括和对天地生灵的人性感悟，如刺绣艺术、剪纸艺术等，极富民族特色、文化气息和艺术个性。

　　中国图案设计受到新思维、新文化的刺激，涌现出很多新兴的图案艺术家和优美精美的作品，它们为图案的发展提供了强大的动力。

图6-52　刺绣 河南省博物馆藏品

点评：松鹤象征长寿，牡丹象征富贵。

图6-53　织物图案

点评：鹦鹉与"英武"谐音且成双成对，羽毛色彩美丽，吉祥，寓意美好。

图6-54　富贵牡丹

图6-55　蓝印花布(1)

点评：图6-54所示的富贵牡丹呈四方连续展开，美好的祝愿扑面而来。图6-55所示的蓝印花布蓝白相间，朴素大方。

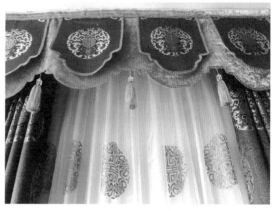

图6-56 织物图案(1)　　　　　　　　　图6-57 织物图案(2)

点评：图6-56和图6-57团形图案根据不同的外形处理图案，在单纯中求变化，在丰富中求统一。

图6-58 蓝印花布(2)　　　　　　图6-59 毕业设计(李霞 导师易宇丹)

点评：图6-58将民间的图案制作工艺运用到现代家居饰品中，别具一格。图6-59中点线的穿插，体现出现代生活简洁的气息。

图6-60 织物图案(北京西单)

点评：图6-60中的织物图案，有写实的也有抽象的，加上背景的字母与装饰线，更显示了时尚风格。

三、图案在灯具设计中的运用

随着科技的进步、新材料的涌现，灯具除了具有照明功能外，还加入了新材料、新能源以及新的图案形式，如图6-61至图6-64所示。

图6-61 灯具图案(1)

图6-62 灯具图案(2)

点评：如图6-61所示，柱形的外观间以变化的祥云图案，黄和蓝的对比，既醒目又美观。

点评：如图6-62所示，灯具外观图案化，起到了独特的视觉效果。

图6-63 灯具图案(3)

图6-64 灯具图案(4)

点评：如图6-63所示，充分展现了古典的造型与现代图案相融合的效果。

点评：如图6-64所示，图案造型的活泼、色彩鲜明的对比得益于现代材料及加工工艺。

四、图案在橱窗设计中的运用

橱窗是商场总体装饰的组成部分，是商铺与消费者距离最近的广告，利用图案、背景、道具为衬托，配以合适的灯光、色彩和文字处理，一般作为商品宣传的广告形式。许多品牌都会采用这种橱窗设计为自己的品牌做最精准与直观的表达，以此吸引顾客进店参观和购买，如图6-65至图6-72所示。

图6-65　橱窗里的图案背景　北京西单(1)

图6-66　橱窗里的图案背景　北京西单(2)

图6-67　橱窗里的图案背景 北京西单(3)　　　图6-68　橱窗里的图案背景 北京西单(4)

　　点评：橱窗采用不同材质仿真材料及高档装饰材料，制作出立体的花卉图案，作为背景衬托，再配以合适的灯光以增添商品的美感。布置简洁大气、突出商品、主题鲜明、有时尚感。

图6-69　橱窗里的图案背景　郑州　　　　图6-70　橱窗里的图案背景　北京西单(5)

图6-71　橱窗里的图案背景　北京西单(6)

06

图6-72　橱窗里的图案背景　北京西单(7)

点评：橱窗道具采用抽象设计，其以抽象的花卉与山体为陪衬，点缀为主，有陈列感，用以烘托整体氛围，时尚感强。

图6-73　图案背景　陕西博物馆

提示：
　　图案设计时要了解消费者的心理及喜好，充分把握设计方向，研究图案的色彩与图形的相互关系，使图案的创意达到较高的审美品位，带动时尚文化的发展，提高人们的生活品位。

本章小结

　　图案是实用和装饰相结合的艺术形式，应用的范围较广泛，涉及人们生活的各个方面，它把生活中的自然现象进行整理、加工、变化，使它更完美，更适合实际应用。通过学习，可以让学生了解到图案设计受工艺材料、用途、经济、生产等条件制约，只有这样才会获得好的彩画装饰效果。

复习思考题

　　1. 图案在建筑设计应用时应考虑哪些因素？
　　2. 室内图案不同材质的特点有哪些？
　　3. 织物的图案设计有哪些特点？
　　4. 灯具图案装饰要考虑哪些因素？

实训课堂

　　1. 选择一幅现代建筑图片，对建筑进行图案设计。
　　2. 选择一幅中国传统图片，对建筑进行图案设计。
　　3. 选择一小型家具，根据其造型特点进行图案设计。

06

第七章

图案在实用品与平面设计中的运用

【学习要点及目标】

- 了解图案设计在实用品与平面设计中的运用的重要性。
- 培养学生从实际出发，根据不同主题需要，进行思考、选择、设计与表现。
- 培养学生把不同风格的图案设计应用到实际之中。

图案设计的应用十分广泛，它涉及我们生活的方方面面。在学习图案设计时，除了熟练掌握图案构成的基本法则外，还要注意把学到的知识恰当地运用到实际生活和生产中，从而使我们的生活和环境更加美好。

1. 深入认识图案设计在实用品中的应用。
2. 深入认识图案设计在平面设计中的应用。

由于科学技术的发展，新科技、新材料的广泛应用，图案设计呈现出前所未有的多样性、艺术性和实用性。图案设计以其独特的装饰形象，加强了实用品与平面设计的感染力，已经成为人们生活的重要部分。

第一节　图案设计在实用品中的运用

一、图案在玉器与金器中的运用

1. 图案设计在玉器中的运用

玉器是中国历史上最悠久，最为体现中华民族精神的一种特殊艺术品。中国传统的玉文化，深深地影响着古代人们的思想观念，成为中国文化不可缺少的一部分。好的玉器有诗歌般的意境，是无韵之诗、无声之歌。

如图7-1至图7-6所示，"玉不琢不成器"，一块玉石要想成为"器"，必须对原材料根

据用途进行选择，运用奇特的想象、巧妙的构思，经过深思熟虑的推敲，加上娴熟的加工工艺，才能做出构图别致、制作精美的玉器。

图7-1　螭食人纹佩(国博博物馆　易宇丹摄)

点评：螭食人纹佩配饰呈片状、镂雕，器表残存朱砂痕迹，中部雕刻一只呈圆环形的螭，在螭左右分别镂雕人首龙身形象。在商晚期青铜器上有类似的虎食人形。考古史上最早的玉雕螭纹中的被食之人与本器相同，神态安详，毫无惊惧，盛行于战国汉代，神秘感及其寓意与当时的宗教神话有关。

图7-2　小动物(首都博物馆　易宇丹摄)

点评：采用写实的手法，直观形象，寓意美好。

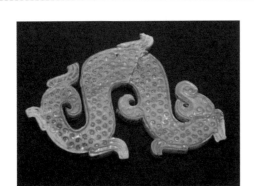
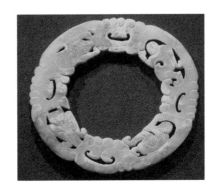

图7-3　龙纹玉饰—西周(陕西博物馆　易宇丹摄)　　图7-4　玉佩(西安博物馆　易宇丹摄)

点评：图7-3所示的龙纹玉饰利用玉石的外形，随形就势，两面纹饰相同，龙首龙尾卷曲向上，龙纹卷曲。纹样多姿，雕琢极精，琢磨光洁，是西周玉饰中最佳珍品之一。

点评：如图7-4所示，在原始时代，只有族群里的族长、祭师才有资格佩带并使用器物，它是礼器、祭器或图腾。

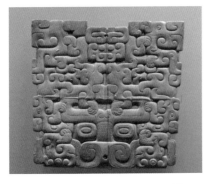

图7-5　玉饰(河南博物馆　易宇丹摄)(1)　　　图7-6　玉饰(河南博物馆　易宇丹摄)(2)

点评：如图7-5、图7-6所示，可以看到古代早期的蝌蚪纹、兽面纹、云纹的精美造型，体现了古代人们的思想与审美观念。

2．在金器中的运用

如图7-7和图7-8所示为图案在金器中运用。

图7-7　鹿形金怪兽—汉(陕西博物馆　易宇丹摄)　　图7-8　金器(河南博物馆　易宇丹摄)

　　点评：鹿形金怪兽是陕西省神木县纳林高兔村匈奴墓出土的汉代器物。身体似羊、嘴似鹰、角似鹿、蝎形尾，四蹄立于花瓣形托座上。夸张的抵角保持了怪兽的平衡，整个抵角由16只小鸟组成，蝎形的尾巴也是1只小鸟，身上装饰卷云图纹。在仅高11.5厘米、长11厘米、重257克的金怪兽身上竟隐藏了17只小鸟，充分体现了工匠们的睿智巧思和精湛做工。圆顶花瓣座上各有几个小孔用来钉缀，估计是匈奴族首领帽上的冠饰。其奇特的造型，丰富的工艺，反映了匈奴金银器制作的高超水平。

　　点评：如图7-8食用金器上小茶卉图纹很写实，但出水口与把手共用一个造型，使用时不太方便。

二、图案在器皿设计中的运用

　　好的器皿除了满足实用功能的需要外，还要满足装饰器皿的功能，不同的国家与地区有不同民族的审美取向，图案纹饰是一个国家的文化体现。因此，挖掘、继承中外优秀文化遗产，为现代社会服务，是图案设计课程的重要内容。

1．图案设计在中国器皿设计中的运用

　　早在新石器的彩陶时代，先民们就在彩陶器皿上创造了人面纹、鱼纹、花卉、几何纹等多种图案。秦汉时的器皿，又出现了人字纹、水波纹、叶脉纹等图案。唐以后出现了陶瓷釉下彩、釉中彩等新工艺，器皿上的图案更加多样。清康熙、雍正、乾隆三朝，景德镇的器皿工艺和图案达到了更高水平。到了近代，珍珠彩、金彩、玛瑙彩、综合材料工艺的出现，使得器皿图案更加丰富。

　　如图7-9至图7-26所示，在中国器皿设计中，图案与器皿存在着的共生关系。图案的装饰主题、装饰内容、装饰风格也是丰富多彩的。

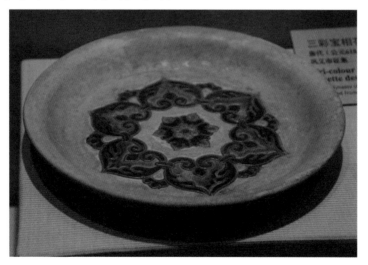

图7-9　唐三彩(巩义出土　河南博物馆藏品　易宇丹摄)

点评：圆形的器物采用圆形的适合纹样，使图案与器物完美结合。

图7-10　景德镇青花瓷(河南博物馆藏品　易宇丹摄)

点评：景德镇青花瓷的图案采用散点式的构图，呈现出天女散花般的美感。图案中部造型引入中国绘画形式。

清代江西景德镇御窑专供烧制宫廷御用瓷器，御窑烧造瓷器质地细腻、釉光莹润、色彩丰富，令人叹为观止。青花、斗彩、五彩、粉彩及彩瓷器均享负盛名，其以工艺精湛、品种繁多、釉彩艳丽而闻名于世，如图7-11和图7-12所示。

图7-11　景德镇藤王府藏品(易宇丹摄)(1)　　　　**图7-12　景德镇藤王府藏品(易宇丹摄)(2)**

点评：图7-11是斗彩，图7-12是青花，形制一样，色彩不同、情趣不同，前者端庄，后者活泼。

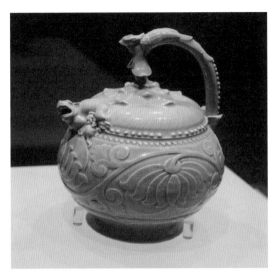

图7-13　青釉提梁倒灌壶(陕西博物馆藏品　易宇丹摄)

点评：青釉提梁倒灌壶1968年出土于陕西那县，釉色淡青略泛灰色，壶盖有图案不能开启，盖与提梁连接，提梁为一伏卧的圆眼、短嘴的凤凰，雕一对正在哺乳的母子狮作为流，腹部饰缠枝牡丹花，下饰一圈仰莲瓣纹，底部中心有五瓣梅花孔，灌水时将壶倒置，水从母狮口外流时始盛满，然后将壶放正，因壶内有漏注与水相隔，底虽有梅花孔，滴水不漏。这件提梁倒灌壶造型结构奇特，采用剔花刻磁工艺，纹饰繁缛华丽，是耀州窑器皿中罕见的珍品。

耀州窑在今陕西省铜川市的黄堡镇，唐宋时属耀州治，故名"耀州窑"。始于唐代，经五代、宋、金、元几朝。早期唐时主要烧制黑釉、白釉、青釉、茶叶末釉和白釉绿彩、褐彩、黑彩以及三彩陶器等。中期(宋、金)以烧青瓷为主。北宋到达鼎盛时期，后期(金、元)开始衰落。

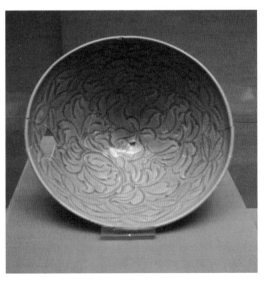

图7-14　耀州窑青釉剔花碗(西安市博物馆藏品　易宇丹摄)

点评：耀州窑瓷碗是五代时期用木柴烧制而成，颜色稳重独特。碗内剔刻牡丹花纹，刀工犀利，纹路刻工精细灵动，栩栩如生，充分展示出耀州窑瓷碗的剔花刻瓷工艺。

天津瓷房子前身是有百年历史的法式建筑，现在则被人们称为"中国古瓷博物馆"，是由多件古董装修而成，由瓷房主人张连志设计建造，如图7-15和图7-16所示。

图7-15　天津瓷房子局部(易宇丹摄)(1)

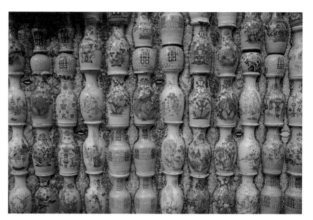

图7-16　天津瓷房子局部(易宇丹摄)(2)

图7-17　学生李霞作品(易宇丹摄)(1)

图7-18　学生李霞作品(易宇丹摄)(2)

点评：图7-17和图7-18，把传统的社火马勺脸谱图案用在生活器皿上，把传统图案与现代器皿进行了巧妙的结合。强烈的色彩对比和祈福纳祥的造型，具有独特的象征性和时尚感。

2. 在外国器皿设计中的运用

外国器皿在陶工艺有黑顶陶器(自然纹样)、明地暗花彩陶(人物、动物、植物)、暗地明花彩陶和蓝釉为主釉陶。玻璃工艺有动物形容器、抽象形容器、首饰等，金属工艺有宗教器具、首饰等。

图7-19　希腊雅典器物(法国卢浮宫藏品，2013年中国国家博物馆展品　易宇丹摄)(1)

图7-20　希腊雅典器物(法国卢浮宫藏品，2013年中国国家博物馆展品　易宇丹摄)(2)

点评：图7-19所示是古希腊瓶画，依附于陶器得以流传，其内容丰富，比例和谐，风格多样，工艺精湛，造型生动，手法写实，构图饱满，装饰性强，富于戏剧性的情节，散发出浓郁的高贵美感。希腊陶器工艺曾出现过东方风格、黑绘风格和红绘风格等，多用黑红两种颜色。图7-19和图7-20是红绘风格，是在黑底泥胎上用红色描绘人物、动物和装饰纹样，将动植物加以图案化进行表现。

图7-21　尼泊尔铜器(上海世博会　易宇丹摄)

点评：图7-21所示的铜器在锻造技艺上首先精选铜、金、银材料，严格按照先人留下的工艺手工制作，其制作流程包括有煅烧、制模、焊接、雕花、去污、抛光、镶嵌、镀金。设计风格古朴，精雕细琢，刻画优美，做工精致，线条流畅且经久耐用。

图7-22　国外煤油灯图案(上海世博会　易宇丹摄)

点评：图7-22所示煤油灯图案繁复中求统一，高贵而不炫耀。

图7-23　巴勒斯坦瓷器(上海世博会会　易宇丹摄)(1)

07

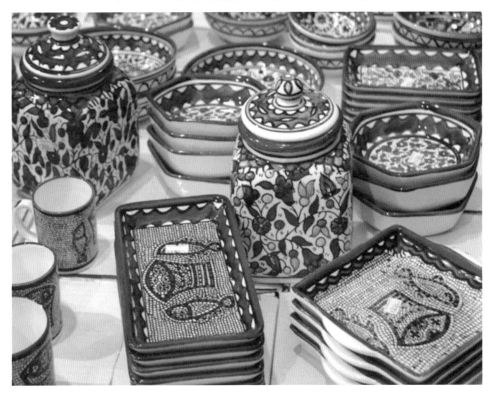

图7-24　巴勒斯坦瓷器(上海世博会　易宇丹摄)(2)

　　点评：图7-23和图7-24所示的瓷器以蓝色为主，由几何形的花卉组成的图案，其风格呈现异国情调。

图7-25　印度瓷器(上海世博会　易宇丹摄)(1)

图7-26　印度瓷器(上海世博会　易宇丹摄)(2)

点评：图7-25和图7-26为印度风格的瓷器。图案以几何形为主，色彩简洁、多用对比色。利用抽象的点，线装饰不同的部位，形成有序的节奏。

注意:

　　在对器皿进行图案装饰时，应该根据器皿的形态设计图案。注意形的聚散疏密、色彩的搭配，以特有的装饰语言，以及自由的表现手段和艺术形式所呈现的视觉效果，创造理想的艺术形态。

三、图案在吉祥品设计中的运用

　　吉祥品是一种常见的图案艺术表现形式，它以图案形象的方式传达信息，造型多样，寓意吉祥。在现代的展示设计中，从博物馆展厅、零售卖场、商场展厅到主题娱乐场所、游客中心、国际会展等，展示设计根据主题的需要，充分利用吉祥品寓教于乐的特点，通过图案的形式把信息传递给受众，给人一种心理上亲近、温暖的视觉感受。

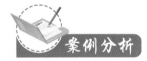

　　如图7-27至图7-32所示，图案设计的实用性是由其所处的环境背景、行业内容、文化需求等因素决定的，设计的合理性主要表现为内容的合理与功能的适度上。

07

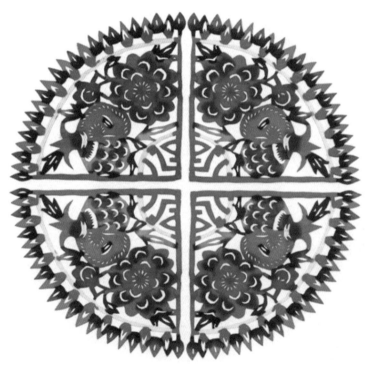

图7-27　民间剪纸(河北　易宇丹摄)

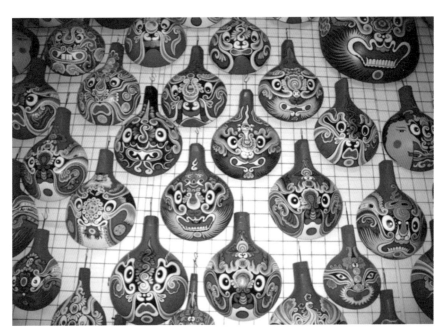

图7-28 马勺脸谱(西安 易宇丹摄)

　　点评：如图7-27和图7-28所示，民间图案顺势造型，因势利导，以它特有的普及性、实用性，装点环境、渲染气氛，寄托接福纳祥的愿望。

图7-29 吉祥图案(山西 易宇丹摄)(1)　　　　　图 7-30 吉祥图案(山西 易宇丹摄)(2)

　　点评：图7-29和图7-30所示的红金相间的如意图案，喜庆吉祥。

图7-31 吉祥图案(山西 易宇丹摄)(3) 图7-32 吉祥图案(山西 易宇丹摄)(4)

07

点评: 图7-31和图7-32所示的文字参与到装饰, 是中国特有的艺术形式, 源远流长。

注意:

吉祥图案独特的造型特征, 自然淳朴、简洁夸张、色彩鲜艳、"随心所欲"的创作
风格, 传承着古老的技艺, 大胆的概括变形、精心的修饰, 令人赞叹。

四、图案在服装设计中的运用

自古以来, 人类的衣、食、住、行、用都离不开图案的装饰。服装图案是人类最常见的
审美对象, 其具有民族性的特点。不同的服装图案有不同的艺术风格, 运用不同的题材、材
料及表现手法, 有利于图案风格与要表现的服装款式相吻合。

如图7-33至图7-37所示, 图案的内容、色彩和构图能直接表现图案的精神, 因此, 要根
据创意的需要来选择理想的形式。

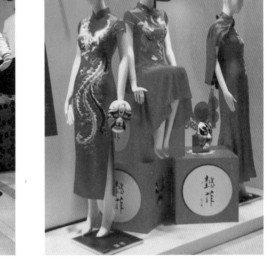

图7-33　服装图案(北京西单　易宇丹摄)(1)　　　图7-34　服装图案(北京西单　易宇丹摄)(2)

　　点评：图7-33时尚的款式，活泼的图案，色调清新，有青春气息。

　　点评：图7-34继承传统，但图案的造型风格又有大胆创新，夸张了图案的尺寸，使之与服装巧妙的结合。

图7-35　戏服图案　　　　　　　　　图7-36　服装图案(北京西单　易宇丹摄)(3)

　　点评：如图7-35所示，角色不同，图案有别。如图7-36所示，强烈的黑白对比，整体的装饰构思，图案时尚，英气勃发。

图7-37 毕业设计(李霞 导师易宇丹)

点评：图7-37中的设计将生活中常见的事物图案化，别致、个性。

色彩是图案设计的重要条件，同样的构图，由于色彩不同，给人的感受也不同。色彩的处理直接影响了图案设计的精神和图案设计的表现力。

第二节 图案在平面设计中的运用

一、图案在标志设计中的运用

当今信息社会，无论是用于公众和社会活动的公用标志，还是用于商业性质的商标，它们不仅是一种符号，更是商品制造商的代言人和企业形象的象征，图案的运用显见其中。

如图7-38至图7-44所示，展示设计是新兴行业，是随着社会的发展逐渐形成的。它是在既定的时空范围内，运用艺术设计语言，通过空间与平面的精心设计，创造独特的时空范围。它不仅含有解释展品主题的意图，并且能使观众参与其中，达到完美沟通的目的。

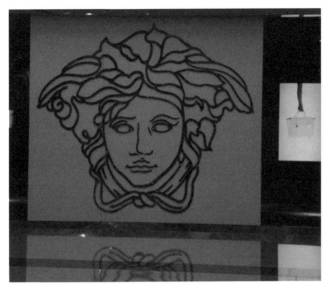
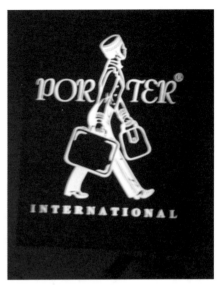

图7-38 商场品牌标志 (北京西单 易宇丹摄)(1)　　图7-39 商场品牌标志 (北京西单 易宇丹摄)(2)

点评：图7-38是以女性头像为主，采用勾线形式，图案整体感强。图7-39是以侧面全身为主，采用线面结合的形式，手法很写实。

图7-40 商场品牌标志(北京西单 易宇丹摄)(3)　　图7-41 商场品牌标志 (靳埭强设计)

图7-42　街头品牌标志（上海滩　易宇丹摄）

图7-43　品牌标志(海南岛　易宇丹摄)　　　　图7-44　工农红区铸币(井冈山　易宇丹摄)

点评：图7-43和图7-44均是以动物为主题的设计。图7-44是中国土地革命时期最早发行的铸币，1928年井冈山造币厂铸。

提示：

　　在标志设计中融入传统文化，不仅是本土文化的自我延续，在世界信息交流方面也表现出极大的推动作用，同时对树立我国的国际形象也具有积极的意义。传统不等于过时，弘扬中国传统文化，深为人们所熟知并喜爱。

二、图案在招贴广告中的应用

　　如图7-45至图7-47所示，图案设计要充分考虑其功能性，以及图案与人、图案与环境、

07

图案与时尚的和谐关系，

图7-45　商场招贴广告(北京西单　易宇丹摄)(1)

点评：新春广告采用传统图案中国结及可爱拜年娃娃，图案造型简洁概括，人物头部夸张，色彩对比强，同时也吸收了剪纸的风格。

图7-46　商场招贴广告(北京西单　易宇丹摄)(2)　　　**图7-47　商场招贴广告(北京西单　易宇丹摄)(3)**

点评：图7-46和图7-47采用平面的图案装饰招贴广告，采用散点式的构成，扩大广告的信息量。

图案设计要根据其功能，运用图案设计的设计元素进行设计，注意把握插画设计的材

质、色彩、肌理、构图等因素，使之更好地体现插画设计的内容美、结构美和形式美。

招贴广告作为一种视觉传达艺术，在其历史发展过程中形成了多种多样的表现形式，并各自具有不同的功能，它是一种传播商业和文化等信息的视觉媒体。招贴设计既要尊重民族艺术的独特性，体现中华民族的审美心理，又要反映现代人的内在精神追求。我国的传统文化博大精深，很多图案都可以成为现代标贴设计的源泉。这些传统图案包含着深厚的文化内涵和精神寓意，是我国珍贵的文化遗产，也是现代设计的根基。它们具有各自的独特性，在历史的变迁中不断进步发展，慢慢沉淀出无穷的魅力。在运用传统图案设计招贴的同时也要抓住整个时代的审美特性。如图7-48和图7-49所示。

> **注意：**
>
> 　　在图案设计中，应力求简约而不简单、粗犷而不粗糙，从而更好地体现招贴广告的表现力。

图7-48　毕业设计(李霞　导师易宇丹)　　　图7-49　商场招贴广告(北京西单　易宇丹摄)(4)

点评：图7-48利用马勺脸谱形式，用纯黑的底色，突出马勺脸谱图案的造型与色彩，使之更加吸引人们的眼球。

点评：图7-49利用风筝的造型与色彩，来暗示产品的传统工艺及材质的精良。

图7-50　商场招贴广告(北京西单　　　　图7-51　商场招贴广告(北京西单　易宇丹摄)(6)

　　　　易宇丹摄)(5)

　　点评：图7-50、图7-51利用动物与几何形，使画面活跃起来，一方面点明是猴年，另一方面营造商场热闹的气氛。

图7-52　商场招贴广告(北京西单　易宇丹摄)(7)　　　　图7-53　商场招贴广告(北京西单　易宇丹摄)(8)

　　点评：图7-50至图7-53是同一商场的系列广告，相同的图案，采用传统剪纸图案与色彩表现，强烈的民族风，在同一商场不同地点、不同位置反复出现，形成强烈的视觉效果。

图7-54　商场电梯上的招贴广告

图7-55　商场建筑柱子上的招贴广告(北京西单 易宇丹摄)(1)

图7-56　商场折扣招贴广告
(北京西单 易宇丹摄)

图7-57　商场建筑柱子上的招贴广告
(北京西单 易宇丹摄)(2)

点评：图7-56几何图案用在不同场合起到不同的审美效果。

图7-57所示为2016年的祝福，外文花体字与传统中国结的结合，产生中西合璧的效果。

图7-58　商场新年招贴广告(北京西单　易宇丹摄)　　图7-59　商场品牌招贴广告
　　　　　　　　　　　　　　　　　　　　　　　　　　　　　(北京西单　易宇丹摄)

点评： 图案海报分布于各种公共场所，通常以图形与文字结合的方式进行视觉信息传播。多数海报广告以图案为视觉中心，注重设计的创意和形式感。

提示：

　　图形与文字结合，表现手法灵活多样，与大众产生了近距离的沟通，具有亲和力。出色的图案设计可以使招贴广告具有极强的视觉吸引力，使人们获得更准确的广告信息。

三、图案在包装设计中的运用

　　包装设计是商家考虑的重要因素之一。包装的图案设计要明确地表达出教育性、安全性和审美性，图案和包装的相互结合，无论是对商家、设计者还是消费者都有着重大的意义。虽然在20世纪中叶由于摄影技术的发展有过一段时间的沉寂，但随着包装个性化的发展，图案的多样性和变通性，使图案在包装设计中得到日益广泛的运用。包装的图案设计已经成为增加包装附加值不可或缺的重要条件。

案例分析

　　如图7-60至图7-65所示，图案借助商品包装进行传播，覆盖面很广。许多好的包装图案在市场销售中，因为画面精美，增加了消费者的购买量。

图7-60 毕业设计(蒋小杰 导师易宇丹)(1)

图7-61 毕业设计(蒋小杰 导师易宇丹)(2)

点评：图7-60和图7-61所示的包装插画采用了传统的剪纸造型与色彩表现，强烈的民族风，起到独特的视觉效果。

图7-62 商场包装(北京西单 易宇丹摄)(1)

图7-63 商场包装(北京西单 易宇丹摄)(2)

图7-64 商场包装(北京西单 易宇丹摄)(3)

图7-65 垃圾桶包装设计(北京西单 易宇丹摄)

07

点评: 如图7-62至图7-65所示, 根据商品功能的不同, 消费对象的不同, 分别装饰相应的图案, 以引起不同消费者的购买欲望。

提示:

在对包装进行图案设计时, 要了解消费者的心理, 充分把握设计的方向, 研究包装图案的色彩、图形与文字的相互关系, 使包装图案的创意既带动时尚文化的发展, 也能为企业带来经济利润。

本章小结

本章通过讲述图案设计在实际中的应用, 使学生了解图案在实际应用中的重要性, 懂得图案设计的学习最终是要将图案设计的理论应用到实践中、应用到生活中。只有这样, 才能真正发挥图案设计的作用, 提高我们的生活品位, 创造具有美感的社会环境。

1. 图案设计在实际应用中的重要性。
2. 传统图案怎样在实际应用中发挥效用?

1.选择一旧的商品包装, 根据自己对该商品的理解进行包装的图案设计。
2..设计一件带图案的T恤衫。
3.运用所学图案设计知识, 为自己设计一枚徽章。
4.根据中国传统节日, 运用民间艺术手法, 设计一个吉祥饰品。

参 考 文 献

[1] 王世襄. 明式家具研究[M]. 北京：北京三联出版社，2007.

[2] 沈从文. 中国古代服饰研究[M]. 北京：商务印书馆，2011.

[3] (日)柳宗悦. 民艺论[M]. 孙建君，黄豫武译. 南昌：江西美术出版社，2002.

[4] 沈从文. 花花朵朵坛坛罐罐[M]. 重庆：重庆大学出版社，2014.

[5] 张道一. 论民艺[M]. 济南：山东美术出版社，2008.

[6] 王受之. 世界现代设计史[M]. 北京：中国青年出版社，2002.

[7] 马未都. 马未都说[M]. 北京：人民文学出版社，2009.

[8] 李文跃，吴天麟，刘莎. 图案与装饰基础[M]. 北京：中国出版集团东方出版中心，2008.

[9] 李绍渊. 图案设计基础教程[M]. 南宁：广西美术出版社，2010.

[10] 张建辉. 图案设计[M]. 上海：上海交通大学出版社，2011.

[11] 谢端琚，马文宽. 陶瓷史话(中华文明史话)[M]. 北京：中国大百科全书出版社，1998.

[12] 胡红忠，郑浩华. 装饰图案设计[M]. 武汉：武汉理工大学出版社，2005.

[13] 卞宗舜. 中国工艺美术史[M]. 北京：中国轻工业出版社，1993.

[14] (英)罗森. 中国古代的艺术与文化[M]. 北京：北京大学出版社，2002.